이 도서는 한국출판문화산업진흥원의 '2020년 출판콘텐츠 창작 지원 사업'의 일환으로
국민체육진흥기금을 지원받아 제작되었습니다.

서양 미술사 탐방

초판 인쇄 ∣ 2021년 1월 29일 초판 1쇄
초판 발행 ∣ 2021년 2월 10일 초판 1쇄

지은이 ∣ 이윤형
발행인 ∣ 박명환
펴낸곳 ∣ 키즈토크북

주 소 ∣ 서울시 마포구 와우산로 3길 15(상수동, 2층)
전 화 ∣ 02) 334-0940
팩 스 ∣ 02) 334-0941
홈페이지 ∣ www.vtbook.co.kr
출판등록 ∣ 2008년 4월 11일 제 313-2008-69호

편집장 ∣ 경은하
마케팅 ∣ 윤병인 (010-2274-0511)
디자인 ∣ 이미지공작소 02) 3474-8192, (도움) 임희원
제 작 ∣ (주)현문

ISBN 979-11-85702-20-9

키즈토크북은 디자인뮤제오의 출판브랜드입니다.

서양 미술사 탐방

카멜과 떠나는 7일간의 서양 미술사 여행

KIDS
TALK
BOOK

질문은 창의적인 생각의 첫출발입니다!

유아기의 아이들은 모두 창의적입니다. 세상의 모든 대상에 호기심과 관심을 보입니다. 그래서 질문도 참 많이 합니다. 하지만 시간이 지나 청소년기가 되면서부터 질문은 사라지기 시작합니다. 그리고 창의성은 거기서 멈춰 버립니다.

포스트 코로나(Post Corona) 시대, 4차 산업 혁명으로 사회의 급속한 변화가 예상됩니다. 사회 환경이 변하는 만큼 교육의 방법도 변해야 하지 않을까요? 이제는 빠른 성과를 위한 단순 지식 교육보다는 '생각하는 힘'을 키워 주는 교육이 절실합니다. 이를 위해서 충분한 시간과 여유가 필요합니다. 하지만 대다수 학생은 국·영·수 학원을 다니느라, 또 상급 학교 진학을 위해 입시를 준비하느라 늘 시간에 쫓기고 있습니다. 가족과 함께 여행할 시간조차 없고 당면한 문제에 대해 아무런 질문도 하지 않습니다.

창의성 교육을 위한 키워드 '여행'과 '질문'

여행은 낯선 장소에서의 새로운 경험을 통해 호기심을 자극해 줍니다. 그리고 질문은 대상에 대한 관심을 집중시킵니다. 질문을 하고 바로 답을 찾지 못해도 상관없습니다. 스스로 고민하며 생각하는 시간을 가질 수 있으면 충분합니다. 창의성은 다양하고 낯선 경험 안에서 직면한 문제들에 질문을 던지고 또 해결하는 과정에서 발현됩니다. 여러분은 〈서양 미술사 탐방 : 카멜과 떠나는 7일간의 서양 미술사 여행〉에서 과거로의 시간 여행을 통해 당시 사람들의 세상을 보는 관점을 이해하고, 삶의 흔적이 담긴 미술 작품과 만나게 됩니다. 그리고 여행 중에 생긴 궁금증은 질문을 통해 함께 답을 찾아갈 것입니다.

십수 년간 교육 현장에서 학생들에게 미술 실기를 지도해 오면서 우리 아이들에게 진정 필요한 것이 무엇인지, 또 부족한 것은 무엇인지에 대한 고민의 결과로 〈서양 미술사 탐방〉이 세상에 나오게 되었습니다. '카멜'은 저의 두 아들을 포함해 미술가를 꿈꾸는 모든 학생을 의미합니다. 이 책을 읽는 우리 학생들이 서양사의 흐름 안에서 미술이 어떻게 변화해 왔는지 이해하고 스스로 생각하는 힘을 키울 수 있기를 기대합니다.
마지막으로 사랑스러운 두 아들 도근이, 효근이에게 좋은 선물이 되길 소망하며 집 안팎에서 든든한 조력자가 되어 주는 송희 씨에게도 감사함을 전합니다.

2021년 따뜻한 봄을 기다리며 … **이윤형**

주인공 소개

이름 : 카멜 Carmel

취미 : 미술 작품 감상과 여행

성격 : 조금은 예민하지만, 호기심이 많고
　　　새로운 모험을 좋아함

신비한 능력 : 몸의 색깔이 변하면 원하는
　　　　　　시간과 장소로 순간 이동을 할 수 있음

카멜은 아빠와 같이 7일간 서양 미술사 여행을 떠나기로 했어요. 아빠는 카멜과 함께 여행하며 미술 작품을 친절하게 설명해 주시기로 했답니다.
카멜은 여행하며 과거 사람들과 만나 이야기도 나눠 보고 싶어요. 그리고 미술 작품 감상을 통해 그들의 생각과 삶을 이해하는 것도 재미있을 것 같아요.

여러분도 카멜처럼 호기심 가득한 눈빛으로 서양 미술사 여행을 떠나 보면 어떨까요? 분명 카멜과 함께하면 재미있는 여행이 될 거예요.
카멜과 함께 신나는 여행을 떠나 볼까요?

아빠

키멜

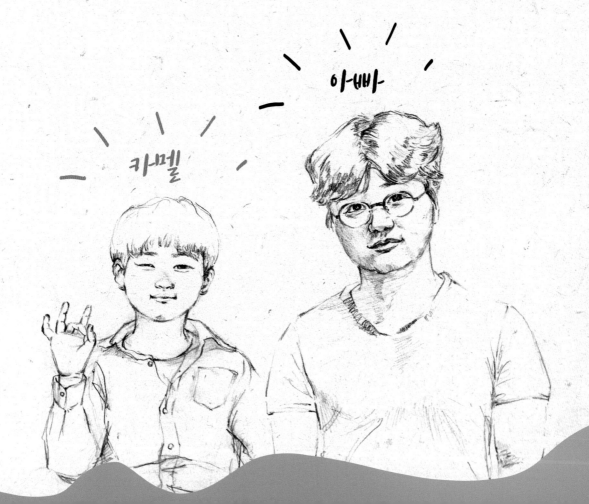

서양 미술사 탐방

카멜과 떠나는 7일간의 서양 미술사 여행

선사 시대에서 18세기까지의 서양 미술

첫째 날_ **선사 시대로의 여행** 10
아름다움(美)의 기준
사냥은 정말 어려워요
보이지 않는 대상을 표현하다
힘이 센 지배자가 등장했어요

둘째 날_ **고대 이집트로의 여행** 24
문명이 시작되다
영혼을 위한 미술
영원을 향하여
완전함을 위한 규칙
왜 생생(生生)하게 보일까요?

셋째 날_ **고대 그리스로의 여행** 42
높은 산에 왜 신전을 지었을까?
놀라운 발명들
왜 남자만 옷을 벗고 있나요?
이게 돌이라고요?
이상적인 미(美)
동서양이 연결되다
순간의 감정을 표현하다

넷째 날_ **고대 로마로의 여행 74**
작은 마을에서 대제국으로
맨발의 존엄성
모방을 넘어 개성을 담다
로마의 영광, 팍스 로마나
호화로운 휴양지
포용성과 개방성의 힘
영광의 날이 저물다

다섯째 날_ **5~13세기 중세 유럽으로의 여행 96**
황금빛으로 빛나다
느낌을 표현하다
이콘(icon)과 상징
성지 순례의 유행
하늘을 향해 더 높게

여섯째 날_ **14~16세기 르네상스로의 여행 124**
표정이 다시 살아나다
원근법을 완성하다
피렌체의 봄
3명의 천재 예술가
상징과 사실주의
죽음의 공포
자연을 관찰하다
불안과 혼돈의 시기

일곱째 날_ **17~18세기 유럽으로의 여행 190**
연극적인 빛
스펙터클한 드라마
장르화의 유행
세 개의 시선
현실 사회의 풍자
고전을 흠모하다
더 화려하게 장식적으로

여행을 마무리하며 아빠가 카멜에게 보내는 편지 250

첫째 날_ **선사 시대로의 여행 10**

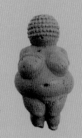

둘째 날_ **고대 이집트로의 여행 24**

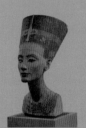

셋째 날_ **고대 그리스로의 여행 42**

넷째 날_ **고대 로마로의 여행 74**

첫째 날 선사 시대로의 여행

밤하늘이 푸른빛으로 가득 차 있습니다. 저 멀리 보이는 은하수 앞으로 별똥별 하나가 반원을 그리며 떨어지고 있는 순간, 누군가 떨어지는 별똥별을 바라보며 간절하게 기원하고 있어요. 별똥별에 무슨 소원을 빌고 있을까요?

어, 아빠! 저기 불꽃이 보여요.
구석기인들이 고기를 굽고 있어요.

구석기인은 오랜 세월 자연환경에 적응하며 조금씩 진화하고 있습니다. 두 발로 걷기 시작하면서부터 양손을 자유롭게 활용할 수 있게 되었고, 불과 도구를 사용하기 시작했어요.

고기를 구워 먹으면서 소화가 수월해지고 소화에 필요한 에너지 사용이 적어집니다. 그만큼 뇌의 용량이 커졌고, 구운 고기의 동물성 단백질 섭취는 두뇌 발달에 큰 도움을 주었어요.

밤이 춥고 깜깜해서 무서워요.
우리도 빨리 불을 피워요.

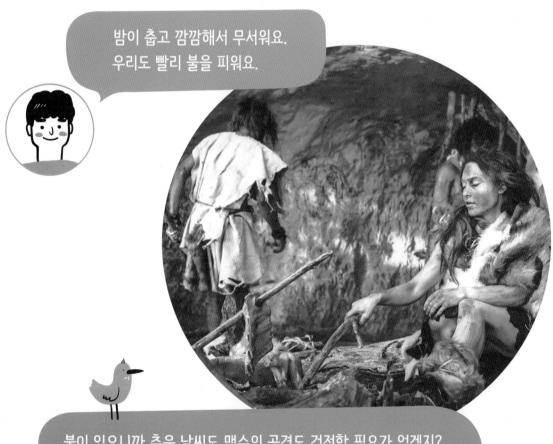

불이 있으니까 추운 날씨도 맹수의 공격도 걱정할 필요가 없겠지?
불과 도구의 사용은 인간과 다른 동물과의 차이를 구분 짓게 해 주고
현재의 인간으로 진화하는 데 가장 중요한 역할을 했단다.

아름다움(美)의 기준

지금 이곳은 25000년 전 구석기 말엽 마지막 빙하기, 오스트리아 빌렌도르프 지역이에요. 구석기인들은 여전히 추운 날씨와 식량 부족으로 힘겨운 생활을 하고 있어요. 이른 아침부터 다들 분주히 사냥 준비를 하고 있네요.

갑자기 동굴 안쪽에서 아기 울음소리가 들려오고 있어요. 아기가 소란스러운 소리 때문에 이제 막 잠에서 깨어난 것 같아요.

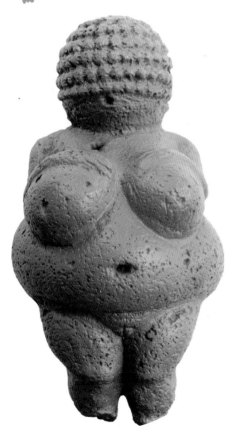

<빌렌도르프의 비너스>
기원전 25000년~20000년경
빈 자연사 박물관

카멜은 울음소리를 따라 동굴 쪽으로 향하다가 동굴 입구에서 작은 조각상을 발견했어요. 조각상은 약 11cm의 작은 크기에 과장된 모습이지만, 매우 사실적이고 정교해 보여요.

분명 여자 어른의 모습인데 옷을 입지 않고 있어요. 모자를 깊게 눌러 쓴 것처럼 눈, 코, 입이 보이지 않아요. 아빠, 이 조각상은 도대체 뭐예요?

 이 조각상의 이름은 〈빌렌도르프의 비너스〉란다. 최초 발견된 지역명 '빌렌도르프'와 그리스 신화에 등장하는 사랑과 미의 여신 '비너스'가 더해진 이름이지. 대개 땅속에서 발굴되는 유물의 이름을 지을 때, 앞 이름에는 최초 발견된 지명이 쓰인단다.

 팔은 너무 작고 손과 발은 아예 없는 것 같은데, 왜 가슴과 배만 크게 만들었죠?

 현대의 많은 고고학자는 〈빌렌도르프의 비너스〉를 구석기인들이 무사한 아기 출산과 다산을 기원하기 위해 몸에 소지하고 다녔던 부적으로 추측하고 있단다. 이 시절, 여성의 출산은 오늘날보다 훨씬 힘겨운 일이었어. 워낙 여린 생명이기에 태어나기도 전에 죽고, 태어나서도 많은 아기가 병에 걸려 죽었거든. 그리고 산모에게도 위험한 출산이 대부분이었어.

 그럼, 〈빌렌도르프의 비너스〉는 아기를 가장 많이 출산한 실재의 여성 모습일 수도 있겠네요?

어디선가 작은 음성이 들려와요.

카멜! 나는 예전에 이곳에 살았던 〈빌렌도르프의 비너스〉의 실제 주인공이란다. 나는 평생 동안 아기를 출산했어. 사람들의 숭배를 받고 귀한 대접을 받았지만, 아이를 낳는 일은 너무너무 힘들었단다.

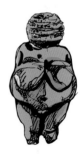

카멜은 〈빌렌도르프의 비너스〉를 한참 동안 바라보며 출산의 고통을 이겨 내야 했던 그녀의 삶을 깊이 생각해 보았어요.

구석기인들의 미(美)의 기준은 오늘날 우리가 알고 있는 미의 기준과 전혀 다른 모습을 하고 있습니다. 그들에게 외모는 별로 중요하지 않았어요. 오직 건강한 아기를 많이 출산할 수 있는 여성이 가장 아름다운 비너스가 되었습니다.

기원전 25000~20000년의 구석기인에게 다산이 왜 중요했을까요? 카멜은 〈빌렌도르프의 비너스〉를 보면서 구석기인들의 생존과 종족 번식의 염원이 얼마나 간절했는지를 느낄 수 있었답니다. 그리고 미(美)에 대한 기준이 절대적인 것이 아니라 시대에 따라 변할 수 있다는 사실도 깨닫게 되었어요.

사냥은 정말 어려워요

자! 그럼 기원전 15000년 전으로 떠나 볼까요?

구석기인들은 생존을 위해 여전히 어렵고 힘겨운 도전을 하고 있어요. 사냥감을 따라 이동 생활을 하고 혼자 힘으로는 사나운 맹수를 사냥할 수 없기에 소규모로 무리를 지어 생활하고 있어요. 구석기인에게 동물의 사냥은 어떤 의미가 있을까요? 구석기인에게 사냥은 생존을 위한 가장 중요한 활동이랍니다.

벌써 해가 저문 지 한참이 지났는데도 배고픔과 피로감에 지쳐서 모두들 쉽게 잠들지 못하고 있어요. 오늘도 사냥에 실패한 것 같아요.

누군가 횃불을 들고 동굴 안쪽으로 들어가고 있네요. 아빠와 카멜도 천천히 뒤를 따라가 보기로 했어요. 동굴 깊숙이 들어가자 천장이 낮아져서 힘들었지만, 드디어 도착한 것 같아요. 횃불을 벽에 가까이 옮기자 동굴 천장 벽 가득하게 동물들이 나타났어요!

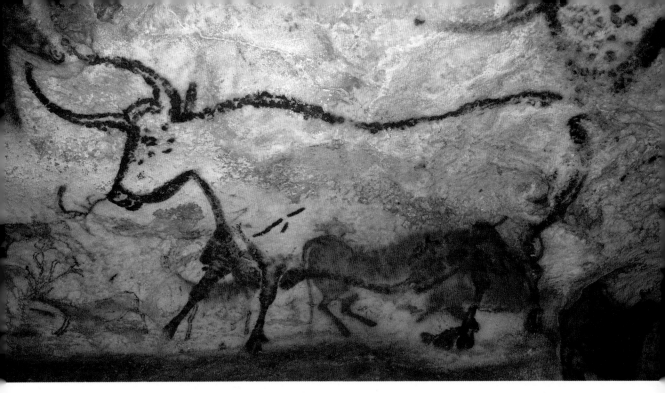

<라스코 동굴 벽화> 기원전 15000년경, 프랑스

 우와, 너무 멋져요! 제 눈앞에서 동물들이 살아서 마구 뛰어다니는 것 같아요. 저기 작은 사슴 위로 큰 들소가 겹쳐 그려져 있어요. 아빠, 이 많은 동물을 한 사람이 그린 걸까요?

 카멜, 이 동굴 벽화는 한 사람의 작품이 아니고 아주 오랜 세월에 걸쳐서 여러 사람이 그린 거란다. 아주 오랫동안 작은 불빛에 의지해 좁고 어두운 동굴 천장 벽에 붙어서 동물 그림을 그린 거야.

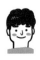 구석기인들은 왜 이토록 힘들게 그림을 그렸을까요?

 그들이 들소 그림을 그리는 것은 마치 마술처럼 사냥감을 창조하는 행위가 되고, 들소 그림 위에 창을 던지는 것은 들소를 사냥하는 행위가 된단다. 구석기인에게 동굴 벽화는 단순한 동물 그림이 아니라 사냥 성공을 기원하기 위한 간절한 소망의 표현이었어.

15

 카멜, 본격적으로 아빠와 함께 미술사 여행을 시작하기 전에 꼭 기억해야 할 중요한 것이 있는데, 바로 '관점'이란다.

 관점요?

 관점의 사전적 의미는 '어떤 사람이 구체적인 대상이나 현상을 바라볼 때, 그 사람이 생각하는 태도나 방향 또는 처지'를 뜻하지.

 너무 어려워요.

 음, 사람들이 동일한 대상을 바라볼 때 각자 다르게 보는 경우가 있겠지? 같은 대상이라도 대상에 대한 각자의 생각이 다르고 서로 처한 처지가 다르니까 말이야. 우리는 이것을 '관점'이라고 부른단다.

 이제 조금은 이해가 가요.

 아빠와 함께 미술사 여행을 마무리할 때쯤에는 우리 카멜이 꼭 자신만의 '관점'을 가질 수 있길 바랄게.

 아빠, 저기 멧돼지 그림을 보세요. 엄청 빠른 속도로 달려가고 있어요.

멧돼지의 빠른 움직임이 여러 개의 다리 잔상으로 표현되었어요. 구석기인은 자연을 유일하고 절대적인 근본 원리로 여겼기 때문에 멧돼지를 보이는 그대로의 모습으로 그렸습니다. 이와 같은 그들의 관점을 '자연주의적 관점'이라고 합니다. 구석기인의 사냥 성공에 대한 간절함은 높은 수준의 관찰력과 만나 사실적인 표현으로 나타나고 있습니다.

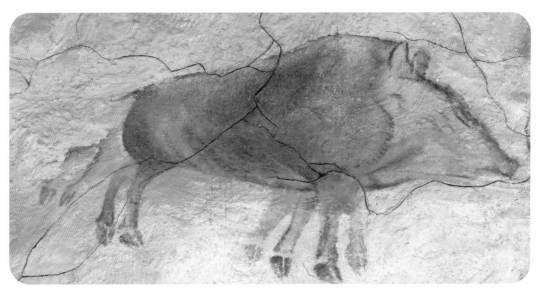

<알타미라 동굴 벽화>의 일부분 기원전 15000년경, 스페인

빙하기가 지나고 지구의 기후가 점점 따뜻해지기 시작합니다. 신석기인들은 농경과 목축을 하며 강가 근처에 움집을 짓고 정착 생활을 하고 있어요.

아침 식사를 준비하는지 하얀 김이 모락모락 피어오르고 있네요. 남자 어른들은 땔감을 준비해 고기를 굽고 여자 어른들은 음식을 조리하고 있습니다. 근처 강가에서는 아이들이 신나게 물고기를 잡고 있어요. 물고기 잡는 걸 도와주면 혹시 카멜에게도 맛있는 아침 식사를 나눠 주지 않을까요? 카멜은 항상 배가 고픈가 봐요.

농경과 목축은 식량 문제를 해결해 주고 생활의 안정을 가져다주었어요. 농사를 더욱 잘 짓기 위한 농기구의 종류도 다양해졌답니다. 진흙을 빚어 만든 토기에 음식을 조리하고 남은 식량을 저장합니다. 가락바퀴와 뼈바늘을 이용해 의복을 짓고, 물고기를 잡는 그물도 만들 수 있어요. 씨족 단위의 작은 마을을 이루며 함께 살면서 공동으로 생산하고 분배하는 평등 사회의 모습을 보여 주고 있습니다.

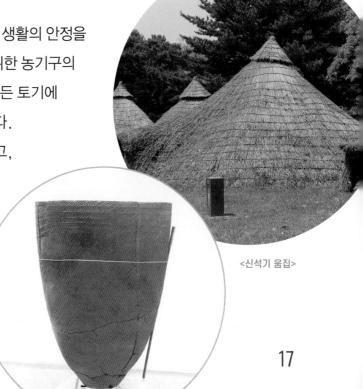

<신석기 움집>

<빗살무늬 토기>

17

보이지 않는 대상을 표현하다

농사를 짓기 시작하면서 모든 삶이 변화되기 시작했어요. 농사만 잘 지어진다면 매일 매일 식량 걱정을 하지 않아도 된답니다. 하지만 가뭄이 들어 비가 내리지 않으면 큰 일이에요. 농작물들이 모두 말라 죽을 수도 있거든요. 또 풍년을 위해서는 적절한 햇빛도 필요해요.

신석기인들은 보이지 않는 자연의 힘을 숭배하기 시작했어요. 인간보다 힘이 센 동물이나 바위, 나무 등에 영혼이 깃들어 있다 믿으며 숭배합니다. 질병과 재앙으로부터 몸의 보호를 기원하며 태양신과 조상신에게 제사를 지내기도 합니다.
이제 신석기인들은 눈에 보이지 않는 영혼까지도 인식하게 됩니다. 이처럼 사고의 수준이 발전하게 된 이유가 뭘까요? 아마도 안정된 정착 생활로 인해 마음의 여유와 함께 생각의 깊이가 생긴 것은 아닐까요? 물론 이 시기에 향상된 영양 상태만큼 두뇌의 발달도 같이 진행되고 있습니다.

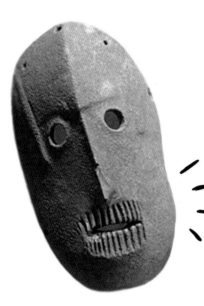

 아빠, 이 가면은 이빨도 그렇고 좀 무서워요.

 지금으로부터 기원전 7000년경, 질병과 죽음을 몰고 오는 나쁜 귀신을 쫓아내기 위해 의식에 사용되던 가면으로 추측하고 있단다. 가면의 모습을 최대한 무섭게 표현해야 악령도 무서워서 도망가지 않을까? 신석기인들은 사실적인 표현보다는 그들의 생각과 의도를 담은 과장되고 왜곡된 표현을 더 중시했어.

 이 그림은 바위에 그려진 것 같은데, 저보다도 그림 실력이 별로 같아요. 왜 신석기인들의 미술 솜씨가 구석기인들보다 못한 거죠?

18

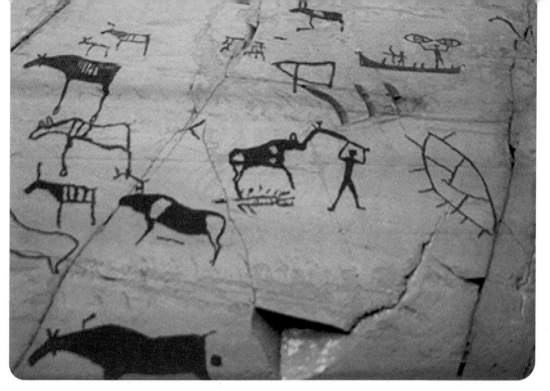

<노르웨이 암각화> 기원전 4200~500년경, 노르웨이

 신석기 미술의 특징은 기하학적 무늬와 단순화된 표현이란다. 구석기인의 동굴 벽화 속 들소는 실제와 똑같이 묘사되어야 했지만, 신석기인에게 사실적인 묘사는 이제 필요가 없어졌지.

왜 사실적인 묘사가 필요 없어진 거죠?

만약 카멜이 누군가에게 다양한 종류의 동물을 사냥하는 방법을 설명서처럼 남긴다면 어떻게 그려야 할까? 쉽게 기록하고 전달하기 위해서는 오히려 동물의 특징을 단순한 형태로 표현하는 것이 훨씬 효과적이겠지. 문자가 발명되기 전에는 이렇게 그림이 문자의 역할을 대신했단다.

신석기인은 대상을 보이는 그대로 그리지 않고, 생각을 담아 대상의 특징을 단순화된 형태로 표현하고 있어요. 다양한 종류의 동물을 추상화하고 분류할 수 있는 단계까지 신석기인의 지능은 고도로 발달했습니다.

19

보이는 그대로의 모습보다는 정해진 규칙이나 형식적인 면을 중시하는 태도를 '형식주의적 관점'이라고 합니다. 구석기인은 '자연주의적 관점'으로 대상을 표현했지만, 지능이 발달한 신석기인은 효율적으로 기록하고 전달하기 위해 대상을 '형식주의적 관점'으로 표현하고 있습니다.

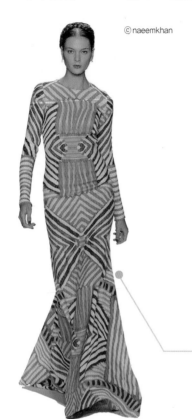

ⓒnaeemkhan

신석기 미술은 표현과 형식적인 면에서 오늘날의 현대 미술과 많이 닮아 있어요. 옆에 보이는 패션쇼의 모델 의상처럼 디자이너는 과거 신석기인들의 미술에서 영감을 받아 새롭게 재창조하기도 합니다.
카멜이 아빠와 함께 미술의 역사를 공부하는 이유를 잘 알겠죠?

〈2014 뉴욕패션위크〉 디자이너 'Naeem Khan' 컬렉션

힘이 센 지배자가 등장했어요

인류의 시간은 이제 청동기 시대로 접어들었습니다. 도구와 농사 기술의 발달로 생산량이 늘어남에 따라 충분히 먹고도 남는 잉여 생산물이 생기기 시작합니다. 이렇게 쌓인 식량은 사유 재산이 되었어요. 그리고 재산의 정도에 따라 빈부 격차가 생기고 계급이 발생했어요.

이제는 각자 담당하는 일의 역할에서 분업화가 필요해요. 그중 힘과 재산이 많은 사람이 부족의 통치자가 되어 강력한 권력을 행사하기 시작합니다. 또한, 무기의 발달은 비옥한 토지를 확보하기 위해 부족 간에 전쟁을 부추겼어요. 전쟁에서 승리한 부족은 점차 세력을 확대하여 도시 국가를 형성하게 됩니다.

이곳은 영국의 월트셔라는 곳입니다. 이 거대한 돌기둥들의 이름은 〈스톤헨지〉입니다. 청동기인들이 천체의 움직임을 관찰하기 위해 만든 구조물 혹은 신에게 제사를 지내기 위한 제단 등, 사용 용도에 대해서는 아직도 풀리지 않은 수수께끼와 많은 추측만 남아 있어요.

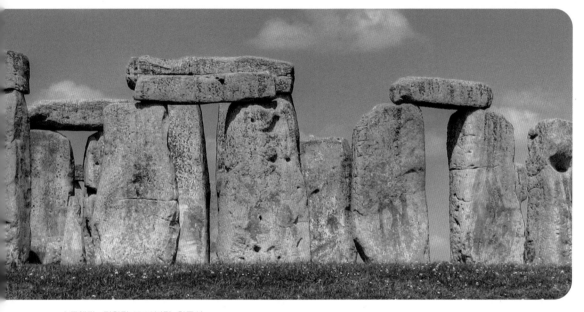

<스톤헨지> 기원전 2000년경, 월트셔

엄청 무거울 텐데, 저 큰 돌을 어떻게 옮긴 거죠?

스톤헨지는 당시 삶의 흔적이란다. 문자로 기록되기 전의 삶은 흔적을 통해서 사실을 유추할 수 있지. 거대한 규모의 스톤헨지가 만들어진 걸 보니 아마도 수백 명의 사람을 동시에 동원할 수 있는 막강한 힘을 지닌 권력자가 있었겠구나.

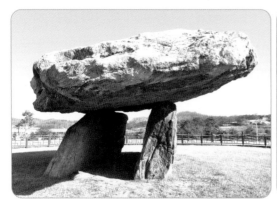
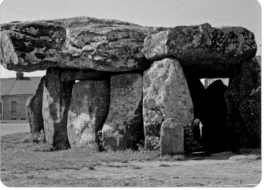

<강화 지석묘>
탁자식 고인돌, 인천 강화도

<돌멘 Dolmen>
프랑스 브르타뉴 지방

카멜, 아빠와 강화도 여행 때 고인돌을 본 적 있지? 고인돌에 사용된 돌의 크기와 무게에 따라 무덤 주인의 생전 신분을 짐작할 수도 있단다.

그럼, 돌이 크고 무거울수록 힘이 센 지배자의 무덤이겠네요? 그러면 청동기 시대에 최초로 계급이 생긴 거네요.

청동기 시대에 처음 계급이 발생한 후, 철기 시대에는 철제 무기가 보급되면서 정복 전쟁이 빈번하게 발생합니다. 결과적으로 사회 계층의 분화가 더욱 심화되고 점차 신분 제도로 발전하게 됩니다.

이렇게 발생한 신분 제도가 인류 역사에서 얼마나 오랫동안 지속되었는지, 카멜과 여행하며 천천히 공부해 볼까요?

카멜과 함께 생각의 힘 더하기

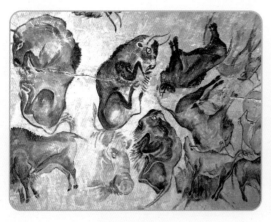

(가) 구석기

(나) 신석기

(가)와 (나)는 모두 사냥감인 동물을 그린 벽화입니다. 구석기인과 신석기인이 대상을 표현하는 방식이 어떻게 다른가요? 또 표현 방식의 차이가 생긴 배경을 설명해 봅시다.

둘째 날 고대 이집트로의 여행

광활한 이집트의 모래사막 위로 수많은 영혼이 밤하늘의 별이 되어 반짝이고 있어요. 오랜 세월을 거쳐 긴 나일강을 따라 흩어져 살고 있던 작은 부족들이 하나둘씩 모여 나일강 상류 지역에는 상이집트, 하류 지역에는 하이집트라 불리는 도시 국가를 형성했어요. 기원전 3100년경 드디어 상이집트의 나르메르 왕이 이 두 지역을 통일하여 고대 이집트 왕조가 시작됩니다.

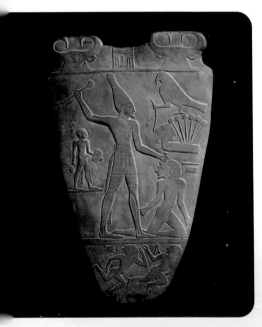

〈나르메르 왕의 팔레트〉 표면에는 상이집트의 백관을 쓴 나르메르 왕이 하이집트의 파필스를 정복하는 모습이 부조*로 표현되어 있습니다.

카멜의 이번 여행지는 고대 이집트랍니다. 카멜은 예전부터 고대 이집트에 꼭 한번 가 보고 싶었어요. 사실 미라 때문에 살짝 무섭기도 하지만 무언가 신비한 것들이 가득할 것 같아요.

*부조: 조각에서 평평한 면에 글자나 그림 따위를 도드라지게 새기는 일.

〈나르메르 왕의 팔레트〉
기원전 3100년경, 이집트 박물관

문명이 시작되다

이집트는 기원전 30년 로마에 정복되기 전까지 약 3000년 동안 왕조를 유지했습니다. 그 오랜 세월 동안 왕조를 유지한다는 것은 정말 대단한 일입니다. 어떻게 고대 이집트에서 문명이 시작되고 오랜 시간 지속될 수 있었을까요?

 아빠, 고대 이집트는 피라미드랑 스핑크스가 유명하죠? 책에서 본 기억이 있어요. 그런데 고대 이집트는 어떻게 시작되었어요?

 우리 카멜이 이집트가 정말 궁금한가 보구나. 이집트는 나일강을 따라 형성된 비옥한 토지 덕분에 풍부한 식량을 얻을 수 있었고, 풍부한 식량과 천연자원은 통일된 왕조를 일으켜 세우기에 충분했단다.

 그럼, 고대 이집트 왕조는 어떻게 3000년 동안 유지될 수 있었나요?

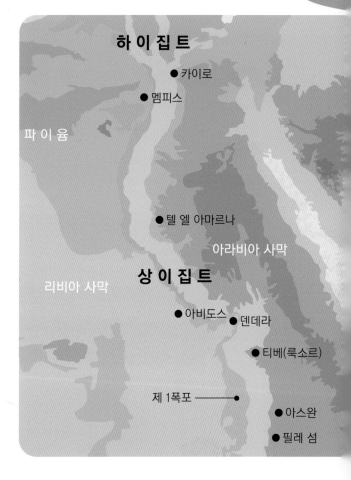

 나일강이 해마다 비슷한 시기에 범람했기 때문에 강의 범람을 관리하기 위해서는 강력한 통치자의 힘이 필요했단다. 고대 이집트의 왕 '파라오'는 종교와 정치를 하나로 다스리는 신권 정치를 통해 강력한 왕권을 행사할 수 있었지. 그리고 그 힘을 바탕으로 3000년 동안이나 왕조를 유지할 수 있었단다.

 아빠, 피라미드가 엄청나게 큰 것 같아요. 도대체 파라오의 힘이 얼마나 강한 거죠?

 가장 큰 피라미드는 약 3000년 전에 살았던 쿠푸왕의 피라미드란다. 높이가 무려 150m에 달하고 면적은 약 53,000㎡ 정도의 크기란다. 카멜의 추측처럼 정말 강력한 힘을 가진 파라오였을 거야.

 숫자로는 크기 짐작이 잘 안 돼요. 더 쉽게 설명해 주세요.

 음, 이 거대한 피라미드를 건설하기 위해서 약 20년 이상 동안 10만 명에 이르는 사람들이 동원되었다고 하는구나.

 아무리 왕의 무덤이라도 좀 심하네요.

 당시 이집트인의 평균 수명이 35년이니, 좀 심했지.

아빠, 고대 이집트에는 어떤 신비한 비밀이 숨겨져 있는 것 같아요. 그리고 문명(文明)의 뜻도 궁금해요.

 문명이란 인류가 이룩한 기술적, 물질적인 발전을 뜻한단다. 문명의 시작은 문자의 발명으로부터 비롯되었어. 문자가 발명되면서 지식은 기록되어 후대에 전해질 수 있었고, 지식이 쌓이면서 더 큰 발전을 이루게 되었단다.

자연이 준 혜택과 더불어 지형적인 요인도 고대 이집트의 문명을 설명하는 중요한 열쇠가 됩니다. 이집트 왕조는 나일강 주변을 따라 형성되었습니다. 나일강의 범람으로 형성된 비옥한 토지는 풍요롭고 안정된 생활을 가능하게 해 주었어요. 현세의 안정된 삶으로 고대 이집트인은 자연스럽게 '내세적 세계관'을 갖게 됩니다.

그리고 주변을 벗어나면 건조한 사막 지형과 바다로 둘러싸여 있었기 때문에 주변국들의 침략이 거의 불가능했어요. 고대 이집트는 자연의 혜택과 폐쇄적인 지형 요인으로 문명을 발전시키며 오랫동안 안정된 왕조를 유지할 수 있었습니다.

영혼을 위한 미술

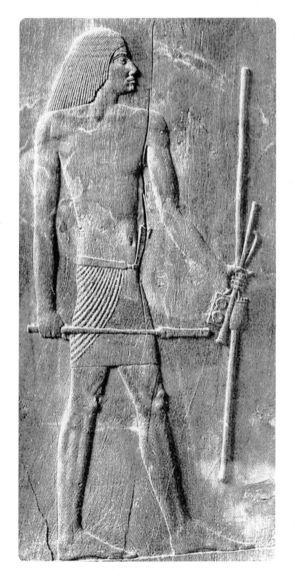

<헤시라의 초상> 기원전 2700년경, 이집트 박물관

 아빠, 저 아저씨의 모습이 어딘가 이상해 보여요. 걷고 있는 모습 같은데 벽에 딱딱하게 고정된 것 같아요.

 자 그럼, 아빠와 함께 이집트 미술의 특징을 살펴볼까? 이집트 미술은 보이는 그대로의 형태 표현이 별로 중요하지 않단다. 오직 영원함을 위한 완전한 형태를 목적으로 삼고 있지.

27

 영원함을 위한 완전한 형태요? 조금 어려운 것 같아요.

 고대 이집트인들은 중요한 신체의 특징이 가장 잘 드러나도록 형태를 조합해서 표현한단다.

 더 쉽게 예를 들어 설명해 주세요.

 〈헤시라의 초상〉을 다시 보렴. 눈과 가슴은 정면으로 마주할 때, 다리와 무릎 그리고 발은 걷는 모습의 측면을 표현할 때 신체의 특징이 더 잘 드러나겠지? 서로 다른 방향에서 바라본 신체의 부분을 조합해서 표현하다 보니 인체의 모습이 어딘가 경직되고 어색해 보이는 거란다.

 그런데, 고대 이집트인들은 왜 이런 어색한 표현을 한 거죠?

 이집트인들이 자연스러운 표현을 포기한 이유는 형태가 가려져 보이지 않거나, 단축되어 짧아진 팔과 다리로는 제물을 받을 수 없다는 생각 때문이야. 그래서 팔과 다리는 온전하게 2개씩 그려야 했단다. 한쪽 다리와 팔로는 걸어 다니기 불편하고, 제물을 잘 받아서 먹기 어렵겠지?

가슴과 눈의 형태처럼 특징이 잘 보이는 넓은 면의 방향을 정면으로 정하여 각 신체 부위의 형태가 잘 드러나도록 조합한 원리를 '정면성의 원리' 라고 합니다. 정면성의 원리는 고대 이집트 미술의 가장 큰 특징 중 하나입니다.

 고대 이집트인의 안정적인 삶은 사후 세계에 대한 관심으로 이어져 사람이 태어날 때 카(ka:영혼)도 함께 생겨난다고 믿었단다. 그리고 죽어서도 그 영혼은 사라지지 않는다고 생각했어. 그러려면 영혼이 영원히 살 수 있는 몸이 필요하겠지?

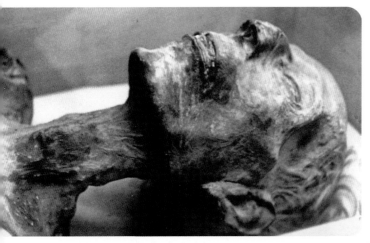

<**람세스 2세의 미라**> 기원전 1200년경, 이집트 박물관

그래서 미라를 만든 거구나. 그럼, 이집트 미술은 모두 무덤에서 나온 것들인가요?

그래, 카멜. 이집트인들은 몸이 썩지 않도록 미라를 만들어 영혼의 집인 피라미드에 안치하고 혹시 미라가 썩는 것을 대비해 초상 조각도 그 옆에 만들어 놓았단다. 피라미드는 단순한 왕의 무덤이 아니라 왕의 영혼이 영원히 머물며 사는 집이기 때문에 가장 중요했어. 그래서 이집트 미술의 대부분이 무덤과 연관되어 있단다.

영원을 향하여

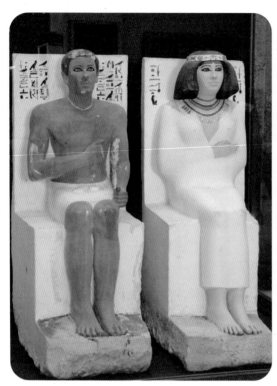

\<라호텝 왕자와 노프렛 왕자비\>
기원전 2610년, 이집트 박물관

\<멘카우라 왕과 왕비\>
기원전 2599~2571년, 보스턴 미술관

 아빠, 또 궁금한 게 있어요. 왜 이집트 조각상은 팔과 다리가 붙어 있나요? 마치 딱딱하게 굳어 있는 사람처럼 보여요.

 고대 이집트에서 조각가의 뜻은 '계속 살아 있도록 하는 자'란다. 파라오의 영원불멸을 위해 만든 조각상의 팔다리가 혹시 나중에라도 떨어져 나간다면 큰일이겠지? 아마도 그런 일이 벌어진다면 조각가는 목숨을 잃을 수도 있을 거야.

 상상만으로도 끔찍해요. 그래서 팔다리가 붙은 딱딱한 자세의 이집트 조각이 생긴 거군요.

이집트 미술은 종교적인 영향과 내세적인 세계관으로 변치 않고 영원히 사라지지 않는 것이 가장 중요해요. 영원불멸을 표현하기 위해 미술은 정해진 기준에 따라 제작되었어요. 그리고 오랜 세월 동안 변화를 거부하며 양식화됩니다.

죽은 자의 영혼이 자신의 초상 조각을 잘 찾아가려면 본래의 모습과 닮아야 할 텐데 얼마나 닮게 표현되었을까요?

 아빠, 이 그림은 이야기가 담겨 있는 것 같아요!

 이건 단순한 이야기 그림이 아니란다. 죽은 자의 영혼이 부활하길 염원하는 마음으로 그려진 영혼을 위한 안내서지. 아래 그림은 죽은 자가 생전에 지은 죄를 심판하는 장면이야.

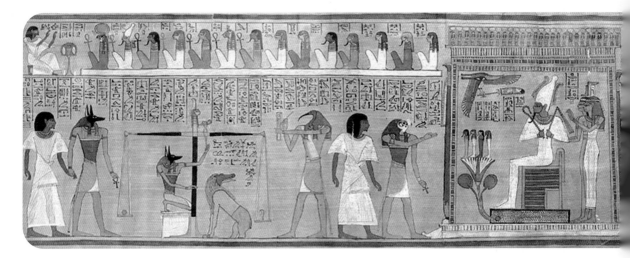

<후네페르의 사자의 서(書)> 기원전 1275년경, 대영 박물관, 무덤에 함께 묻힌 파피루스 두루마리 그림인 '사자의 서'에 나오는 한 장면

 그런데 죄가 많은지, 없는지는 어떻게 알 수 있죠?

 맨 왼쪽에 흰옷을 입은 사람이 사자(죽은 자)의 신 아누비스의 손을 잡고 저울 앞에 서 있는 게 보이지? 잠시 후 아누비스가 저울 한쪽에 정의를 상징하는 깃털을 올리고 죽은 자의 심장 무게를 달고 있구나. 저울을 보니 깃털이 무거운지 아래로 내려와 있지?

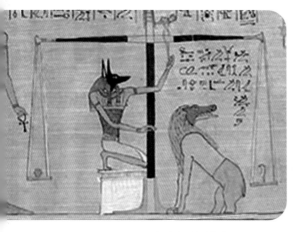

<후네페르의 사자의 서>의 일부분

 그럼 심장이 깃털보다 가벼우니 죄가 없는 거네요?

 측정한 결과는 서기의 신 토트가 기록하고, 하늘의 신 호루스의 안내를 받아 부활의 신 오시리스에게 최종 심판을 받는단다. 아마도 이 죽은 자의 영혼은 곧 부활할 것 같구나.

이집트의 신들은 마치 인간의 직업처럼 각자의 역할이 있네요?

 이집트의 신들은 원시 신앙의 영향으로 동물의 머리를 하고 있지만, 문명이 발전하면서 인간의 삶과 연관된 모습으로 표현된단다. 그리고 고대 그리스 신화에도 많은 영향을 주게 되지.

카멜과 함께 고대 이집트의 신들을 알아볼까요?

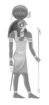

라(Ra)
라(Ra)는 '창조자'라는 뜻으로, 하늘의 절대적 지배자로서 태양신을 의미해요. 아톤, 아몬, 아몬 라 등으로 불리기도 합니다.

오시리스(Osiris)
형의 권력을 시샘했던 동생 세트에게 살해당해 이집트 각지에 버려졌지만 아내인 이시스가 흩어진 몸을 주워 모아 미라로 만들어 부활시킵니다. 그래서 오시리스는 저승과 재생·부활의 신으로 불립니다.

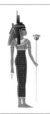

이시스(Isis)
아내와 어머니의 본보기가 되는 여신으로, 죽은 이를 보호하는 신이자 풍요의 여신입니다. 이집트 최고의 여신으로 숭배됩니다.

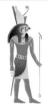

호루스(Horus)
호루스는 매의 머리를 지닌 모습으로 이승의 신이자 하늘의 신입니다. 오시리스의 아들이자 하토르의 남편으로, 성장해서는 아버지 오시리스로부터 병법을 전수받아 원수인 세트를 죽이고 통일 이집트의 왕이 됩니다.

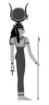

하토르(Hathor)
태양신인 라의 딸이자 호루스의 아내인 하토르는 사랑·기쁨·결혼·춤·아름다움 등 다양한 기능을 담당하는 여신으로, 보통 사랑과 미의 여신으로 숭배됩니다.

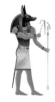

아누비스(Anubis)
죽은 자의 신인 아누비스는 저승의 문을 열어 죽은 자를 오시리스의 법정으로 인도하며, 죽은 자의 심장을 저울에 달아 살아 있을 때의 죄를 판정하는 장의(葬儀)의 신입니다.

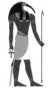

토트(Thoth)
따오기 머리를 지닌 모습으로, 과학·예술·의학·수학·천문학·점성술 등 지식과 지혜를 탄생시킨 학문의 신이자 서기(書記)·통역의 신입니다.

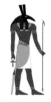

세트(Seth)
오시리스와 형제이며, 모든 파괴와 악에 연결된 악의 신으로 불립니다. 오시리스를 죽이고 왕위를 차지했으나 조카인 호루스에게 패한 후 악의 상징이 됩니다.

고대 이집트인들은 사후에 여러 신에게 차례로 생전의 죄에 대해 심판을 받고 무사히 통과되면 영혼이 부활할 수 있다고 믿었습니다. 그리고 부활한 영혼에는 온전히 보존된 육체가 필요하게 됩니다. 고대 이집트인이 왜 미라를 제작했는지 이해가 되죠?

완전함을 위한 규칙

여기 기원전 1400년경, 네바문이라는 사람의 무덤 벽화가 있습니다. 네바문은 이집트 신왕국 시대에 재물을 관리하던 재상이었습니다. 생전에 부와 권력을 누렸던 네바문의 삶의 기록이 무덤 벽에 벽화로 남겨져 있습니다.

〈늪지의 새 사냥〉 중앙에 새 사냥을 하는 네바문이 보입니다. 그의 뒤에는 그의 아내로 보이는 여인이 있습니다. 그리고 네바문 다리 사이로 여종이 있습니다.

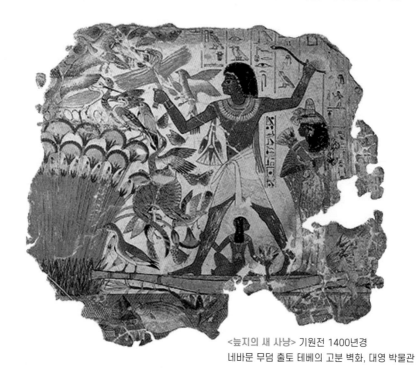

〈늪지의 새 사냥〉 기원전 1400년경
네바문 무덤 출토 테베의 고분 벽화, 대영 박물관

 카멜, 위의 벽화를 자세히 관찰해 보렴. 벽화에서 특징을 찾을 수 있겠니?

 네, 한번 찾아볼게요. 음 일단, 땅 아래에 있는 새의 날개는 하나만 보이지만 하늘을 날고 있는 새는 활짝 펴진 두 개의 날개로 표현되어 있어요. 혹시 한쪽 날개가 잘 보이지 않으면 날다가 떨어질 수 있다고 생각한 건 아닐까요? 그리고 가운데 남자는 여자보다 몸 크기가 크고 진한 피부색으로 표현되어 있어요. 신분에 따라 크기와 색을 다르게 표현한 것 맞죠?

 카멜, 역시 대단하구나. 아래에 있는 그림도 함께 보자꾸나.

 아빠, 그림이 많이 비슷한 것 같아요. 같은 사람이 그린 건가요?

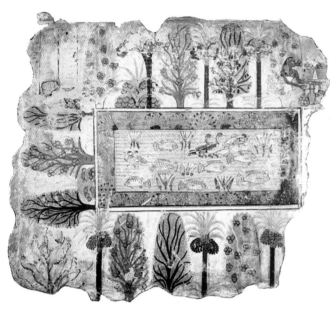

<네바문의 정원> 기원전 1400년경, 테베의 고분 벽화, 대영 박물관

〈네바문의 정원〉에서 연못의 형태는 위에서 내려다보는 평면도로 그려지고 물고기는 측면 형태로 그려집니다. 또한, 나무는 형태가 온전히 보일 수 있도록 정면 형태로 그려지고 절대 뒤집히면 안 됩니다. 이집트 미술가는 보이는 그대로를 그리지 않고, 그들이 중요하게 생각하는 것을 철저하게 정해진 규칙에 따라 표현합니다.

 고대 이집트 미술가는 개성적인 표현을 배제하고 엄격하게 정해진 규칙과 형식에 맞게 그림을 그려야 했단다. 그래서 모든 그림이 마치 한 사람이 그린 것처럼 비슷해 보이는 거야.

 그럼, 이집트 미술도 신석기 시대 미술처럼 '형식주의적 관점'의 미술이네요?

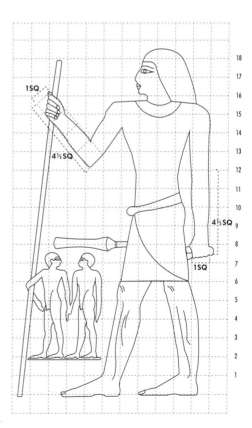

<고대 이집트의 캐논> 이집트의 '이상적인 신체 비례'

35

그래 맞아. 이집트 미술은 독창적이거나 새로운 표현의 시도를 철저히 금지했어. 오직 엄격하게 규칙을 지키고 영원히 보존되도록 표현하는 것이 미술가에게 주어진 임무였단다.

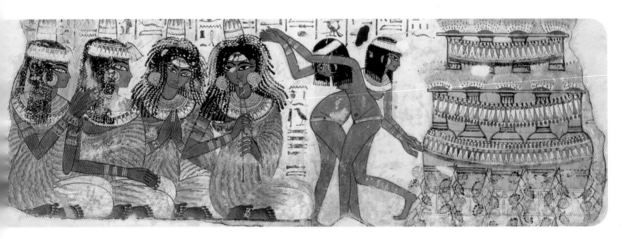

<네바문 무덤 벽화의 악사와 무희> 기원전 1400년경, 대영 박물관

반면에 정해진 규칙 없이 표현된 예도 있어요. '정면성의 원리'가 보이지 않습니다. 무희나 악사처럼 신분이 낮은 사람을 그릴 때는 눈에 보이는 대로 표현하고 있어요. 이집트 미술가의 입장에서는 엄격한 규칙을 따르지 않은 '대충 그린 그림'이 됩니다.

<오리> 기원전 2600년경, 이집트 고고학 박물관

현존하는 가장 오래된 채색화입니다. 오리들이 한가롭게 풀밭을 거닐며 먹이를 먹고 있어요. 자세히 살펴보면 오늘날 그 품종을 확인할 수 있을 정도로 세심한 관찰로 정교하게 표현되어 있습니다.

왜 생생(生生)하게 보일까요?

〈네페르티티 흉상〉에서 네페르티티 왕비의 모습은 놀라울 정도로 생생하게 표현되어 있어요. 흉상 조각은 회화가 지닌 평면의 한계 없이 어느 각도에서도 온전히 바라볼 수 있기에 왜곡된 표현이 나타나지 않습니다. 왕비가 마치 살아 있는 모습으로 우리 눈앞에 다가오는 듯합니다.

 아빠, 이전 조각상과 뭔가 조금 다른 것 같아요. 더 진짜 살아 있는 사람처럼 보여요.

 이 살아 있는 듯한 흉상 조각의 주인공은 네페르티티 왕비란다. 그녀의 남편 아케나톤 왕은 신왕국 시대의 왕(제18왕조 제10대)으로 실제 이름은 아멘호테프 4세란다.

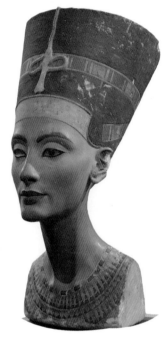

<네페르티티 흉상>
기원전 1360년경, 베를린 국립 미술관

아멘호테프 4세는 태양의 모습을 한 아톤(Aton)을 유일한 신으로 숭배합니다. 당시 고대 이집트는 다신교였기에 유일신을 섬기는 것은 종교적인 이단 행위였어요. 하지만 그는 자신의 이름을 아케나톤(아톤에게 이로운 자)으로 스스로 바꿔 부르고 종교 개혁을 단행합니다.

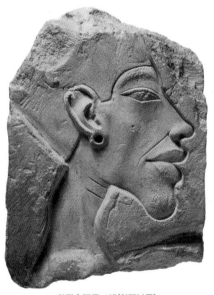

<아멘호테프 4세(아케나톤)>
기원전 1360년경, 석회석 부조, 베를린 국립 미술관

37

아케나톤은 이집트의 오랜 관습을 타파하고 개혁을 시도했던 유일한 왕이었습니다. 왕권을 강화하기 위해 수도를 '아마르나'로 이전한 바로 이 시기, 관습이 사라지고 인물의 개성이 표현된 '아마르나 양식'이 나타납니다.

 아케나톤 왕은 많이 못생긴 것 같아요. 왕은 멋지게 표현해야 하는 거 아닌가요?

 이전에는 그랬는데 아케나톤 왕은 본인의 모습을 보이는 그대로 표현하길 원했던 것 같구나. 그리고 못생긴 얼굴보다는 개성이 잘 표현된 얼굴이 더 정확한 표현이란다.

 그럼, 〈아케나톤 왕〉이 이전 이집트 미술과 달라 보이는 이유가 있나요?

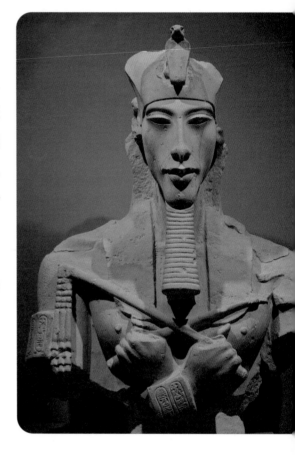

<아케나톤 왕>
기원전1365~1360년, 룩소르 박물관

 이전 작품과는 달리 정해진 규칙이나 관습을 따르지 않고 인물의 개성을 담아 생생하게 표현했기 때문이지.

 실제 사람처럼 생생해 보이려면 개성을 담아 표현하는 것이 중요하구나.

태양의 신 아톤은 아케나톤과 네페르티티 그리고 두 딸에게 축복의 손길을 내려 주고 있습니다. 이전 시대의 엄숙함은 사라지고 단란한 시간을 보내고 있는 왕실 가족 일상의 모습이 자연스럽고 편안한 자세로 전달되고 있어요.

개혁의 실패로 잠시 유지되었을 뿐이지만 고대 이집트 미술 역사상 처음으로 개성이 나타났던 정말 의미 있는 시기입니다.

카멜은 고대 이집트 미술 여행을 통해서 삶의 환경에 따라 중요하게 생각하는 것들이 달라지고, 결과적으로 독특한 미술 양식이 생긴다는 사실을 알게 되었어요. 그리고 개성을 담은 표현이 얼마나 중요한지도 새삼 깨닫게 되었습니다.

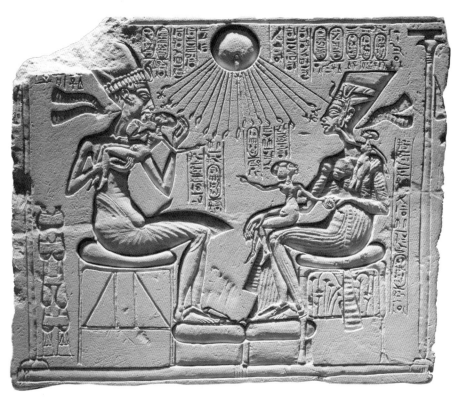

<딸들을 안고 있는 아케나톤과 네페르티티> 기원전 1360년경, 베를린 국립 미술관

카멜과 함께 생각의 힘 더하기

벽화 속 장면을 보고 마음대로 이야기를 만들어 보세요. 그리고 이집트 미술의 특징을
자유롭게 설명해 봅시다.

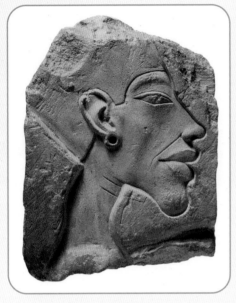

(가)

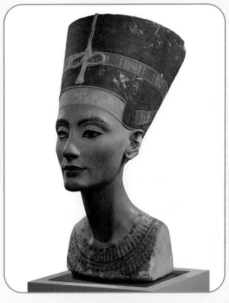

(나)

(가)와 (나)는 같은 시기에 제작된 초상 조각이지만 (가)는 '형식주의적 관점'으로 (나)는 '자연주의적 관점'으로 표현되었습니다. 서로 다른 관점으로 표현된 이유는 무엇일까요? 자신의 생각을 자유롭게 말해 봅시다.

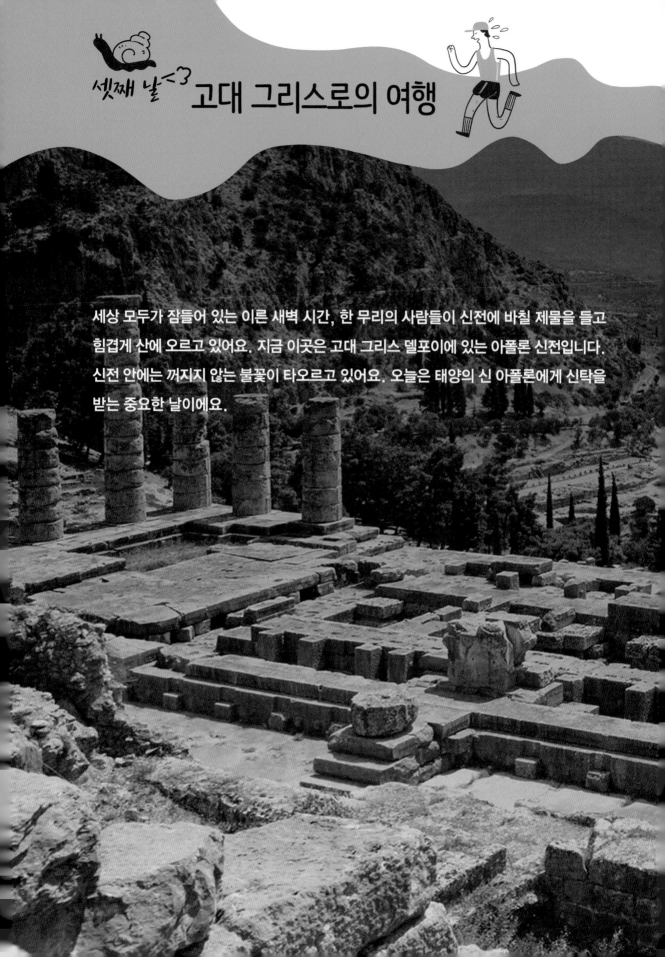

셋째 날 <3 고대 그리스로의 여행

세상 모두가 잠들어 있는 이른 새벽 시간, 한 무리의 사람들이 신전에 바칠 제물을 들고 힘겹게 산에 오르고 있어요. 지금 이곳은 고대 그리스 델포이에 있는 아폴론 신전입니다. 신전 안에는 꺼지지 않는 불꽃이 타오르고 있어요. 오늘은 태양의 신 아폴론에게 신탁을 받는 중요한 날이에요.

높은 산에 왜 신전을 지었을까?

아빠, 그리스인들은 왜 높은 산꼭대기에 신전을 지었어요?

고대 그리스인들은 그리스에서 가장 높은 산인 올림포스산 정상 위에 12명의 신들이 살고 있다고 생각했어. 그리고 그들은 쉽게 판단할 수 없는 어려운 문제가 생길 때마다 신의 신탁(神託)을 받았단다. 신의 신탁을 받기 위해서는 제물을 올릴 수 있는 신전이 필요하겠지? 그래서 신들과 가장 가까운 곳, 높은 산 정상 위에 신전을 지었단다.

그런데, 신탁이 뭐예요?

음, 신탁은 인간의 물음에 대한 신의 응답을 뜻한단다. 고대 사회에서는 국가의 큰 재앙이나 사건이 생길 때마다 신탁을 통해 해결하려고 했어.

그럼, 미신 아닌가요?

그렇지. 하지만 미신보다는 원시 종교라는 표현이 적당하지 않을까?

고대 그리스인들은 산 정상에 신전을 세우고 델포이, 올림피아와 같은 성소들을 만들었어요. 그리스의 험준한 산악 지형이 보이시나요? 이런 가파른 산 위에 큰 건물을 세운 고대 그리스인의 놀라운 에너지가 어디에서 나왔는지 궁금합니다.

그럼 먼저, 여행을 시작하기 전에 카멜과 함께 고대 그리스의 위치와 역사를 살펴볼까요?

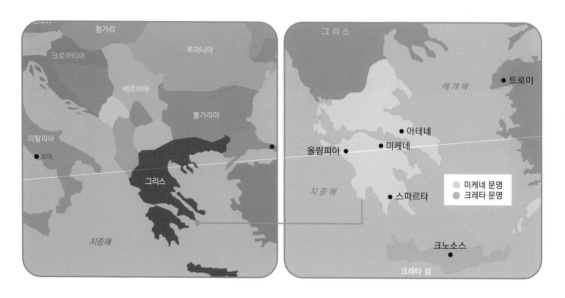

기원전 2000년경부터 크레타섬에서 전성기를 맞이한 크레타 문명은 주변 지역과의 해상 교역을 통해 성장합니다. 하지만 그리스 본토에 있는 미케네의 침입과 자연재해로 멸망하게 됩니다. 이후 트로이 전쟁에서 승리했던 강력한 미케네 문명마저도 기원전 1200년경 철제 무기로 무장하고 북쪽에서 남하한 도리아인의 침략으로 멸망합니다. 미케네 문명이 무너지고 난 후, 문자 기록이 없던 400년간의 암흑기를 지나게 됩니다. 드디어 기원전 8세기 무렵, 아테네와 스파르타와 같은 도시 국가(폴리스)가 형성되면서 오늘날 우리가 알고 있는 고대 그리스 문명이 시작됩니다.

 아빠, 고대 그리스는 왜 이집트처럼 강력한 통일 왕조가 없었죠?

 고대 그리스는 높은 산과 계곡이 많아서 통일된 왕조를 이루진 못했지만, 아테네와 스파르타처럼 작지만 강한 힘을 지닌 도시 국가들이 번성했단다.

 그럼, 여러 개의 작은 도시 국가들이 모두 모여야 하나의 고대 그리스가 되는 거네요?

 그렇지. 그래도 그들은 모두 같은 언어를 사용하고 또, 강한 동족 의식을 지니고 있었단다. 그래서 4년에 한 번씩 올림피아의 제우스 신전에서 만나 신을 기리는 체육 대회를 열었지. 사실 말이 체육 대회이지 잠시 전쟁을 멈추고 재정비하는 시간이었어.

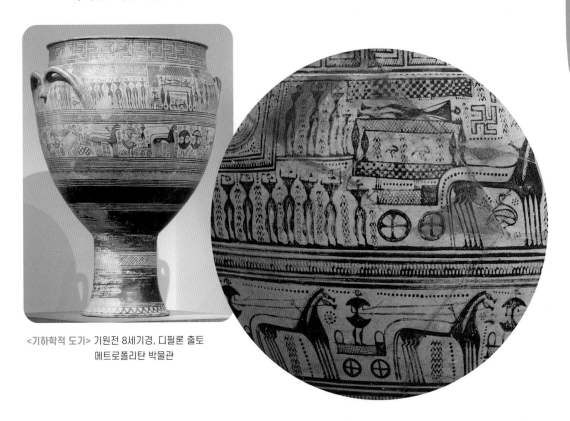

<기하학적 도기> 기원전 8세기경, 디필론 출토
메트로폴리탄 박물관

 항아리 그림이 참 재미있어요. 아래에는 말과 전차가 있고 윗부분 가운데에 누운 사람이 있어요. 그리고 양 옆에는 팔을 머리 위에 올리고 있는 사람들이 보여요.

 카멜, 아빠가 선사 시대에 미술이 문자의 역할을 대신했다고 말해 준 거 기억나니? 이 그림은 어떤 사람의 장례식 이야기를 기록한 도자기 그림이야. 고대 그리스 초기 미술의 특징이 잘 나타나 있지.

 말의 다리를 세어 보니 열두 개예요. 머리가 세 개이고 다리가 열두 개인 말이 있었던 건 아니겠죠?

 세 마리의 말이 끄는 삼두마차와 많은 군중을 보니 생전에 높은 신분을 지닌 사람의 장례식인 것 같구나. 양팔을 머리 위에 올리고 있는 사람들은 죽은 이를 애도하는 사람들이란다.

 아빠, 자세히 보면 창과 방패를 들고 있는 병사도 있어요. 혹시 살아 있을 때 전쟁에서 큰 공을 세운 장군일지도 몰라요.

 우와, 카멜의 예상이 맞을 것 같구나!

 그림 퀴즈에서 정답을 맞히는 것처럼 재미있어요.

기원전 9세기에서 8세기까지의 그리스 초기 미술의 시기를 '기하학 문양기'라고 합니다. 단순한 형태로 표현된 인간과 동물의 모습과 반복적인 기하학 문양이 이 시기 미술의 특징입니다.

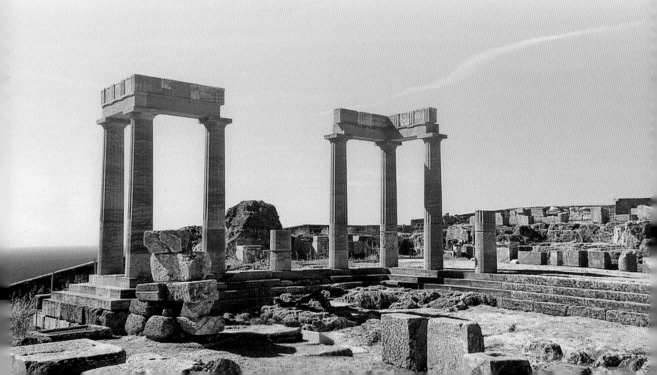

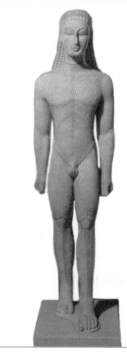

<코우로스>
기원전 7세기, 그리스

<바켄레네프>
기원전 7세기, 이집트

<멘투호테프 4세>
기원전 18세기, 이집트

그럼, 아빠가 퀴즈 하나 내 볼까? 맨 왼쪽에 있는 조각상이 고대 그리스의 코우로스(청년상)란다. 고대 그리스인들이 조각하는 방법을 누구에게 배웠을까?

오른쪽 조각상을 보세요. 정답은 고대 이집트!

카멜, 역시 똑똑하구나! 고대 그리스인들은 해상 활동을 통해 이집트뿐 아니라 주변의 발전된 문화를 수입하고 열심히 모방했단다. 글 쓰는 법에서 돌 깎는 법까지, 그리스인의 배움에 대한 끝없는 탐구는 아무도 말릴 수가 없었지. 그 덕분에 고대 그리스인들은 문학과 조각에서 누구도 흉내 낼 수 없는 그들만의 찬란한 문화를 이룩하게 되었단다.

초기 그리스 조각은 고대 이집트 조각에서 많은 영향을 받았어요. 모든 문화가 그렇듯 수준 높은 문화는 처음부터 만들어지지 않습니다. 처음에는 일단 모방으로 시작한답니다. 그리고 힘겨운 노력과 고민이 모여 훌륭한 문화가 탄생하게 됩니다.

놀라운 발명들

고대 그리스는 평지가 적은 산악 지형과 열악한 기후 조건으로 식량 농사를 짓기에 불리했어요. 그래서 그리스인들은 일찍부터 해외 무역을 시작하며 불리한 환경을 극복합니다. 또한, 빈번하게 발생한 전쟁은 그들로 하여금 현실 문제에 대해 더 깊은 관심을 갖게 합니다. 이런 이유로, 고대 그리스인의 '현세적 세계관'은 자연스럽게 형성됩니다.

그럼, 그리스 미술이 어떻게 발전해 왔는지를 이해하기 위해 간단하게 시기를 구분해 볼까요? 문자가 없었던 암흑기가 지나고 고대 그리스 문명이 시작됩니다. 기원전 9~8세기의 '기하학 문양기' 다음으로 기원전 7~5세기의 '아르카익기'가 진행됩니다. 그리고 기원전 5세기 초 페르시아 전쟁 승리 후, 파괴된 파르테논 신전을 재건하면서 그리스 미술은 전성기 '고전기'를 맞이합니다.

카멜, 아빠와 고대 그리스를 여행하며 조각 작품에 숨겨진 생동감의 비밀들을 찾아보면 어떨까?

네, 재미있을 것 같아요. 우리 빨리 가요.

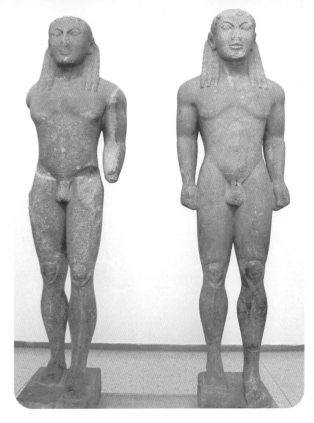

이것은 '아르카익기'의 조각상으로 이집트 미술의 영향이 보입니다. 아르카익(archaic)은 예스럽고 소박한 멋을 의미하며 다른 말로는 '고졸하다'라고 합니다. 비록 이집트 조각보다 더 어색하고 덜 사실적으로 보이지만 이 시기의 그리스 조각가는 이집트 조각 양식에서 벗어나 그리스적인 표현을 찾고자 노력합니다.

<두 형제, 클레오비스와 비톤>
기원전 615~590년경, 델포이 고고학 박물관

아빠, 이집트 조각상은 팔과 다리가 붙어 있었는데 그리스 조각상은 모두 떨어져 있어요. 왜 이런 차이가 생겼을까요?

 고대 그리스인이 고대 이집트인과 전혀 다른 세계관을 지니고 있었기 때문이지.

세계관요?

 이집트인과 달리 현세의 삶이 더 중요했던 고대 그리스인은 자연스럽게 '현세적 세계관'을 갖게 되었단다. 빈번하게 치러졌던 전쟁에서의 승리가 중요했기 때문에 평소에도 철학과 토론으로 정신을 단련하고, 운동을 통해 건강하고 튼튼한 육체를 유지해야 했어. 건강한 정신과 육체를 중시한 고대 그리스인이 조각상의 팔과 다리를 붙여 조각할 이유가 있었을까? 오히려 떨어져 있는 게 더 건강하고 생동감 있어 보이겠지.

49

생동감을 위한 첫 번째 비밀 '콘트라포스토(contrapposto)'의 발명

그리스인들은 생동감을 표현하기 위해 다리의 무게 중심을 옮기는 방법, '콘트라포스토'를 발명하게 됩니다. 뒤쪽 발에 무게 중심을 두고 앞쪽 무릎은 살짝 굽혀 주면 더욱 생동감이 느껴지는 자세가 될 수 있다는 새로운 발명! 이 발명을 시작으로 고대 그리스 미술은 놀라운 수준으로 발전하게 됩니다.

왜 남자만 옷을 벗고 있나요?

누드의 청년상을 '코우로스', 옷을 입은 소녀상을 '코레'라고 부릅니다. 코우로스가 한쪽 무릎을 살짝 앞으로 내밀고 있어요. 딱딱한 좌우 대칭을 탈피하려는 조심스러운 시도가 보입니다. 코레의 치마 주름은 초기 '도리아 양식'으로 통나무처럼 다소 어색해 보여요.

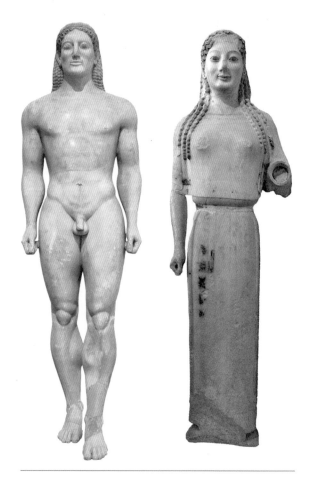

 근데, 많이 부끄러워요. 왜 남자만 옷을 다 벗고 있어요?

 고대 그리스에서 누드는 오늘날처럼 부끄러움의 대상이 아니란다. 오히려 누드는 완전함과 당당함을 표현하는 것이지.

<아나비소스의 코우로스>
기원전 530~520년경
아테네 국립 고고학 박물관

<페플로스를 입은 코레>
기원전 530년경
아크로폴리스 박물관

 솔직히 이해가 되지 않아요. 어째서 다 벗는 것이 완전함이 되는 거죠?

 신은 완전한 존재이기 때문에 인간처럼 부끄러움을 가질 이유가 없겠지? 그래서 가릴 필요 없는 당당함은 신의 신성함을 상징하기도 한단다. 여기서 남성 누드상은 완전한 존재로서의 신성함을 표현하고 있는 거야.

 그럼 왜 소녀상은 옷을 입고 있는 거예요?

 그게, 고대 그리스 사회는 남녀 차별이 좀 심했단다. 여성은 남성보다 불완전한 존재로 생각했어. 그래서 여성의 누드는 부끄러움의 대상이기 때문에 옷을 입고 있는 소녀로 표현한 거야.

 이제 조금 이해가 될 듯해요. 근데, 코레의 기분이 좋은가 봐요. 행복하게 웃고 있어요.

 이 미소가 바로 '아르카익 미소'란다. 고대 그리스인은 조각상에 마치 살아 있는 인간처럼 생동감을 주기 위해 입꼬리를 살짝 올려 표현했거든.

생동감을 위한 두 번째 비밀 '아르카익 미소'의 발명

생동감이 느껴지는 이유가 뭘까요? 바로 입 모양 때문입니다. 입의 꼬리를 살짝 올려 표현하니 조각상이 살아서 웃는 듯 보입니다. 이렇게 표정에서 생동감을 표현하는 방법을 발명했어요.

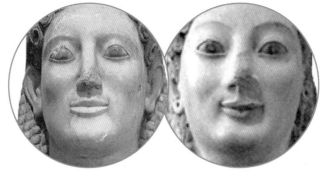

아르카익 미소

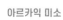

카멜, 이제 고전기로 본격적인 여행을 떠나 볼까?

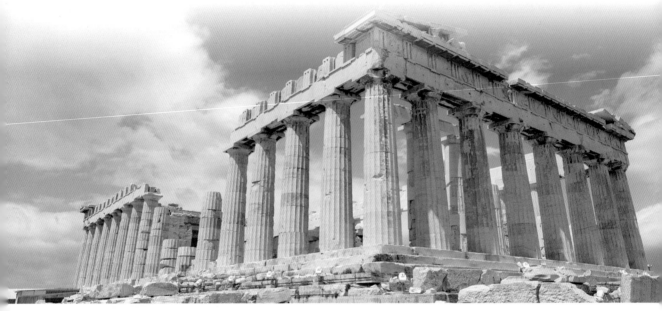

<파르테논 신전> 기원전 5~6세기경, 도리아 양식

아테네가 페르시아 전쟁을 승리로 이끈 후 페르시아 침략군에게 파괴되었던 파르테논 신전을 페리클레스의 지도하에 이전보다 장엄하고 화려하게 흰 대리석으로 재건축합니다. 전쟁 승리를 기념하고 아테네의 위대함을 알리기 위해 재건된 파르테논 신전은 아크로폴리스 광장에 당당하게 우뚝 서 있습니다.

우와, 너무 멋지다! 아테네에 있는 파르테논 신전 맞죠?

5세기 초 페르시아 전쟁에서 승리한 아테네는 파르테논 신전을 화려하게 재건축했어. 아테네는 지중해 무역을 독점하면서 많은 부를 쌓을 수 있었고, 고대 그리스 미술도 전성기를 맞이하게 되었지. 사람들은 이 시기를 '고전기'라 부른단다.

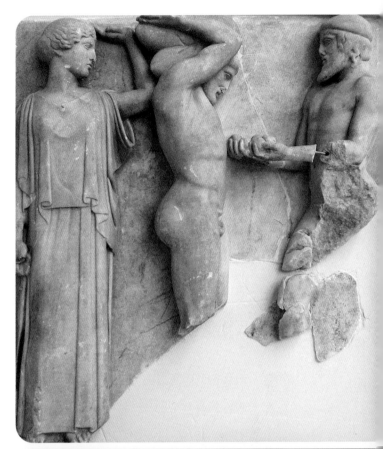

<하늘을 이고 있는 헤라클레스>
기원전 470~460년경, 올림피아 고고학 박물관

올림피아의 제우스 신전 장식으로 조각된 헤라클레스와 아틀라스 그리고 아테나 여신입니다. 아직 이집트 미술의 영향이 남아 있지만, 아테나 여신의 모습에서 이전에는 볼 수 없었던 자연스러운 옷 주름 표현이 나타나고 있어요. 고대 그리스 조각가들은 보다 사실적인 인체를 표현하기 위해 뼈와 근육의 해부학적 구조를 탐구하기 시작합니다. 고대 그리스 조각의 수준이 또 한 단계 올라가고 있습니다.

<아르테미시움의 포세이돈>은 고전기 미술의 대표작입니다. 앞으로 내디딘 왼쪽 다리가 체중을 지탱하고 오른쪽 다리가 지주* 역할을 하며 균형을 잡아 주고 있습니다. 고전기 조각의 아름다움이 생생한 운동감과 함께 전달됩니다.

*지주 : 무게 중심을 잡아 주기 위한 버팀 기둥

 아빠 조각상의 근육이 정말 멋져요. 근데 팔을 왜 저렇게 들고 있는 거예요?

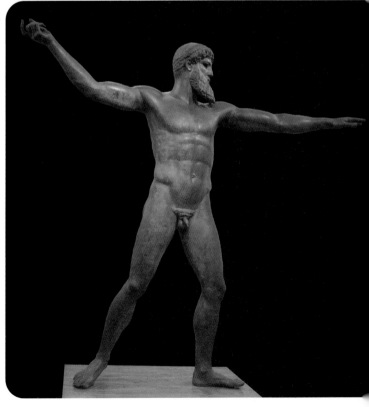

<아르테미시움의 포세이돈>
기원전 460~450년경, 아테네 국립 고고학 박물관

53

 바다의 신 포세이돈이 적에게 벼락을 내려치는 순간을 표현한 청동 조각상이야. 신상(神像)에게 무기는 폭력성이 아닌 신의 권위를 상징한단다. 참! 원래 삼지창을 들고 있었는데 잃어버렸어. 고대 이집트 조각 작품과 달리 생동감이 느껴지지 않니?

 비밀은 콘트라포스토!

 고대 이집트 신의 모습은 동물이 많았던 것 같은데, 그리스의 신들은 왜 모두 인간의 모습을 하고 있죠?

 카멜, 아빠가 고대 그리스인들은 현실 세계에 대한 관심이 많았다고 했지? 그리스인들은 세상의 근원에 대해서 늘 궁금했단다. 그래서 자연스럽게 철학이 발전하게 된 거야.

 아빠, 철학은 어려운 거 아닌가요? 쉽게 설명해 주세요.

 철학은 고대 그리스의 철학자 소크라테스에 의해서 처음 시작된 학문이란다. 세상의 근본 원리와 삶의 본질을 연구하는 학문이지. 고대 그리스인들은 철학을 통해 세상의 모든 변화를 '인간 중심적'으로 바라보고 해석했어.

 고대 그리스인들이 모든 것을 '인간 중심적'으로 보았기 때문에 신들이 인간의 모습을 하고 있는 거군요!

아테나 파르테노스는 '처녀신 아테나'란 뜻으로 페이디아스가 파르테논 신전 안에 모셔 놓기 위해 제작한 목조상으로 약 11m의 거대한 우상* 조각입니다. 사실 지금 우리가 보고 있는 이 조각상은 로마 시대에 만들어진 조각 작품입니다. •우상: 숭배의 대상이 되는 형상.

그리스 조각 작품 중 대다수는 목욕탕과 정원을 장식하기 위해 만들어진 로마 시대의 복제품입니다. 실제 작품의 옷과 갑옷 그리고 투구는 화려한 색과 황금으로 장식되었고 피부는 상아로, 눈동자는 색깔 있는 보석으로 표현되었다고 합니다.

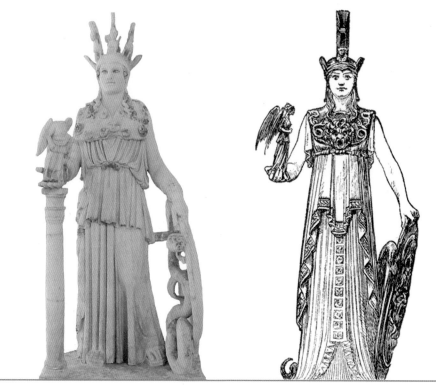

<아테나 파르테노스>의 대리석 복제품
아테네 국립 고고학 박물관

<아테나 파르테노스>의 복원도
후대의 복제품을 참조하여 그린 복원도

아빠, 고대 그리스의 신들은 모두 인간의 모습을 하고 있잖아요. 그럼 신과 인간을 어떻게 구별하죠?

가장 쉬운 구별법이 있어. 바로 크기란다. 카멜, 크기가 아주 크면 어떤 느낌이 들지?

음, 일단 조금 무서워요. 그리고, 강한 힘을 가진 것처럼 보여요.

 역시 카멜, 똑똑하구나! 〈아테나 파르테노스〉는 단순한 조각품이 아니란다. 위대한 조각가 페이디아스는 11m의 거대한 조각상 안에 '신성'을 부여했어. 페이디아스는 단순히 아테나 여신의 모습을 조각한 것이 아니라 조각을 통해 신이 살아 존재한다는 믿음을 그리스인들에게 전해 준 거야.

 근데, 신성이 뭐예요? 신성처럼 등장한 뭐, 새로운 별인가요?

 카멜, 그건 아니지. 신성(神聖)은 그리스 미술과 나중에 배울 중세 미술을 이해하기 위한 아주 중요한 개념이야. 함부로 가까이할 수 없을 만큼 '신(神)의 거룩하고 성(聖)스러움'을 뜻하는 말이란다.

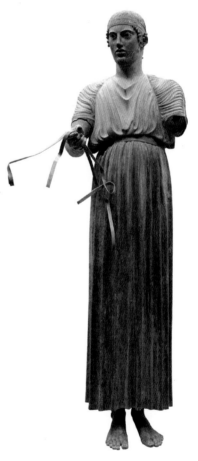

너무도 거대하고 화려한 〈아테나 파르테노스〉는 신비로움으로 빛나고 있습니다. 그리고 고대 그리스인들이 우러러볼 수밖에 없는 숭배의 대상이 됩니다.

〈전차 경주자〉는 올림픽에서 우승한 실제 인물을 기념하기 위해 만들어진 청동상이에요. 고대 그리스인에게 운동 경기는 신앙과 밀접한 연관이 있습니다. 신으로부터 무적의 마술적 힘을 받아야만 우승자가 될 수 있다고 믿었어요. 그리고 우승자는 대중의 영웅으로 경외의 대상이 됩니다. 아마도 명문 귀족 집안 자녀의 올림픽 우승을 기념하고 보존하기 위해 청동으로 주조한 것 같아요. 실물처럼 제작하기 위해 등신대* 크기로 만들어집니다. *등신대: 실제 사람의 크기와 같은 크기.

〈전차 경주자〉
기원전 475년경, 델포이 고고학 박물관

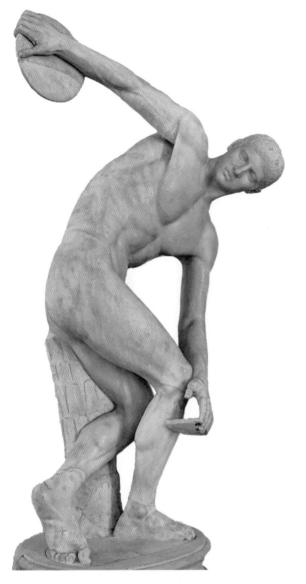

〈원반 던지는 사람〉은 페이디아스와 동시대 사람으로 추정되는 아테네 조각가 미론의 작품으로 본래는 청동 조각이었으나 손실되었고, 로마 시대에 만든 복제품입니다. 미론은 생생하게 살아 움직이는 조각으로 완벽한 운동감을 표현하고 있습니다.

<원반 던지는 사람> 기원전 450년경의 원작을 재현한 대리석 복제품
로마 국립 박물관

아빠, 조각상이 당장이라도 몸을 휙 돌려서 원반을 던질 것 같아요.

해부학 지식의 발달로 근육과 움직임에 대한 표현이 놀라운 경지로 발전하게 되었지. 그리고 이 시절 그리스인들은 사실적인 재현을 넘어 예술로서의 아름다움까지 표현하기 시작했단다.

이게 돌이라고요?

진짜 옷 주름처럼 얇고 가벼워 보여요. 근데 비에 살짝 젖은 것 같아요.

카멜이 발견했구나! 여기에 생동감을 위한 세 번째 비밀이 숨어 있지. 바로 '젖은 옷 양식'의 표현이란다.

생동감을 위한 그리스 조각의 세 번째 비밀 '젖은 옷 양식'의 발명

〈샌들을 벗는 니케〉에서는 딱딱하고 무거운 돌을 조각해 인체가 살짝 비치듯이 부드럽고 가벼운 옷 주름의 느낌을 표현하고 있어요. 옷의 주름이 숨겨진 인체의 흐름에 따라 너무나도 자연스럽고 유동적으로 보입니다. 그리스인들이 조각 안에 생생함을 표현하기 위해 얼마나 많은 연구를 하며 노력했는지 느껴지나요?

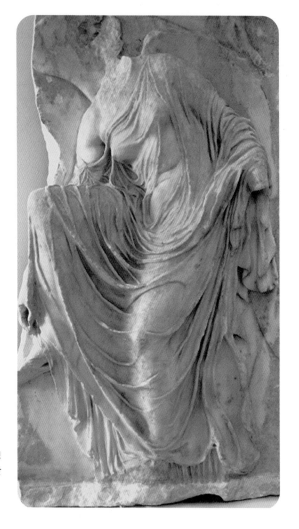

<샌들을 벗는 니케> 기원전 410~407년경
아크로폴리스 박물관

<헤르메스와 어린 디오니소스> 기원전 340년경
올림피아 고고학 박물관

헤르메스는 제우스의 아들이자 전령신으로
날개 달린 신발과 모자를 쓰고 공간을 자유자
재로 날아다니던 신입니다. 디오니소스는 축
제의 신으로 알려진 신이랍니다.

 카멜, 클래식의 뜻이 무엇인지 아니?

 어디서 들어 본 것 같기는 한데, 음악
종류 아닌가요?

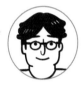 클래식은 현대에서 '고전적인', '최고 수준의'라는 뜻으로 사용된단다.
바로 이 시절의 고대 그리스 미술에서 유래된 단어지. 최고 수준의 고대
그리스 고전기 미술의 우아함을 한번 느껴 보렴.

 어린 아기를 안고 있는 저 아저씨 피부가 정말 부드럽고 탱탱해요. 아빠와 다르게
배도 전혀 안 나왔어요.

 이 작품은 〈헤르메스와 어린 디오니소스〉란다. 피부 속에 숨겨진 뼈와 근육이
생생하게 살아 움직이듯 보이지? 실제 사람의 피부에서 느껴지는 윤기와 부드
러움까지 표현하고 있단다.

기원전 4세기는 그리스 고전미의 완성기입니다. 기원전 4세기에 이르러서는 그리스
의 조각 작품이 더욱 우아하고 섬세해집니다. 이제는 대상의 아름다움이 작품의 목적
이 됩니다. 신화나 전설 속 영웅들이 주요 소재였지만 세속적 소재, 즉 실제 인물이 등
장하기 시작합니다. 여성 누드 조각도 이제 조금씩 등장하고 있습니다.

이상적인 미(美)

고전기에는 자연과학, 수학, 철학의 발달과 함께 민주 정치가 무르익어 갑니다. 고전기의 조각가들은 인체의 형태적인 재현을 넘어 신의 완벽한 형상을 표현하기 위해 인체 비례 법칙 '캐논(canon)'을 연구하고 '이상적인 미'를 성취합니다.

카멜, 아빠가 그리스 고전기 미술이 지닌 아름다움의 비밀을 알려 줄까? 바로, '황금 비율'이란다!

황금 비율이 뭐예요? 혹시 황금을 만들 때 쓰는 비율인가요?

혹시 고대 그리스의 유명한 수학자 피타고라스를 알고 있니?

네, 학교 수학 시간에 들어 본 적은 있어요.

그는 세상 만물의 근원을 숫자라고 생각하고 형태를 이루는 가장 아름다운 비율이 있다고 생각했어. 또, 하나의 선분을 둘로 나눌 때 긴 부분과 짧은 부분의 비를 전체와 긴 부분의 비와 같게 했을 때 가장 아름답고 완벽한 비율이 생긴다고 생각했지.

아빠, 수학은 늘 머리가 아파요.

오른편의 작품을 살펴보면 이해가 쉬울 거야. 아빠가 다시 친절하게 설명해 줄게.

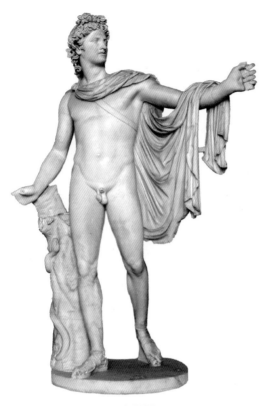

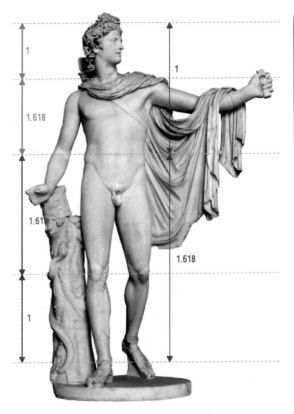

<벨베데레의 아폴론>
기원전 330년경의 원본을 재현한
로마 대리석 복제품, 바티칸 박물관

* 긴 부분(발끝에서 배꼽) : 짧은 부분(배꼽에서 머리끝)
= 전체의 비(발끝에서 머리끝) : 긴 부분(발끝에서 배꼽)

 <벨베데레의 아폴론>의 모든 비율이 1.618 : 1의 황금 비율을 지니고 있단다. 그리스인들은 가장 이상적인 아름다움을 표현하기 위해 작은 술잔에서부터 신전 건축까지 거의 모든 작품에 이 황금 비율을 사용했단다.

 수학을 이용해 가장 아름다운 비율을 찾았다니 정말 신기해요.

 미술은 수학뿐 아니라 과학, 문학, 철학, 역사 등 모든 학문과 연결되어 있단다. 아빠가 카멜과 미술 여행을 하는 이유가 다 있지.

 헉! 공부보다는 미술 여행이 더 좋은데….

참 카멜, 오늘날의 8등신 서구 중심의 미(美) 기준이 바로 이 시기에 만들어졌단다.

그럼, 저는 몇 등신이에요?

5등신! 미안해, 카멜~

아빠, 궁금한 게 생겼어요. 눈에 보이는 자연 그대로를 표현한 것이 자연주의적 관점이라면, 아폴론 신의 모습은 직접 보고 표현할 수 없잖아요. 그럼 그리스 조각은 무슨 관점의 표현인가요?

정말 수준 높은 질문인데? 그리스 조각은 자연주의적 관점 안에 이상적인 미가 합해진 표현이란다. 그리스 미술가는 이상적인 비례와 조화를 통해 '이상적인 미'를 표현하고자 했지.

고대 그리스 고전기 미술은 자연주의적 관점 안에 '형식적 이상주의' 시각이 서로 조화를 이루고 있습니다. 고전기의 미술가들은 전설 속 영웅과 신화 속 신의 모습을 통해 이상적인 인간상을 표현하고자 노력합니다.

동서양이 연결되다

마케도니아의 왕인 알렉산더 대왕(재위 기원전 336~323년)은 마케도니아 필리포스 2세의 아들로 실제 이름은 알렉산드로스 3세입니다. 그는 정복 전쟁을 통해 그리스, 페르시아, 인도에 이르는 대제국을 건설하고, 그리스 문화와 오리엔트 문화를 융합시킨 새로운 '헬레니즘 문화'를 이룩합니다.

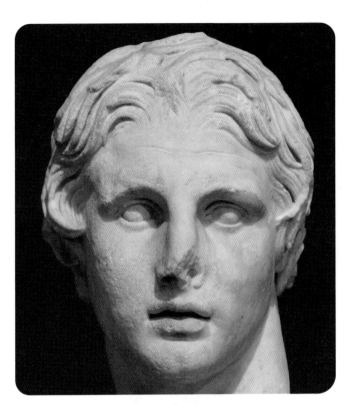

 알렉산더 대왕은 어떻게 젊은 나이에 대제국을 건설할 수 있었죠?

 남들이 보지 못하는 것을 볼 수 있는 특별한 눈이 있었기 때문이란다.

 어떻게 그런 특별한 눈이 생길 수 있어요?

<알렉산더 대왕의 두상> 기원전 325~300년경
이스탄불 고고학 박물관

 그는 13세 때부터 3년 동안 그리스 아테네의 대학자였던 아리스토텔레스를 스승으로 모시고 윤리학, 철학, 문학, 정치학, 의학 등의 학문을 깊이 탐구하며 세상을 보는 안목을 넓힐 수 있었어. 알렉산더 대왕은 새로운 모험을 즐기고 지식을 탐구하면서 세상을 바라보는 자신만의 특별한 눈을 갖게 되었단다.

 아빠, 특별한 눈 말고 또 다른 건 없었나요?

알렉산더 대왕은 정복 전쟁을 통해 다른 민족을 침략했지만 이민족의 문화와 풍습을 그대로 존중해 주었어. 그리고 전쟁에서의 승리 후, 정략결혼을 통해 이민족과 융합하려고 노력했지. 그에게는 포용성과 개방성의 힘이 있었단다.

 포용성과 개방성요?

63

 알렉산더 대왕은 역사상 최초로 세계 시민주의적인 국가를 실현하고자 했어. 그의 포용력과 개방적인 성격은 이민족 백성들에게 많은 지지를 받을 수 있었지. 그래서 알렉산더 대왕은 젊은 나이에도 불구하고 대제국을 건설할 수 있었단다.

 대제국을 건설할 수 있었던 비밀이 알렉산더 대왕의 포용력과 개방성이었네요. 저도 나와 다른 사람을 인정하고 받아들일 수 있는 포용력과 개방성을 더 키워야겠어요. 근데 아빠, 세계 시민주의는 처음 들어 보는데요?

 세계 시민주의란, 인종과 국경을 넘어서 모든 사람을 하나의 세계 안에서 동등한 가치와 권리를 지닌 시민으로 보는 정신을 의미한단다. 알렉산더 대왕은 모든 사람이 국경과 인종을 초월하여 동등한 권리를 지니고 함께 사는 세상을 꿈꾸었지.

 정말 멋진 것 같아요. 하지만 성공하지 못한 거죠? 지금도 세계 곳곳에서 서로 다른 종교 간에 전쟁이 일어나고 있고, 인종 차별이 심한 나라도 있다고 들었어요.

 그래도 포기하지 않고 노력한다면 앞으로 더 좋은 세상이 열리지 않을까?

알렉산더 대왕의 대제국 건설은 그리스 미술에서 하나의 큰 사건입니다. 정복 전쟁으로 고대 그리스의 도시들은 점령되었지만, 오히려 그리스 미술의 위대함은 작은 그리스를 벗어나 더 넓은 세계로 퍼져 나가게 됩니다. 알렉산더 대왕의 동방 원정 이전에는 부처님 모습이 보통 연꽃이나 수레바퀴로 표현되었어요. 동방 원정 이후, 그리스의 인간 중심적 문화가 인도 간다라 지방에 전해지면서 인간의 모습을 한 불상이 유행하게 됩니다. 그리고 간다라 미술은 중국을 거쳐 8세기 통일 신라까지 전해집니다.

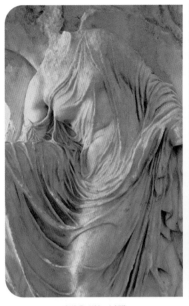
<신발을 벗는 니케>
기원전 5세기 초, 고대 그리스

<간다라 불상>
기원후 3세기, 인도

<석굴암 본존불>
기원후 8세기, 통일 신라

 아빠, 가운데 부처님의 옷 주름이 어디서 많이 본 것 같아요.

 인도 간다라 지방의 <간다라 불상>이란다. 알렉산더 대왕의 동방 원정으로 그리스 미술이 먼 인도까지 전파될 수 있었지.

정말 고대 그리스의 '젖은 옷 양식'이 보여요. 그리고 그리스 미술이 인도와 중국을 거쳐 통일 신라까지 영향을 주었다는 게 참 신기해요!

 이게 바로, 시간과 장소를 초월해 전파되는 '문화의 힘'이란다.

카멜은 알렉산더 대왕이 33세의 젊은 나이에 일찍 병에 걸려 죽었다는 안타까운 사실을 알게 되었어요. 그리고 아빠가 말해 준 '문화의 힘'이 무엇인지 곰곰이 생각해 보았어요.

〈밀로의 비너스〉는 헬레니즘 미술의 대표작으로 미의 여신 '비너스'를 표현한 여성 누드 조각입니다. 반쯤 흘러내린 치마와 옷 주름의 표현. 그리고 상체와 고개를 살짝 틀어 만들어 낸 비너스의 우아한 자태와 시선으로 서정적인 느낌이 극대화되고 있어요.

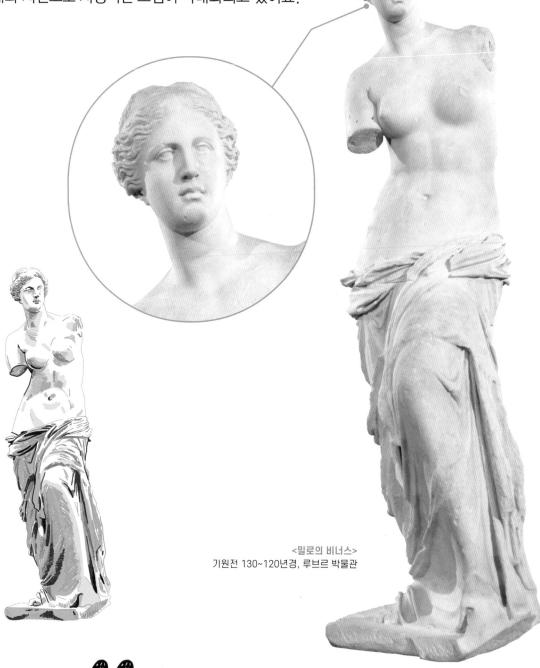

〈밀로의 비너스〉
기원전 130~120년경, 루브르 박물관

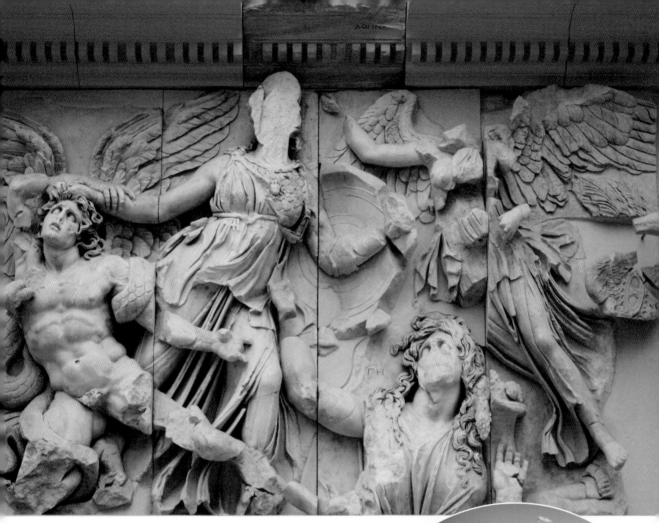

<신들과 거인과의 싸움> 제우스의 대제단의 일부분
기원전 164~156년경, 페르가몬 박물관

그리스 신화에 나오는 신들과 거인들의 전
쟁을 묘사한 작품입니다. 처절하고 격렬하
게 움직이는 군상의 모습이 정말 드라마틱
하죠? 부조임에도 불구하고 마치 벽을 뚫
고 나오려는 듯 너무도 생생하게 표현되고
있어요. 강렬하고 극적인 인체 표현에서
헬레니즘 미술의 특징을 그대로 보여 주고
있습니다.

<제우스의 대제단>

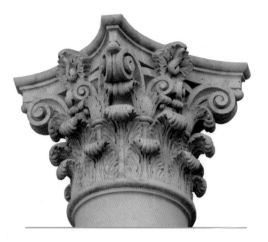

헬레니즘 시대에 널리 퍼져 유행하던 '코린트식' 주두 장식입니다. 간결함이 강조된 도리아식에서 우아한 소용돌이 모양의 이오니아식 주두, 그리고 아칸서스 잎 모양의 장식이 첨가된 보다 더 화려해진 코린트식 주두로 양식의 변화가 이어집니다.

<코린트식 주두> 기원전 300년경

여기서 잠깐! 카멜과 함께 주두 장식의 변화를 살펴볼까요?

a

b

c

a 도리아 양식 : 간결함이 느껴짐, 그리스 본토 분포, <파르테논 신전>
b 이오니아 양식 : 소용돌이 모양, 우아함이 강조됨, 이오니아 지역 분포, <아테나 니케 신전>
c 코린트 양식 : 아칸서스 나무의 잎 모양, 화려함이 강조됨, 헬레니즘 시기 유행함, <올림피아 제우스 신전>
　　　　　　　이후 로마인에게 계승되어 복잡한 구성의 '콤퍼지트 양식'으로 이어짐.

순간의 감정을 표현하다

트로이 전쟁 때, 목마에 숨어서 몰래 성안에 들어오려는 그리스군의 계획을 눈치챈 트로이의 사제 라오콘(가운데)은 성안에 목마를 들이는 것을 반대합니다. 결국, 트로이를 멸망시키려는 계획을 갖고 있었던 신들의 노여움을 사게 됩니다. 화가 난 신들은 두 마리의 거대한 뱀을 바다에서 불러내어 라오콘과 그의 두 아들을 죽이라 명령을 내립니다.

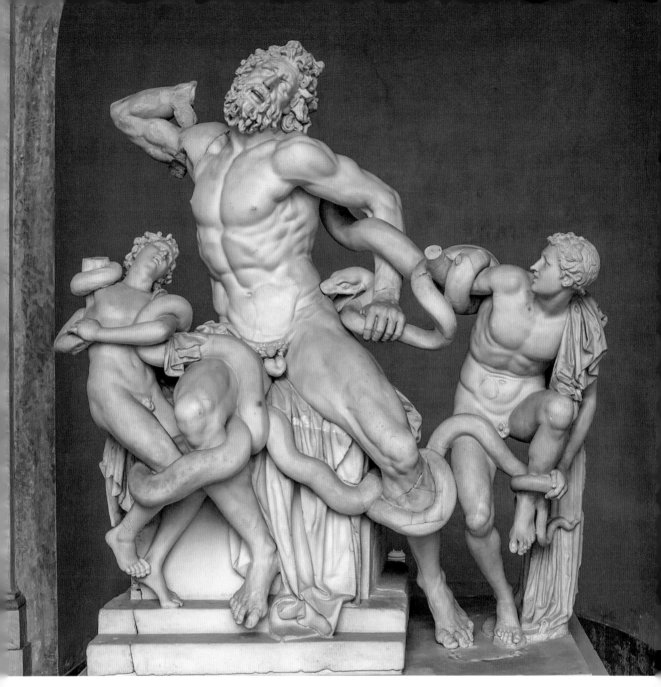

<라오콘과 그의 아들들> 기원전 175~150년경, 피오클레멘티노 박물관

뱀에게 칭칭 감겨 고통스럽게 죽어 가는 라오콘과 그의 아들들. 뱀을 뿌리치며 살려고 안간힘을 쓰고 있는 라오콘과 두려움에 떨고 있는 아들들의 표정이 감상자에게 고스란히 전달되어 가슴에 깊은 울림을 전합니다.

 아빠, 사람들이 고통스러워 보여요. 무슨 일이 벌어진 거 맞죠?

 그리스 신화 속에 등장하는 라오콘과 두 아들이 고통스럽게 죽어 가는 순간을 표현한 작품이란다.

 죽어 가는 순간을 어떻게 표현한 거죠?

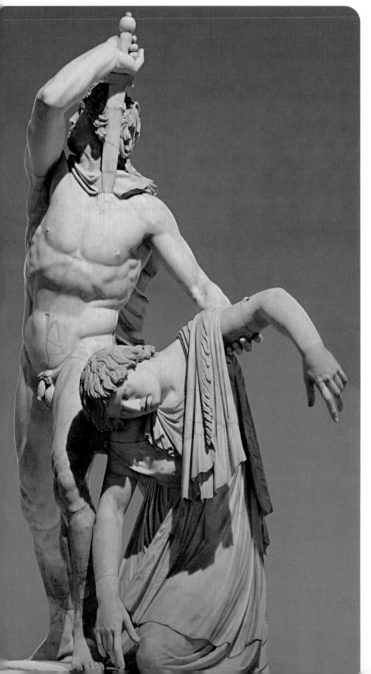

 고대 그리스인에게 신화는 풍부한 영감의 원천이었지. 신화 속 이야기에서 소재를 찾은 작가는 자신의 모든 상상력을 동원해서 사건이 벌어지는 순간의 감정을 표현하고자 노력했단다.

 고통스러운 감정을 이렇게 멋지게 표현하다니, 고대 그리스인은 정말 대단한 것 같아요.

〈아내를 죽이고 자살하는 갈리아인〉은 고대 그리스 도시 국가 페르가몬과의 전투에서 패한 갈리아인 전사가 자신의 아내를 먼저 죽이고 자살하고 있는 비극적인 순간을 보여 주고 있어요.

〈아내를 죽이고 자살하는 갈리아인〉
기원전 3세기 후반 원작을 재현한 대리석 복제품
로마 국립 박물관

이미 숨이 멈춰 축 늘어진 아내의 팔을 잡은 채, 자신의 가슴에 칼을 꽂고 있는 전사의 모습에서 비장함이 느껴집니다. 참고로 남성은 강인한 전사의 모습으로 여성은 나약한 여인의 모습으로 대조를 이루고 있습니다.

헬레니즘기의 미술은 고전기의 우아함보다는 화려하고 역동적인 표현이 강조됩니다. 죽음, 공포, 고통과 같은 비극적인 순간의 감정을 표현한 조각 작품들이 유행합니다. 인체의 표현은 더 감정적이고 격렬해집니다. 마치 무대 위의 연극배우가 혼신의 연기를 하듯, 헬레니즘기의 조각에서 극적인 연출이 나타나고 있습니다.

아빠, 고대 이집트 미술은 거의 3000년 동안 큰 변화가 없었잖아요. 그런데 고대 그리스 미술이 짧은 시간 동안 발전할 수 있었던 이유가 뭐죠?

우리 카멜의 질문 수준도 마치 고대 그리스 미술처럼 발전하는구나! 크게 두 가지 이유가 있는 것 같아. 첫 번째 이유는 생존과 번영을 위해 주변의 발전된 문화를 열심히 모방하며 배움을 게을리하지 않았던 열정이고, 두 번째 이유는 자연과 사물을 끊임없이 관찰하며 얻어진 이성적 사고의 힘이란다.

이성적 사고의 힘요?

고대 그리스인들은 자연과 사물에 대한 진지한 관찰을 통해 자연의 이치를 탐구하고 사물의 생성 원리를 깨닫게 되었습니다. 이러한 그리스인들의 배움에 대한 열정과 이성적 사고는 철학과 과학뿐만 아니라 미술에서도 놀라운 발전을 이루는 원동력이 되었습니다. 이 찬란한 문명은 오늘날 서구 문명의 출발점이 됩니다.

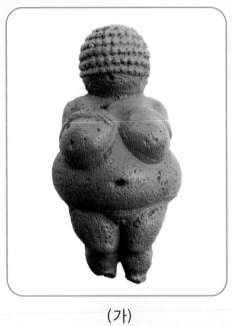

(가)

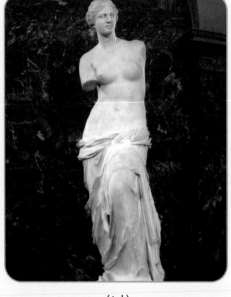

(나)

(가)와 (나) 두 조각 작품의 공통점과 차이점을 자유롭게 설명해 보세요.

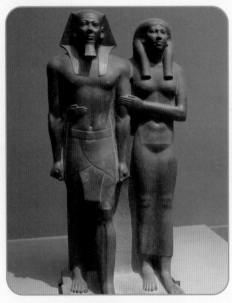

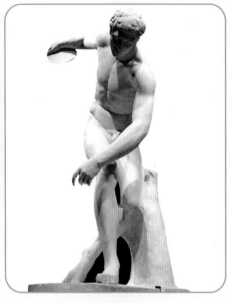

(가) (나)

세상을 바라보는 관점, '세계관'에 따라 미술의 표현이 다르게 나타납니다. 고대 이집
트인과 고대 그리스인의 세계관이 어떻게 달랐는지 생각해 보고, 두 조각 작품 (가),
(나)의 차이점을 자유롭게 설명해 보세요.

넷째 날 고대 로마로의 여행

기원전 8세기경, 티베르 강이 내려다보이는 팔라티노 언덕 위에 사람들이 하나둘씩 모여 작은 마을이 형성되고 있어요. 작은 마을에서부터 시작한 로마는 처음에는 에트루리아의 식민 지배를 받았습니다. 고대 로마인들은 발전된 에트루리아의 문명을 전수받아 조금씩 로마적인 모습으로 발전시키며 힘을 키워 나갑니다.

드디어 기원전 3세기 무렵 이탈리아반도를 통일한 로마는 공화정을 확립하고 국가의 기틀을 갖추기 시작합니다. 이후 카르타고와의 '포에니 전쟁'에서 승리한 로마는 지중해 해상권을 차지하며 지중해의 최강자로 성장합니다.

작은 마을에서 대제국으로

아빠, 여행 전에 궁금한 게 있어요. 어떻게 작은 고대 로마가 대제국을 건설할 수 있었나요?

카멜, 질문의 스케일이 아주 크구나! 로마의 역사가 워낙 길고 방대해서 한 번에 설명하기는 쉽지 않아. 천천히 작품을 감상하면서 로마가 대제국을 건설할 수 있었던 이유를 찾아보면 어떨까? 우선, 아빠랑 고대 로마의 역사부터 천천히 알아볼까?

로마의 건국 신화에 등장하는 쌍둥이 형제 로물루스와 레무스가 암늑대의 젖을 먹고 있어요. 로물루스는 팔라티노 언덕 위에 도시를 세우고 자신의 이름을 딴 로마를 건국합니다.

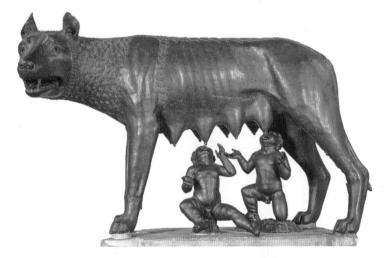

<암늑대상> 기원전 500년경, 카피톨리니 박물관

그럼, 처음 로마 문명은 어떻게 시작되었어요?

처음에 로마는 아주 작고 미개한 도시였어. 현재 이탈리아 토스카나 지방에 위치한 에트루리아의 식민지였지. 하지만 로마인들은 식민지 노예의 삶을 벗어나기 위해 에트루리아인의 기술과 지식을 열심히 배우고 모방하면서 자신의 지식으로 발전시켰단다.

고대 그리스처럼 고대 로마도 처음에는 힘든 시간이 있었네요?

모든 문명과 역사의 첫 시작은 아주 작고 미비하게 출발하지. 하지만 로마인들은 외국의 발전된 문물을 적극적으로 받아들이고 통합해 대제국의 밑거름으로 삼았단다.

'포에니 전쟁' 승리 이후 오히려 평민들의 삶은 힘들어졌어요. 빈번한 정복 전쟁의 동원으로 농사를 지을 수 없게 되자 농지는 점점 황폐해집니다. 식민지에서 값싼 곡물이 들어오면서 곡물값이 폭락합니다. 이와는 반대로 소수 귀족은 몰락한 자영농의 토지를 헐값에 사들여 사유지를 늘리게 됩니다. 그리고 노예를 이용한 대농장(라티푼디움)을 경영하면서 막대한 부를 쌓아 올립니다. 로마의 빈부 격차가 점점 심각해지고 있어요.

평민 계급의 불만이 극에 달하자 당시 호민관이었던 그라쿠스 형제가 자영농의 몰락을 막기 위해 토지 개혁을 추진합니다. 하지만 귀족들의 심한 반대로 실패하게 됩니다.

<그라쿠스 형제의 개혁> 기원전 134~123년
19세기 프랑스에서 상상해 만든 조각상

맨발의 존엄성

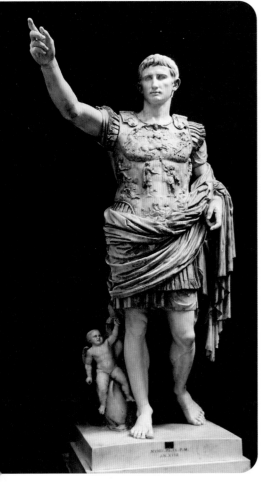

<프리마 포르타의 아우구스투스>
기원후 20년경, 바티칸 박물관

권력 다툼의 혼란한 틈 속에서 강력한 군사력을 동원한 카이사르가 정권을 잡았지만, 독재를 두려워한 공화파에 의해 암살을 당합니다. 카이사르의 후계자로 옥타비아누스(재위 기원전 27~14년)가 등장합니다. 그는 경쟁자들을 물리친 후 전쟁에서의 승전을 통해 막강한 힘을 인정받습니다. 원로원으로부터 존엄한 자 '아우구스투스' 라는 호칭을 얻고 고대 로마의 초대 황제가 됩니다.

 아빠, 저 사람은 누구예요?

 로마 제정의 첫 번째 황제 옥타비아누스란다. 당시 로마의 정치적 혼란과 내란을 수습하고 로마 원로원으로부터 '존엄한 자' 라는 아우구스투스 칭호를 받을 만큼 강한 통솔력의 통치자였지. 카멜, 로마 조각과 그리스 조각의 차이점이 뭘까?

음~ 로마 조각상은 옷을 입고 있어요.

 바로 그거야, 카멜! 고대 로마인은 신의 모습이 아닌, 실제 사람의 모습을 조각했단다. 그리고 그 사람의 직업이나 특징을 잘 드러내기 위한 목적으로 조각을 제작했지.

77

 정말 강한 힘을 지닌 황제처럼 멋져 보여요. 갑옷을 입고 있고, 허리에 천을 두르고 오른손을 올려서 어딘가를 가리키고 있어요. 어디론가 향해 가려는지 한쪽 발도 바닥에서 떨어져 있고요.

 팔을 들어 올려 수많은 군중에게 멋진 연설을 하고 있는 장면이란다. 갑옷은 강한 정복자의 모습을, 허리춤의 망토는 황제의 권위를 표현하고 있지. 마치 '나를 따르라! 내가 로마의 영광으로 안내하리라.' 하고 말하는 것 같지 않니?

 그런데 왜 맨발이죠?

 카멜, 고대 그리스에서 남성 누드상이 완전한 존재로서 신의 신성함을 표현했었지? 아우구스투스의 맨발은 황제의 신성함과 존엄성을 암시한단다.

 맨발이 신성함과 존엄성을 암시한다니 너무 웃겨요. 아빠, 근데 오른쪽 발 옆 작은 돌고래 등 위에 앉아 있는 아기는 누구예요?

 음, 아기 큐피드란다. 조금 복잡한 얘기인데, 간단하게 말해서 옥타비아누스가 비너스 여신의 후손임을 사람들에게 알리려고 비너스의 아들인 큐피드를 조각해 놓은 거야.

 아빠, 어려워요. 잘 이해가 안 가요.

 강력한 황제가 되기 위해선 정치적으로 신격화할 필요가 있었어. 그리고 많은 사람의 지지를 얻기 위해서 신의 혈통을 이용했지. 그것이 사실이 아니더라도 강조해서 반복적으로 선전하면 또 군중은 그렇게 믿었단다.

 음, 이제 조금은 알 것 같아요.

모방을 넘어 개성을 담다

로마 초기 제정 황제 중 한 명인 베스파시아 누스 황제입니다. 그리스 조각과 차이가 보이나요? 그리스 조각이 이상적인 미에 대한 표현이라면 로마의 조각은 현실에 대한 표현입니다. 마치 옆집 할아버지처럼 미화되지 않은 황제의 모습을 표현하고 있어요. 사실 그대로의 모습으로 인물의 개성이 나타나고 있습니다.

<베스파시아누스 황제> 루브르 박물관의 원형을 석고로 뜬 흉상
푸시킨 박물관

 아빠, 저 대머리 할아버지는 누구예요?

 로마 초기 제정 황제 중 한 명인 베스파시아누스 황제란다.

 황제라고요? 전혀 멋져 보이지 않는데요.

 황제의 모습이지만 미화하지 않고 있는 사실 그대로의 모습을 표현했어. 바로 이게 그리스 미술과 다른 로마 미술의 중요한 특징이야.

 하긴, 그리스 조각상들은 다 미남에다 근육질이었는데. 로마의 조각상이 훨씬 인간적인 것 같아요.

 위의 <베스파시아누스 황제> 조각상을 초상 조각이라고 부른단다. 당시 고대 로마 인들은 꼭 위대한 인물이 아니더라도 자신의 초상 조각을 제작할 수 있었어. 그리 고 사람이 죽으면 죽은 사람의 초상 조각을 만들어서 장례식 행렬에도 사용했지.

 그럼, 요즘 영정 사진과 비슷한 거네요?

 그렇지, 카멜.

로마의 명문 가문들은 조상의 초상 조각을 집 안에 소중히 모셔 두며 조상을 기렸습니다. 그리고 대대로 모인 조상의 초상 조각을 통해 가문의 혈통과 전통에 대한 자부심을 이어 갔답니다.

고대 로마인들은 그리스 문화의 우수성과 예술성을 흠모하며 열심히 모방합니다. 하지만 미술의 목적이 달랐어요. 그리스 미술이 '이상화된 미(美)'로서 아름다움이 목적이었다면 로마의 미술은 대제국을 다스리기 위한 실용적인 면이 더 중요했답니다. 고대 로마의 미술이 고대 그리스 미술과 어떻게 다른 모습으로 발전하는지 카멜과 함께 감상해 보아요.

로마의 영광, 팍스 로마나

기원전 27년 로마 제정이 시작된 이후, 로마는 안정을 되찾고 200년 이상 가장 번성한 로마의 전성기 '로마의 평화'(팍스 로마나) 시대를 맞이합니다. 정복 전쟁을 통해 현재의 영국, 이집트, 스페인, 남부 러시아까지 이어지는 방대한 대제국을 형성하게 됩니다.

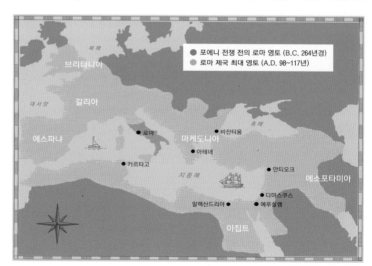

판테온 신전은 로마 건축의 대표 작입니다. 크기의 웅장함에서 로마 전성기의 위엄을 그대로 보여 주는 듯합니다. 넓은 돔형 천장 중앙에 거대한 구멍이 뚫려 있어 창문이 없는데도 하늘에서 풍성한 빛이 내려오고 있습니다. 건축 기술만이 아니라 조형성에서도 현존하는 최고의 건축물 중의 하나입니다.

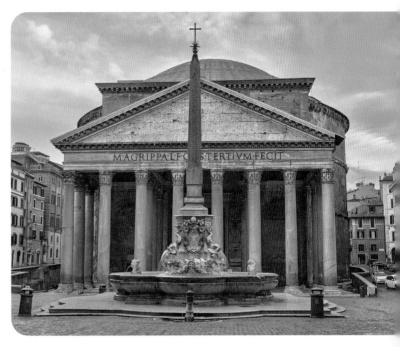

<판테온> 기원후 118~125년, 로마

아빠, 하늘에서 빛이 내려와요. 이렇게 크고 웅장한 둥근 지붕은 처음 봐요.

로마의 대표 건축물인 판테온 신전이란다. 중심에 원형 창이 있는 돔 구조의 지붕 형태는 오늘날에도 재현하기 어려울 정도로 고도화된 건축술이지.

<판테온> 내부의 천장 돔

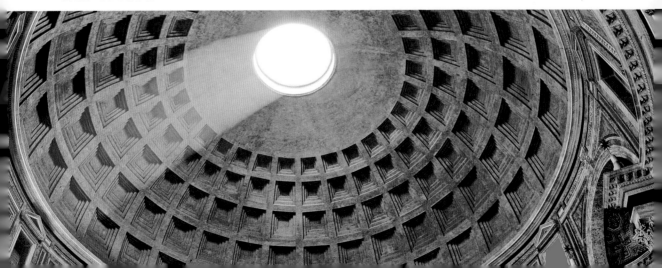

 그런데, 신전 입구의 모습이 어디서 많이 본 것 같아요. 그리스 신전과 굉장히 닮았어요.

 좋은 문화는 이어질 수밖에 없겠지? 판테온 신전은 단순한 모방의 수준을 넘어 로마적인 건축으로 새롭게 재탄생되었어.

근데, 로마적인 게 뭐예요?

정말 중요한 질문이구나. 로마가 대제국이 될 수 있었던 이유는 바로 이 로마적인 것에 있단다. 그 첫 번째는 '실용성'이야.

 실용성요?

 실용성이란, 모든 건축이나 작품 제작에서 실제적인 사용이나 쓸모를 중요하게 생각하는 것을 뜻하지. 고대 로마인들의 이 실용적인 생각이 문화, 예술, 과학, 법률, 의학, 수학을 발전시켰고 로마를 대제국으로 성장시키는 힘이 되었단다.

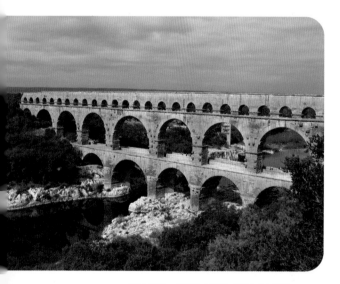

＜가르 다리＞ 기원전 1세기, 프랑스 님 지방

옆의 사진은 프랑스 님 지방에 건설된 다리로 아치 사이의 길이가 25m나 됩니다. 아래쪽은 사람이 다니는 다리의 용도지만, 꼭대기 쪽은 살짝 경사각을 두어 물이 흘러가는 수로의 역할을 담당하고 있습니다. 로마인들은 기원전 4세기부터 800㎞나 떨어진 곳의 물을 수로를 통해 옮겨올 수 있었어요. 이 수로 덕분에 로마인들은 하루에 약 380ℓ의 물을 공급받을 수 있었습니다. 이 얼마나 실용적인가요?

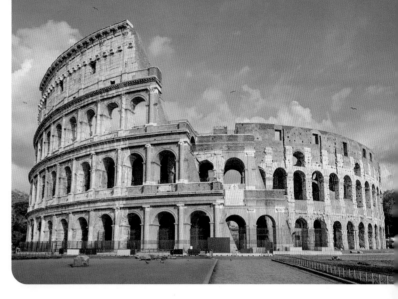

<콜로세움> 기원후 72~80년, 로마

서기 80년 처음 콜로세움의 문이 열렸습니다. 콜로세움은 당시 궁핍한 삶을 살아가고 있던 평민들의 불만을 잠재우기 위해 오락을 제공하던 극장입니다. 5만 명 이상의 관객이 동시에 관람할 수 있도록 수십 개의 통로로 설계되어 있습니다. 놀라울 정도로 효율적인 설계와 디자인은 오늘날의 경기장 디자인에도 응용되었답니다. 50m 높이의 원형 구조의 경기장은 내부가 계단식으로 되어 있기 때문에 아래쪽 중앙 경기장으로 모든 시선이 집중되는 효과가 있습니다. 목숨을 건 검투사들의 숨 막히는 경기가 지금, 이 순간 벌어질 것 같아요.

 아빠, 로마는 공공건물이 왜 많은 거죠?

 로마는 효율적으로 제국을 다스리고 또 운영하기 위해서 많은 공공시설이 필요했단다. 도로와 수로가 건설되고 로마 시민들을 위한 신전, 바실리카*, 극장, 경기장, 목욕장 등 실용적인 목적의 건축물들이 만들어졌지. 그럼 카멜, 고대 로마 건축의 가장 큰 특징이 뭘까?

*바실리카 : 고대 로마에서 재판소나 회의소로 사용되었던 직사각형의 건물.

 실용성?

 그래 맞아! 실용성을 조금 더 구체적으로 설명하면, 우선 '콘크리트 건축 기법'이 있단다. 로마인들은 다양한 형태의 공공 건축물을 만들기 위해 최초로 콘크리트 건축 기법을 발명했지. 다음으로는 에트루리아인에게서 배운 '둥근 아치'를 활용한 건축이란다.

 우와, 콘크리트 기법을 로마인들이 발명한 거군요.

 콘크리트 기법은 건물의 크기와 모양에 상관없이 자유롭게 응용이 가능한 아주 실용적인 건축 기법이지.

 아빠, 둥근 아치도 궁금해요.

 아치란, 기둥 위에 긴 석판의 지붕을 올린 구조 대신, 벽돌로 쌓아진 두 개의 기둥을 무지개 모양으로 연결한 구조를 말해. 멀리 떨어져 있는 기둥들을 서로 연결할 수 있어서 이전 구조보다 거대한 건축물을 지을 수 있지. 그리고 아치를 일렬로 늘어세워 만들어진 반원통 모양의 둥근 지붕을 '궁륭' 이라고 한단다. 아치와 궁륭 그리고 돔(반구형 지붕)은 로마 건축의 대표적인 특징이란다.

콜로세움은 로마 건축의 성격을 가장 잘 보여 주는 대표적인 건축물입니다. 출입문은 로마 건축의 특징인 아치와 그리스 건축의 특징인 기둥 양식이 만나면서 절묘한 조화를 이루고 있습니다. 1층은 변형된 도리아식, 2층은 이오니아식, 3층과 4층은 코린트 양식의 기둥으로 디자인되어 있어요.

로마인들은 이미 고대 그리스를 모방하는 단계를 넘어섰습니다. 그리스로부터 받은 예술적 영감 위에 자신들만의 실용성과 신기술을 더해 새로운 건축을 창조하고 있습니다. 고대 로마의 건축은 오늘날의 현대 건축에도 많은 영향을 주었습니다.

호화로운 휴양지

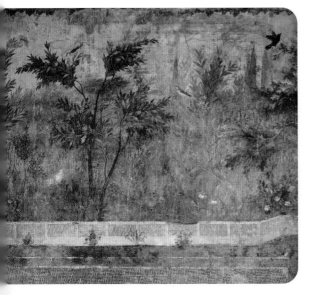

<프리마 포르타에 있는 리비아의 집 벽화> 의 일부분
기원전 1세기, 로마 국립 미술관

지금 이곳은 로마인들이 사랑하던 휴양지 폼페이입니다. 사치를 즐겼던 로마인들의 고급스러운 별장 벽면은 화려한 벽화로 장식되어 있습니다. 79년 어느 여름날, 갑자기 굉음과 함께 땅이 흔들리더니 베수비오 화산이 폭발합니다. 붉은 용암과 검은 화산재가 온 도시를 뒤덮자 여기저기에서 사람들의 비명 소리가 들립니다. 화산 폭발로 안타까운 생명들이 목숨을 잃게 되었지만, 폼페이는 시간이 멈춘 듯 그대로 박제되어 있습니다. 이 벽화가 그려진 건물 내부에는 외부로 연결된 창이 없었기 때문에 내부 벽면에 가짜 창문을 그려 넣고 상상의 풍경을 원근법을 이용해 사실적으로 표현하고 있습니다.

폼페이에서 발견된 부부의 초상 벽화입니다. 그림 속 남자는 로마 중산층 시민의 전형적인 복장인 토가를 입고 중요한 문서처럼 보이는 흰 두루마리를 들고 있습니다. 오늘날의 직업으로 보면 학자 또는 공무원이지 않을까요? 밀랍을 칠한 서자판과 철필(오늘날의 공책과 연필)을 들고 있는 여자는 학식과 교양을 겸비한 여인으로 보입니다. 이미 고대 로마의 미술가들은 원근법과 명암법을 이용해 대상을

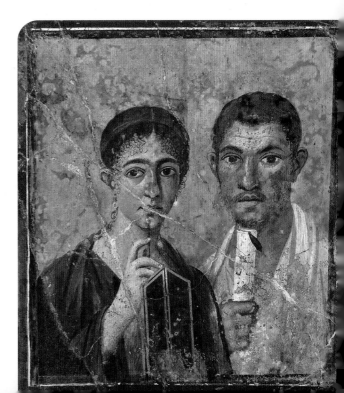

<폼페이에서 온 부부의 초상> 기원후 75년경
나폴리 국립 고고학 박물관

사실적으로 재현하는 기술을 갖추고 있습니다. 남자의 깊게 파인 이마의 주름, 눈썹과 수염까지 '자연주의적 관점'의 표현이 보입니다.

아래 그림은 그리스 신화에 등장하는 디오니소스 신을 숭배하는 비밀 의식을 묘사하고

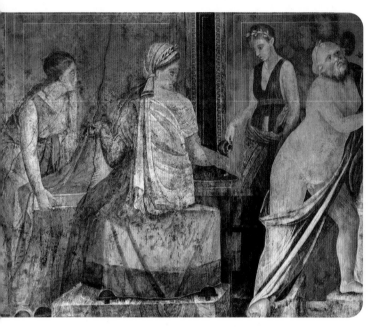

있어요. 디오니소스는 술의 신이며, 풍요의 신이자 광기의 신입니다. 로마 회화까지도 그리스적인 취향이 유행했기 때문에 그리스 신화의 소재가 자주 등장하고 그리스 원작을 모사*한 그림이 많았습니다. 그리스 회화 작품이 모두 유실되어 전해지지 않지만, 로마 벽화를 통해서 그리스 회화를 조금이나마 짐작할 수 있습니다. *모사 : 어떤 그림의 본을 떠서 똑같이 그림.

<빌라 데이 미스터리의 프리즈>의 일부분 기원전 50년경, 폼페이

포용성과 개방성의 힘

로마의 평화 시기에는 5현제 시대(96~180년)가 있었습니다. 5명의 현명한 황제의 시대라고 이해하면 쉽겠죠?

이 시기에는 왕위가 세습되지 않고 가장 현명한 사람이 원로원의 추대를 받아 황제가 되었습니다. 이 5명의 현명한 황제들로 인해 로마는 역사상 가장 정치적으로 안정되고 경제적으로도 풍성한 시대를 누렸습니다. 그중에서도 트라야누스 황제(재위 98~117년) 시절의 로마는 최대의 영토를 다스리며 가장 번성한 시기를 맞이하게 됩니다.

아빠, '모든 길은 로마로 통한다.'가 무슨 뜻이에요?

세상의 모든 길은 로마에서 시작된다. 더 쉽게 말하면, 로마가 세계의 중심이라는 뜻 아닐까? 당시 로마는 세계의 수도와도 같았어. 로마 제국은 광대한 영토를 지배하기 위해서 로마를 중심으로 85,000km에 이르는 도로를 만들었단다.

고대 로마의 자신감이 대단한 것 같아요.

트라야누스 황제의 업적 중 하나인 다키야(현재의 루마니아) 전쟁과 승리를 기념하기 위해 제작된 기념주입니다.

황제의 업적과 함께 실제 전쟁에서 벌어졌던 사건의 생생한 전달을 위해 모든 솜씨가 동원되었습니다. 표현의 정교함으로 당시의 처참했던 전투 장면이 그대로 전달되는 듯합니다.

<트라야누스 황제의 기념주> 기원후 114년경, 로마

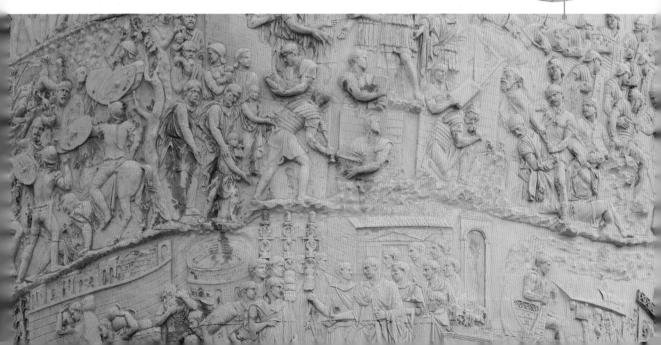

 카멜, 트라야누스 황제가 어느 지역 출신인지 아니?

 로마 황제니깐 당연히 로마 출신이겠죠?

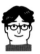 땡! 에스파냐 가문 출신이었어. 고대 로마는 출신 지역을 차별하지 않아서 능력만 있다면 누구나 황제까지 오를 수 있었지.

 우와 어쩜, 요즘 시대보다도 훨씬 멋져요.

 이처럼 로마가 대제국이 될 수 있었던 두 번째 이유는 다양성을 인정해 주는 '포용성'과 '개방성'에 있단다. 로마는 전쟁을 통해 영토를 확장했지만, 타민족의 문화와 전통은 파괴하지 않았어. 그리고 그들의 문화와 전통, 종교까지도 인정해 주었지.

 고대 그리스 헬레니즘기의 알렉산더 대왕과 똑같아요.

카멜, 기억하고 있었구나! 나와 다르다고 차별하지 않고, 오히려 존중하며 좋은 것은 적극적으로 받아들여서 로마의 것으로 만들었지. 이 포용성과 개방성이야말로 고대 로마가 대제국으로 성장할 수 있었던 가장 큰 힘이었단다.

아빠, 대제국을 이루려면 뭐가 필요한지 이제 확실히 알 것 같아요. 실용성과 포용성 그리고 개방성까지, 고대 로마인에게 배울 점이 많은 것 같아요.

5현제의 마지막 황제 마르쿠스 아우렐리우스 (재위 161~180년)입니다. 그가 죽은 후, 약 50년 동안 26명의 황제가 등장했던 군인 황제 시대(235~284년)가 시작됩니다.

계속된 내전으로 인한 정치 혼란과 전염병, 그리고 이민족의 침략으로 로마는 조금씩 쇠퇴하기 시작합니다. 막대한 군사비 지출로 세금이 늘어나고 상공업이 침체하면서 로마인의 삶은 점점 힘들어지기 시작합니다. 그리고 이때, 하층민에서부터 기독교가 급속하게 전파되기 시작합니다.

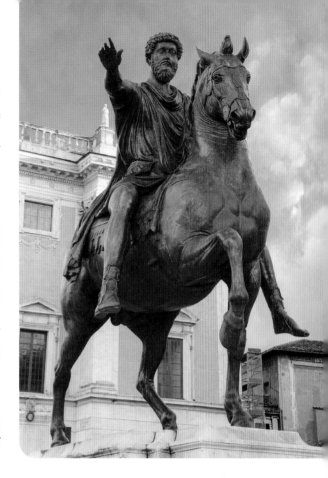

<마르쿠스 아우렐리우스의 기마상> 기원후 175년경
카피톨리니 미술관에 있는 원작의 복제품, 캄피돌리오 광장

영광의 날이 저물다

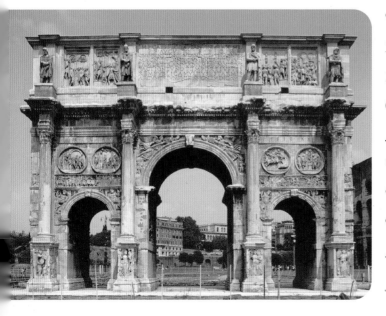

옆의 사진은 콘스탄티누스 황제가 전쟁에서의 승리를 기념하기 위해 세운 개선문으로 3개의 아치와 4개의 코린트식 기둥으로 이루어져 있습니다. 전체 벽면에는 화려한 조각이 장식되어 있습니다. 그리고 개선문 바로 옆에는 유명한 콜로세움이 함께 서 있답니다.

<콘스탄티누스 황제의 개선문> 기원후 315년, 로마

〈콘스탄티누스 거상〉은 본래 높이가 약 9m에 달하는 거대 좌상이었지만 현재는 일부분만 남아 있습니다. 머리 부분의 높이는 약 2.6m 입니다.

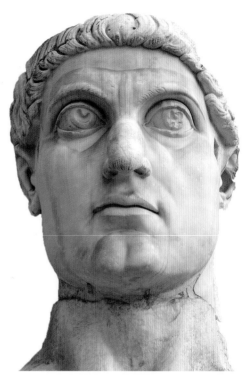

<콘스탄티누스 거상>
기원후 312~314년경, 카피톨리니 박물관

 아빠, 거대한 로마 제국이 왜 갑자기 멸망한 거예요?

 카멜, 모든 나라는 하루아침에 멸망 하지는 않아. 처음에는 소소한 문제 들이 있었겠지. 하지만 작은 문제들 이 쌓여 감당할 수 없을 만큼 커지면 결국 나라는 멸망을 자초하게 되지.

 더 확실한 이유를 알고 싶어요.

 로마 지배층의 탐욕과 사치는 점점 더 심각해졌고, 여기저기 내란과 이민족의 침 입이 끊이질 않았어. 로마는 대제국을 통치할 힘을 점점 잃고 있었단다.

 그럼, 황제가 무슨 노력이라도 해야 하는 거 아니에요?

 분열된 제국을 통일한 콘스탄티누스 황제는 기독교를 공인하고 수도를 비잔틴 으로 옮겨 로마 제국의 안정과 새로운 번영을 꿈꾸었지. 하지만 꿈은 그의 짧은 생으로 성취되지 못했단다. 결국, 로마 제국은 4세기 말 테오도시우스 황제 사 후에 완전히 동서로 분리되고 말았어.

 로마 제국이 2개가 된 거네요. 그럼, 제국이 분리되면서 로마 제국이 멸망한 거예요?

로마가 이미 대제국을 스스로 통치할 힘을 잃었기 때문에 동서로 분리되고, 서로마 제국이 멸망한 거지. 그리고 가장 큰 이유가 한 가지 더 있단다. 카멜, 로마가 대제국으로 성장할 수 있었던 이유가 뭐였지?

포용성과 개방성요!

기독교가 국교가 되기 전까지는 이민족의 종교였던 기독교를 배척하며 박해했고, 또 반대로 국교가 되면서는 이민족에게도 기독교만을 믿도록 강요했단다. 결국, 포용성과 개방성이 사라진 로마 제국은 피지배층의 불만을 키웠고 사회가 분열되기 시작한 거야.

다른 민족을 차별하지 않고 종교까지도 인정해 주었던 포용성과 개방성이 로마를 서구 역사상 가장 큰 제국으로 만들어 주었고, 반대로 차별과 폐쇄성이 서로마 제국을 멸망시킨 거네요.

그래 카멜, 다행히 동로마 제국은 비잔틴 제국으로 다시 번성하여 중세 유럽의 문을 열게 된단다. 그리고 고대 로마는 역사에서 사라졌지만, 미술 작품은 아직도 도시 곳곳에 남아 우리를 맞이해 주고 있구나.

카멜은 아빠와 함께 포로 로마노(로마인의 광장이라는 뜻으로 고대 로마의 중심지) 앞에 서 있습니다. 많은 세월이 지나서 건축물들이 여기저기 파손되고 손실된 부분이 있지만 2000년 전 찬란했던 로마의 영광, 팍스 로마나를 느껴봅니다.

과거 영광스러웠던 고대 로마의 미술은 이제 동로마 비잔틴으로 전해지고 있어요. 중세의 서막이 서서히 열리고 있습니다. 카멜과 함께 중세로 떠나 볼까요?

카멜과 함께 생각의 힘 더하기

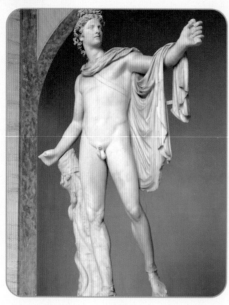

(가)

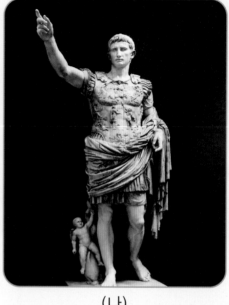

(나)

(가)와 (나)는 고대 그리스와 고대 로마의 대표적인 조각 작품입니다. 공통점과 차이점을 생각해 봅시다. 그리고 차이점이 생긴 배경을 설명해 보세요.

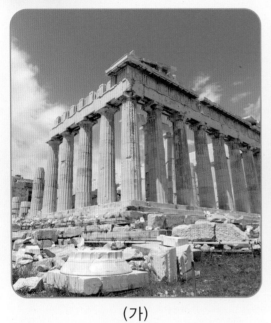
(가)

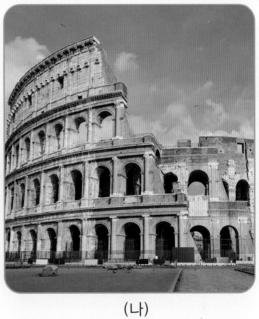
(나)

(나)는 고대 로마를 대표하는 건축물입니다. 고대 그리스의 건축물 (가)와 비교하여
로마 건축의 특징을 자유롭게 설명해 봅시다.

다섯째 날_ **5~13세기 중세 유럽으로의 여행 96**

여섯째 날_ **14~16세기 르네상스로의 여행 124**

일곱째 날_ **17~18세기 유럽으로의 여행 190**

다섯째 날 5~13세기 중세 유럽으로의 여행

이곳은 콘스탄티노플. 현재의 지명은 터키의 수도 이스탄불이에요. 이른 아침부터 도시 곳곳의 거리는 활기에 넘치고 있어요. 온갖 희귀한 물건을 파는 상점의 문이 열리자, 다양한 피부색과 옷차림의 손님들이 거리를 가득 메우고 있어요. 카멜은 벌써 신이 났어요. 신기한 물건이랑 재미있는 구경거리가 가득하거든요.

황금빛으로 빛나다

5세기 서로마가 몰락한 후 게르만족들이 여러 나라를 세우고 또 없어지는 동안, 동로마의 수도 콘스탄티노플은 동서양의 교역로 역할을 하며 나날이 번영하고 있습니다. 6세기 유스티니아누스 황제(재위 527~565년)에 이르러 기독교 미술은 콘스탄티노플에서 전성기를 누리게 됩니다. 이 시기의 미술을 '비잔틴 미술'이라고 부릅니다.

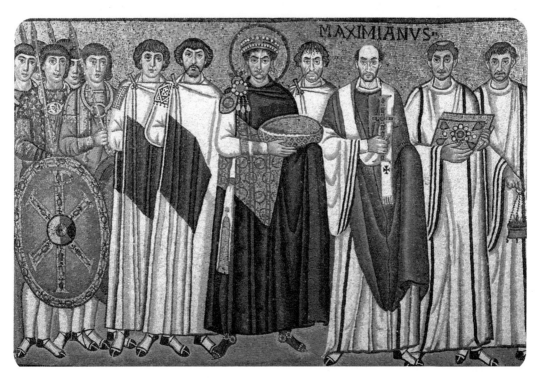

<유스티니아누스 황제와 시종들> 기원후 547년경, 산 비탈레 성당

산 비탈레 성당의 제단 양쪽 벽면에 있는 한 쌍의 모자이크입니다. 유스티니아누스 황제가 신하와 성직자 그리고 시녀들을 거느리고 예배 참석을 위해 입장하고 있는 광경을 담고 있어요. 중앙에 유스티니아누스 황제를 마치 예수 그리스도처럼 표현하고 있습니다.

모자이크가 반짝반짝 빛이 나요.
그런데 가운데 있는 사람은 누구예요?

97

 카멜, 가운데 있는 사람은 비잔티움 제국의 유스티니아누스 황제란다. 표면이 울퉁불퉁한 유리 조각을 사용해서 모자이크를 제작했기 때문에 빛을 받으면 반짝거리는 효과가 있지. 향로와 성서를 든 신하가 앞장서고 그 뒤를 십자가를 든 주교와 제물로 바칠 빵을 든 황제가 순서대로 입장하는 모습이야.

아빠, 이상해요. 예배에 참석하기 위해 입장하는 모습인데, 왜 모두 정면을 보고 있죠?

 그건 '정면성의 법칙' 때문이야. 권위와 위엄 있는 모습으로 나타내기 위해 관찰자 쪽으로 정면이 되도록 표현하고 있구나. 이 정면성의 법칙은 비잔틴 미술의 가장 큰 특징이란다.

 고대 이집트 미술하고 비슷해요. 그럼 비잔틴 미술도 형식주의적인 관점의 미술이네요. 근데, 황금색이 많이 보여요. 그리고 황제의 머리 뒤에 원이 그려져 있어요.

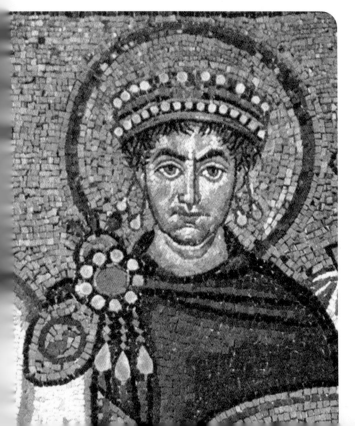

<유스티니아누스 황제와 시종들>의 일부분

 동로마 황제는 기독교의 수장인 교황을 겸했단다. 그래서 황제는 정치와 종교에서 막강한 권력을 갖게 되었지. 유스티니아누스 황제는 황금으로 된 왕관을 쓰고 황금 그릇 안에 하느님께 바칠 빵을 들고 있구나. 금관과 어깨 위의 큰 견장은 황제의 세속적 권위를 상징하고, 빵이 담긴 황금 그릇과 머리 주위 후광은 '성스러운 자'로서의 영적 권위를 상징하지.

후광은 예수님이나 성모에게만 있는 거 아닌가요?

 황제이자 교회의 수장으로서 자신도 영적으로 성스러운 존재라고 여긴 거지. 자세히 보면 황제의 오른발이 신하의 발을 밟고 있지?

<지유스티니아누스 황제와 시종들>의 일부분

 네, 보여요. 왜 남의 발을 밟고 있죠?

 신하의 발을 밟고 있는 황제의 오른발은 황제의 권력을 암시한단다. 그만큼 유스티니아누스 황제는 막강한 권력을 가진 황제였어.

유스티니아누스 황제는 정복 사업을 통해 옛 로마 제국의 영토 대부분을 회복하고 '유스티니아누스 법전'을 편찬해 법체계를 정비합니다. 그리고 거대한 '성 소피아 성당(하기아 소피아)'을 건설하여 비잔틴 제국의 위용을 과시하고 있습니다.

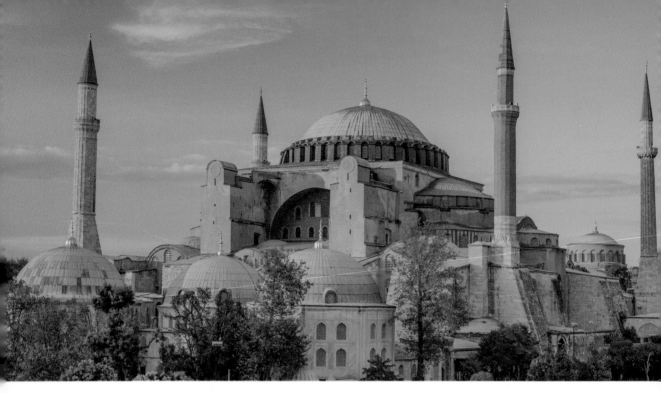

<성 소피아 성당> 기원후 532~537년, 이스탄불

하기아 소피아는 '성스러운 지혜'라는 뜻으로 로마 건축의 거대한 스케일과 동방의 화려한 장식이 융합된 '비잔틴 양식'의 대표적인 건축물입니다.

4개의 아치가 모여 정사각형의 구조를 만들고 그 위에 돔을 올린 혁신적인 구조는 높은 천장과 넓은 내부 공간을 제공합니다. 돔 아래를 둘러싸고 있는 40여 개 창문 안으로 햇빛이 들어오고 있습니다. 마치 천국의 빛이 공간을 감싸는 듯합니다.

초기 기독교는 약 300년간 긴 박해에 시달려야만 했지만, 기독교가 로마의 국교가 되면서 중세 미술의 중심이 됩니다. 동방의 화려한 색채와 장식적 요소가 그리스 로마 문화와 융합되어 신비로운 비잔틴 미술이 탄생하게 됩니다.

<성 소피아 성당> 내부 모습

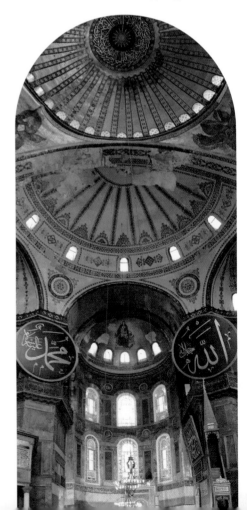

아빠, 그림이 좀 이상해요. 십자가 위에 파란색 옷을 입은 예수님이 있어요.

이 그림은 '성상 파괴 운동'을 표현한 그림이야.

성상 파괴 운동요?

카멜, 성경에서 우상 숭배를 금하고 있는 거 알지? 비잔틴 제국의 황제 레오 3세 시절에는 이슬람 세력이 성장하고 있었어. 레오 3세는 이슬람 세력과의 전쟁에서 승리하기 위해서는 성경 속 계율을 철저히 지켜야 한다고 주장했지. 또, 당시 교회와 성직자들의 커지는 힘을 견제하고 황제의 권력을 강화하기 위해 726년에 '성상 파괴령'을 내린단다.

성상 파괴면, 예수님의 모습을 파괴하는 거잖아요?

그래서 당시 로마 교황 그레고리우스 2세는 성상 파괴령에 불복하면서 레오 3세를 비난하는 서한을 보내기도 했어. 카멜, 교황 그레고리우스 2세가 황제 레오 3세에게 보낸 서한을 잠깐 읽어 볼까?

<그리스도 상을 지우고 있는 비잔틴 성상 파괴론자>
기원후 900년경, 모스크바 역사 박물관

『당신의 말에 따르면, 우리는 돌과 벽과 널빤지에 엎드려 절한다고 합니다. 오 황제여, 그건 전혀 그렇지 않습니다. 우리는 거기서 신의 음성과 정신적 영감을 구하는 것입니다. 그것들은 우리의 우둔한 영혼을 천국으로 끌어올려 주는 것입니다. (중략) 그것이 주님의 상이라면 우리는 "독생자 예수 그리스도여, 우리를 구원하소서."라고 말합니다.』

 그래서 결과는 어떻게 되었어요?

 글을 읽지 못하고 교양이 부족한 게르만족을 포교*하기 위해서 성상이 꼭 필요했던 서유럽 교회들은 크게 반발했고, 이로 인해 동서 교회의 분열이 시작되었지.

*포교 : 종교를 널리 폄.

 아빠 그럼, 성상 파괴령 때문에 고대 그리스와 로마의 그림과 조각상들이 파괴된 거네요?

 그래 카멜, 하지만 꼭 성상 파괴령 때문만은 아니란다. 오히려 이후의 전쟁에서 안타깝게도 소중한 문화유산이 파괴되고 손실되었지.

느낌을 표현하다

서유럽에 게르만족이 세운 왕국들은 대부분 오래가지 못하고 멸망합니다. 하지만 현재의 프랑스 북부 지역에 자리를 잡은 프랑크 왕국은 독일과 이탈리아 북부 지역까지 세력을 확장하며 오랫동안 번성합니다. 그리고 기독교로 개종하여 로마 교황청의 지지까지 얻게 됩니다.

프랑크 왕국은 8세기 후반 카롤루스 대제 시기에 전성기를 맞이합니다. 카롤루스 대제는 800년 크리스마스에 로마 교황 레오 3세로부터 황제 칭호를 받고 서로마 황제로 추대됩니다. 평소 콘스탄티누스 황제를 흠모했던 카롤루스 대제는 통일된 기독교 왕국을 건설하여 과거 로마 제국의 영광을 되찾길 희망했습니다.

 아빠, 그림 속 주인공은 누구예요? 솔직히 화가의 그림 실력은 별로인 것 같아요.

 예수님의 열두 제자 중 한 명인 성 마태오가 성경의 복음서를 쓰고 있는 장면이란다. 그런데 카멜, 그림에서 어떤 느낌이 드니?

 음, 옷 주름이나 머리카락이 격렬하게 움직이는 느낌이 나요. 그리고 큰 눈과 아래로 내려간 눈썹이 무언가에 집중하고 있는 것 같아요.

 카멜이 역시 느낌을 아는구나. 중세 미술의 특징을 벌써 발견했네.

 제가요?

 고대 이집트인은 그들이 '생각한 것'을 그렸고 그리스인은 '본 것'을 그렸다면, 중세 미술가는 무엇을 그렸을까?

<성 마태오> 기원후 830년경, 에페르네 시립 도서관
필사본 복음서의 한 페이지, 프랑스 랭스에서 제작된 것으로 추정

 혹시, 느낀 것?

 그래, 중세 미술가는 대상을 사실적으로 잘 그리는 게 중요하지 않았어. 대상을 아름답게 표현하는 것보다는 그 대상이 지닌 느낌을 표현하는 것이 중요했지. 긴장감 가득한 표정으로 두려움에 떨며 천사가 전해 주는 복음을 받아쓰고 있는 성 마태오를 표현하고 싶었던 거야.

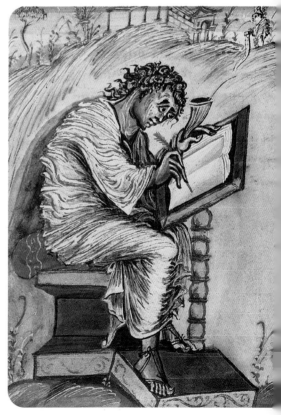

 와, 신기해요! 중세 시대 그림이 실력 없는 화가의 그림인 줄 알았는데 이제 중세 미술의 특징을 조금은 이해할 수 있을 것 같아요.

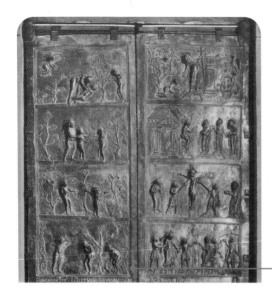

<타락한 아담과 이브> 1015년경
힐데스하임 대성당의 청동문 부조 부분

 카멜, 청동문 부조에 어떤 장면이 묘사되었는지 한번 설명해 볼래?

 음, 하느님이 화가 엄청나게 나셔서 아담을 혼내고 계세요.

 그래 맞아, 그럼 성서의 어떤 내용인지도 알겠니?

 네, 먼저 이브가 뱀의 유혹에 넘어가서 하느님이 절대로 먹지 말라고 하신 선악과를 먹고 아담에게도 선악과를 주었어요. 그래서 선악과를 먹은 아담과 이브는 에덴동산에서 쫓겨나게 되었죠?

 그래 카멜, 이 부조가 제작된 목적은 뭘까?

 음, 하느님께 죄를 지으면 안 된다는 걸 말해 주려고요.

 당시에는 성직자를 제외하면 대부분의 사람은 글을 읽고 쓰지 못했어. 그래서 사람들에게 성서의 내용을 쉽게 전하기 위해 '힐데스하임 대성당' 청동문에 성서의 내용을 담았단다. 당시 사람들이 대성당을 출입할 때마다 마치 그림책을 보듯이 이 부조상을 보며 성서의 내용과 하느님의 말씀을 이해할 수 있었지.

중세 미술가들에게 인체 비례에 맞는 사실적인 표현이나 대상을 아름답게 표현하는 것은 중요하지 않습니다. 문자를 대신해 성서의 내용을 더 쉽게 전달하는 것이 중요합니다. 그리고 성상에 성스러움과 경건함의 느낌을 전달하는 것이 중세 미술가의 가장 큰 목표입니다.

이콘(icon)과 상징

 아빠, 엄청나게 크신 예수님이 있어요. 성당이 모두 황금빛이에요.

 카멜, 성당 안에 있으니 어떤 느낌이 드니?

 성당 안이 황금빛으로 화려하게 빛 나서 마치 다른 세상에 온 것 같아요.

 황금빛은 영적이고 초월적인 공간 의 느낌을 주기 위함이란다.

 사실, 너무 큰 예수님과 머리에 후 광이 있는 사람들이 모두 저를 바라 보고 있어서 조금 무서웠어요.

 당시의 기독교 신자들은 '우주의 통 치자'로 표현된 예수님의 장엄한 모 습을 보고 큰 감동을 받지 않았을까?

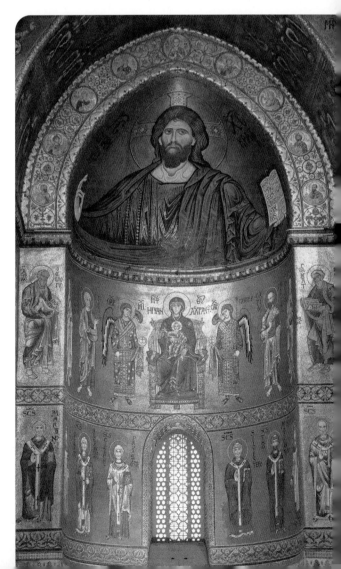

<우주의 통치자인 그리스도, 성모와 아기 예수 및 성자들>
1190년경, 몬레알레 대성당의 후진에 제작된 모자이크

이 제단화는 비잔틴 양식의 경건하고 엄중한 분위기 안에서 신비로운 느낌을 전해 주고 있습니다.

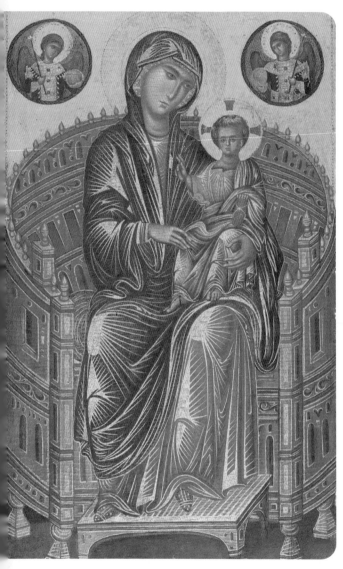

 카멜, 이콘(icon)이라는 단어를 들어본 적 있니?

 이콘? 아이스크림 두 개요?

 이콘은 종교적인 '성상'이나 '성상화'를 뜻한단다. 이콘은 인간의 눈에는 보이지 않는 신의 존재를 눈에 보이는 형상으로 표현한 거야. 그래서 그 자체가 신의 모습으로 여겨져서 수많은 신자에게 숭배되었지.

 아빠, 성모와 예수님을 그린 것 같은데, 왜 두 분 다 무표정이죠?

 성모와 아기 예수님은 성스러운 존재이기 때문에 인간적인 감정과 표정을 담을 수가 없어. 오직 경건하고 신성한 느낌만을 담아야 한단다.

 아기 예수님이 왼손에는 빨간색의 무언가를 들고 있고 오른손은 손가락 두 개를 펴고 있어요. 그리고 마치 저를 보고 있는 것 같아요.

왼손에 쥐고 있는 빨간색 두루마리는 하느님의 '말씀'을 상징한단다. 그리고 오른손의 모양은 사람들에게 내리는 '축복'을 상징하지. 정면의 아기 예수님이 손가락 두 개를 세워서 마주하고 있는 사람들에게 축복을 내리고 있구나.

그럼 지금, 저에게도 축복을 내려 주신 거네요.

추상적인 사물이나 관념을 구체적인 사물로 나타내는 것을 '상징'이라고 합니다. 중세 기독교인들에게 신의 축복과 같은 상징들이 담겨 있는 성상화(이콘)는 단순한 그림이 아닙니다. 그들은 성상화 안에 신의 은총과 함께 어떤 마술적인 힘이 있다고 믿었습니다.

하늘 위 구름 속에서 향로를 든 천사가 내려오고 있어요. 성모는 예수의 얼굴에 자신의 뺨을 대고 있고 사도 요한은 슬픈 감정을 표현하듯 양손을 맞잡고 있습니다. 예수 아래에는 시체를 부축하고 있는 작은 크기로 표현된 시종들이 보입니다.

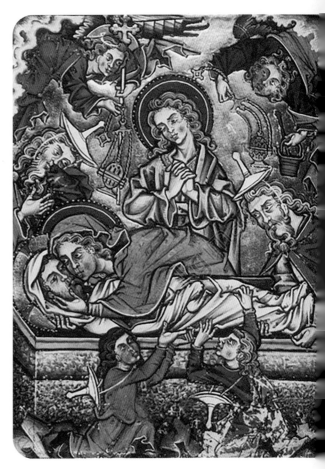

<그리스도의 매장>
1250~1300년경, 필사본 기도서의 한 페이지

중세는 기독교 중심, 신 중심의 세계관이 지배하는 사회입니다. 성상화는 '참된 성상'을 표현하기 위해 엄격한 규칙에 따라 제작되었어요. 형식주의적 관점으로 인체를 표현했던 고대 이집트 미술과 성격이 많이 닮았습니다. 하지만 중세의 미술가들은 정해진 규칙을 크게 벗어나지 않는 범위에서 신의 은총과 경건함을 전하기 위해 끊임없이 노력하고 있습니다.

미술 작품을 더욱 잘 감상하기 위해서는 역사의 흐름을 이해하는 것이 중요합니다. 중세 유럽 역사에 영향을 끼친 사건들을 카멜과 함께 알아볼까요?

10세기 초, '클뤼니 수도원의 개혁 운동'

중세 교회는 왕과 영주로부터 많은 토지를 기증받으며 봉건 영주와 함께 농민을 지배하고 있어요. 성직을 돈으로 매매하고 결혼을 하는 등, 교회가 세속화되고 성직자의 부패와 타락이 날로 심해집니다. 이에 10세기 초, 클뤼니 수도원을 중심으로 개혁 운동이 일어납니다. '일하고 기도하라'라는 엄격한 규범을 실천한 개혁 운동이 성공하면서 교회와 교황권의 지위가 강화되기 시작합니다.

<클뤼니 수도원>

1077년, '카노사의 굴욕'

카노사의 성주인 마틸다 백작 부인에게 교황과의 중재를 간청하는 하인리히 4세의 모습이 담긴 삽화입니다. 12세기 초 수도사 도니조가 저술한 『마틸다의 생애』에 수록되어 있습니다. 신성 로마 제국 황제였던 하인리히 4세와 교황 그레고리우스 7세는 성직자 임명권을 두고 서로 대립하게 됩니다.

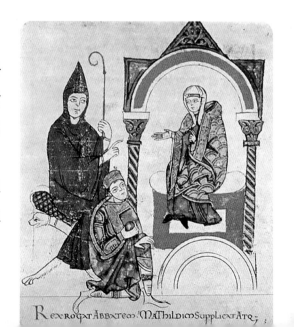

당시에는 교황권의 힘이 강했기 때문에 황제가 교황에게 용서를 비는 1077년 '카노사의 굴욕' 사건이 발생합니다.

 아빠, '카노사의 굴욕'이 하인리히 4세가 교황의 힘에 눌려 카노사에서 굴욕을 당한 사건이죠? 그럼, '클뤼니 수도원의 개혁 운동'이 성공해서 교황의 힘이 강해진 건가요?

 음, 어느 정도 영향은 있었겠지만, 사실 교황의 권위가 커진 이유는 황제의 힘이 강해지는 것을 원치 않았던 영주들의 견제가 있었기 때문이야. 당시 영주들은 정치적인 이유로 황제를 배반하고 교황을 지지했단다.

 교황과 영주가 같은 편이면, 황제 편은 없었나요?

 나중에 새로운 황제 편이 생기지.

 너무 궁금한데, 빨리 말해 주시면 안 돼요?

 조금만 기다리렴. 다음 여행지에서 꼭 알려 줄게.

성지 순례의 유행

로마네스크 양식

새 천 년의 시작과 함께 혼란과 불안함의 시기를 겪은 사람들은 신앙심에 더 의지하게 됩니다. 11세기 성지 순례가 유행처럼 번지기 시작하면서 처음 수도원으로 지어졌던 로마네스크 양식은 순례자들을 위한 공간으로 새롭게 변경되고 건축됩니다. 성지 순례의 열풍으로 로마네스크 양식은 유럽 전역으로 퍼지게 됩니다.

카멜이 아빠와 함께 여행할 이곳은 따사로운 햇살이 인상적인 남프랑스의 도시 아를입니다. 아름다운 론강이 흐르는 아를에는 고대 로마의 유적들이 도시 곳곳에 남아 있습니다.

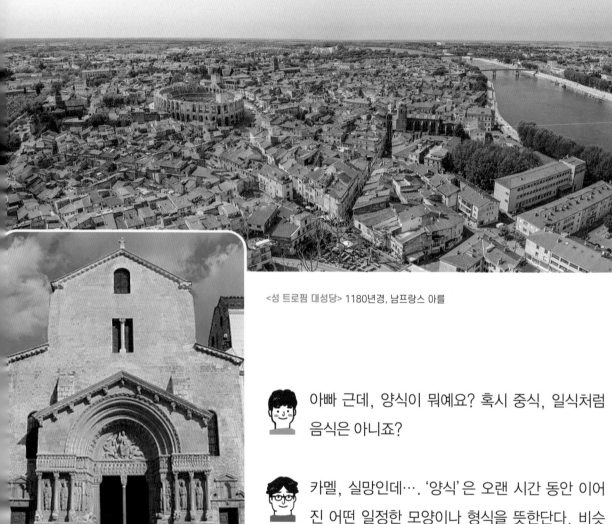

<성 트로핌 대성당> 1180년경, 남프랑스 아를

아빠 근데, 양식이 뭐예요? 혹시 중식, 일식처럼 음식은 아니죠?

카멜, 실망인데⋯. '양식'은 오랜 시간 동안 이어진 어떤 일정한 모양이나 형식을 뜻한단다. 비슷한 의미로 '스타일'이 있겠구나.

중세의 교회 건축은 지중해 동부의 비잔틴 양식과 11~12세기에 유행한 로마네스크 양식, 그리고 12세기 중엽부터 15세기 중엽까지 유행한 고딕 양식으로 구분합니다. 카멜과 함께 중세 도시를 여행하며 교회 건축 양식의 특징을 알아볼까요?

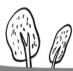

 아를은 햇살이 인상적인 도시란다. 아를은 빈센트 반 고흐 아저씨가 강렬한 태양 빛에 반해 오랜 시간 머물며 많은 작품을 남긴 곳이기도 하지.

 우와, 아를은 뭔가 멋진 곳 같아요!

 성 트로핌 성당을 보면 어떤 특징이 보이니?

 가운데 성당 문을 기준으로 오른쪽과 왼쪽이 대칭을 이루고 있어요.

 카멜이 아주 중요한 것을 발견했구나.

 저는 대칭 구조가 별로예요. 왜냐하면, 조금 딱딱해 보이거든요.

<성 트로핌 대성당의 팀파눔, 영광의 예수>

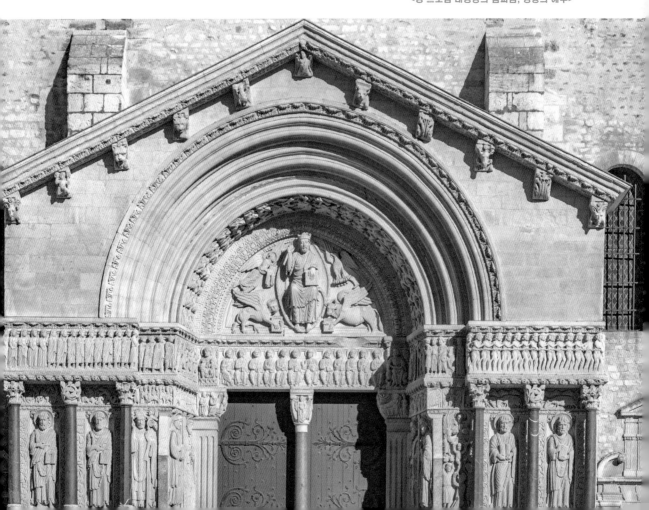

 대칭은 대표적인 조형 원리 중 하나란다. 대칭은 완전함과 엄숙함을 전해 주기 때문에 카멜의 말처럼 딱딱하고 경직되어 보일 수 있지.

 그럼, 완전하신 하느님을 표현하려고 일부러 완벽한 대칭 구조를 사용한 거네요.

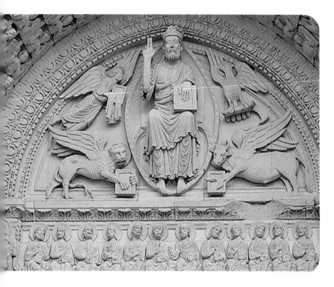

 아빠, 팀파눔이 뭐예요?

 성당 정문의 상인방*과 아치 사이에 있는 반원형 공간을 말한단다. 그럼, 팀파눔 안의 부조 조각을 자세히 보렴.

*상인방 : 상부의 무게를 받쳐 주기 위해 창이나 문틀 위쪽에 가로질러 놓은 석재.

 가운데 축복을 내려 주시는 예수님이 계시고 양쪽 옆에는 무슨 조각이죠?

 사자, 천사, 독수리, 황소 조각은 4명의 복음서 저자를 상징한단다. 사자는 성 마르코, 천사는 성 마태오, 독수리는 성 요한, 그리고 마지막으로 황소는 성 마가를 상징하지.

 팀파눔 아래 상인방에 앉아 있는 12명의 사람이 조각되어 있어요. 예수님의 열두 제자 맞죠? 그런데, 아래에 있는 많은 사람은 다 누구예요?

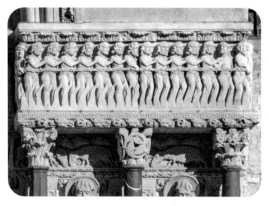 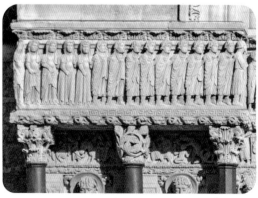

<성 트로핌 대성당>의 일부분

112

 전체 조각의 주제는 '최후의 심판'이란다. 예수님의 왼쪽 아래에는 벌거벗은 사람들이 쇠사슬에 묶여 줄지어 지옥으로 끌려가는 모습이고, 오른쪽 아래는 기쁨 속에서 천국으로 향하는 사람들의 모습을 보여 주고 있구나.

성당 입구의 조각은 단순한 장식이 아닙니다. 하느님의 말씀과 교회의 가르침을 명확하게 전달하기 위한 적극적인 기능을 담당합니다. 이 조각 작품은 사람들에게 그 어떤 설교자의 말보다 더 강한 메시지와 감동을 전하고 있습니다.

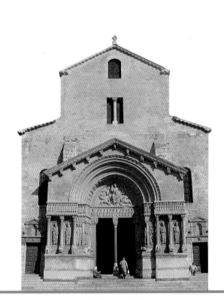
<성 트로핌 대성당>

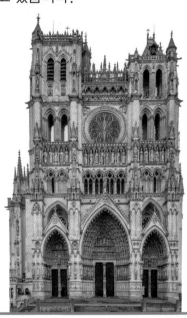
<아미앵 대성당>

 카멜, 두 성당의 모습에서 차이점을 발견할 수 있겠니?

 음~ 일단은, 오른쪽 성당이 더 높고 뾰족하고 훨씬 화려해 보여요.

 정답! 왼쪽은 육중함이 느껴지는 '로마네스크 양식'의 성당이고, 오른쪽은 높고 화려한 '고딕 양식'의 성당이란다. 그럼, 아빠와 함께 로마네스크 양식의 특징부터 찾아볼까?

 아빠, 로마네스크 이름 안에 로마가 들어 있어요. 로마와 연관이 있나요?

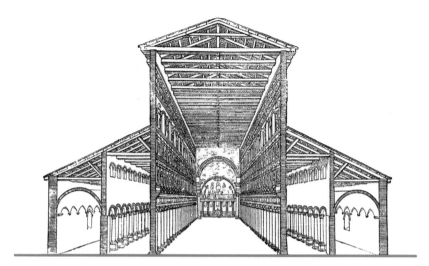

<로마 바실리카 내부도>

 로마네스크의 뜻은 '로마와 닮은'이란다. 로마 건축의 가장 큰 특징인 아치와 궁륭을 기억하니? 로마네스크 양식은 로마의 공공건물인 바실리카 건축의 영향을 받아서 태어났지.

로마네스크 양식의 성당은 무척 튼튼해 보여요.

 로마네스크 양식은 가벼운 목조 지붕의 바실리카 양식과 달리 돌로 만들어진 석조 궁륭 구조의 지붕을 하고 있어. 그래서 무거운 지붕의 하중을 지탱하기 위해 두꺼운 벽이 필요했단다. 창문의 수가 적고 크기가 작은 것도 이런 이유 때문이지.

로마네스크 양식의 특징은 육중하고 무거운 느낌의 건물 외관과 엄숙하고 어두운 실내에 있습니다. '금욕주의'*의 영향으로 성당 내부에는 화려한 장식들이 배제되어 있습니다. *금욕주의: 정신적·육체적 욕망이나 세속적 이익을 탐하는 욕심을 억제하여 종교적 이상을 성취하려는 사상.

 아빠, 뭔가 계속 이어지는 것 같아요. 고대 이집트에서 그리스로, 고대 그리스에서 로마로, 그리고 고대 로마에서 중세 시대의 로마네스크 양식까지요.

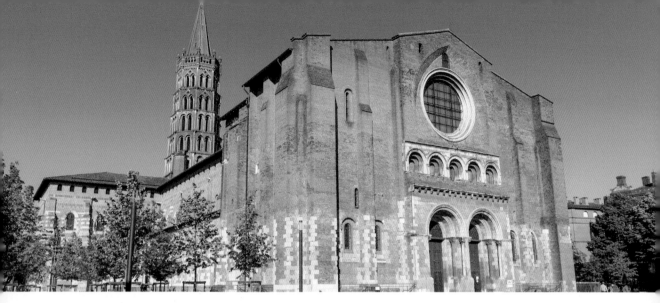

<생 세르냉 대성당> 1080~1120년, 중세 로마네스크 양식, 프랑스 툴루즈

 큰 역사의 흐름 안에서 바라보면 훌륭한 문화는 계승되고 발전하여 또 새로운 문화를 탄생시킨단다.

 제가 아빠를 닮은 것처럼 건축물에도 아빠가 있고 조상님이 있다니 참 신기해요.

 카멜, 아빠와 여행하며 미술 작품 안에서 역사를 공부하니 어떠니?

 역사가 생각보다 훨씬 재미있어요!

하늘을 향해 더 높게

고딕 양식

'십자군 전쟁' 이후 동방으로 진출한 상인들의 영향으로 상업과 수공업이 발달하고, 그로 인해 중세 상업 도시가 하나둘씩 생겨나고 있습니다. 화폐 경제와 도시의 발달은 상인 세력의 성장을 이끌게 됩니다. 그들의 성장으로 농촌 중심의 봉건제가 조금씩 무너지고, 도시를 중심으로 한 새로운 경제와 문화가 발전하기 시작합니다.

번성한 도시들은 마치 경쟁하듯이 도시 한가운데에 성당을 짓기 시작합니다. 성당은 그 도시를 대표하는 가장 웅장하고 멋진 상징물이 됩니다.

115

 카멜, 중세 하면 뭐가 제일 먼저 떠오르니?

 멋진 중세 기사요!

 기사도 멋지지만, 아빠는 중세 하면 대성당인데.

 이건 세대 차이?

 ……

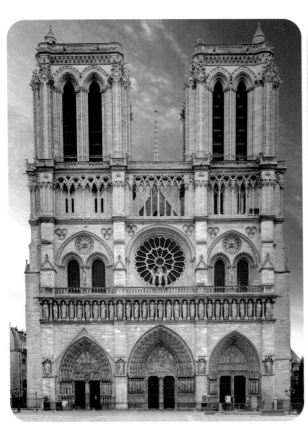 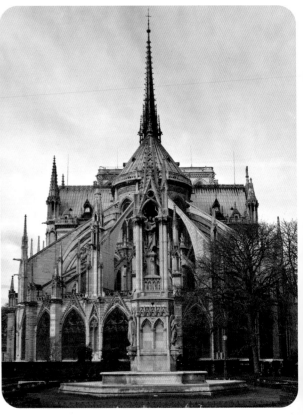

<노트르담 대성당의 전면과 후면> 1163~1250년, 프랑스 파리

프랑스어로 '노트르담'은 '우리들의 귀부인'으로 성모 마리아를 뜻합니다.

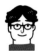 고딕 양식은 12세기 중반에서 15세기 중반까지 전 유럽에서 유행했던 건축 양식이란다. 고딕(gothic)은 원래 '고트족의'라는 뜻으로, 르네상스 시대 사람들이 이전의 미술을 야만적인 미술로 헐뜯으며 부르던 말이었지.

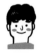 제가 보기에는 정말 멋지고 화려한데, 고딕 양식의 이름이 잘못된 거 같아요. 아빠, 고딕 양식의 특징도 설명해 주세요.

 우선 첫 번째 특징은 높고 넓은 원호를 만들 수 있는 첨두아치란다.

첨두아치요?

 로마네스크 양식의 둥근 아치와 구별되는 위쪽으로 뾰족한 모양의 아치를 말하지. 카멜, 노트르담 대성당 전면부의 출입문 부분에 첨두아치가 보이지?

 네 보여요. 그런데, 성당이 정말 높은 것 같아요. 어떤 비밀들이 숨어 있는 거죠?

 성당을 수직으로 높게 지으려면 무게의 하중을 지탱해 줄 수 있는 구조물이 필요하겠지? 그래서 건물 옆에 버팀목 역할을 하는 첨탑을 부벽*으로 세우고 공중 부벽(flying buttress)을 연결했단다. *부벽 : 건축물을 외부에서 지탱하여 주는 장치.

 그럼, 공중 부벽이 두 번째 비밀이네요. 비밀이 또 있나요?

 카멜 그럼, 우리 성당 내부로 들어가 볼까?

 우와, 천장이 정말 높아요.

<노트르담 대성당> 내부 모습

 카멜, 성당 천장에 어떤 특징이 보이니?

 음, 가늘고 둥글게 휘어진 뼈대가 보여요.

 높은 건축물에서 중요한 것은 천장의 무게가 가벼워야겠지? 그래서 갈비뼈 모양의 뼈대가 있는 둥근 지붕을 만들었단다. 아빠가 궁륭의 뜻이 둥근 지붕이라고 설명했지?

 네, 그럼 갈비뼈 둥근 지붕이네요?

 그래 맞아, 그래서 늑골 궁륭(rib vault)이라고 부른단다.

 고딕 양식의 특징들은 모두 건물을 더 높게 짓기 위해서 발명된 거네요?

그래 카멜. 그리고 이외에도
고딕 양식의 중요한 특징이 더 있지.

네, 또요?

고딕 양식의 나머지 특징으로 높은 첨탑이 있겠구나. 그리고 높
고 큰 창을 화려하게 장식하고 있는 스테인드글라스가 있단다.

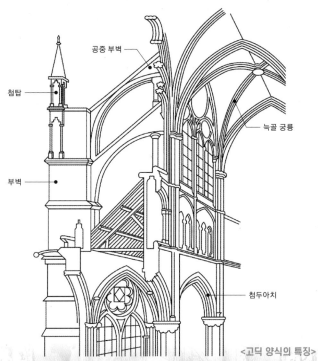

공중 부벽

첨탑

부벽

늑골 궁륭

첨두아치

<고딕 양식의 특징>

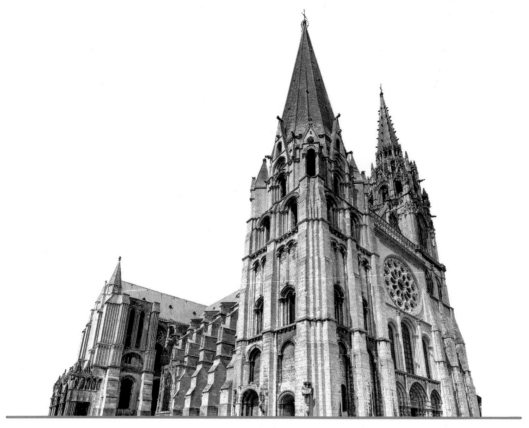

<샤르트르 대성당> 1220년, 북프랑스 샤르트르

파리에서 남서쪽으로 85km 지점에 위치한 샤르트르 대성당입니다. 11~12세기에 걸쳐 수차례 화재를 입은 후 재건되었고, 1220년에 다시 지어진 것이 오늘날의 모습입니다.

외부로부터 들어온 태양 빛은 아름다운 색으로 염색된 유리 조각들을 통과하여 형형색색의 신비로운 빛을 만들고 있어요. 스테인드 글라스의 이 신비로운 빛은 현실 세계 안에 천상의 세계를 구현하고 있습니다.

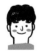 우와, 고딕 양식의 특징이 정말 많은 것 같아요. 이제 로마네스크 양식과 고딕 양식의 성당을 구별할 수 있을 것 같아요.

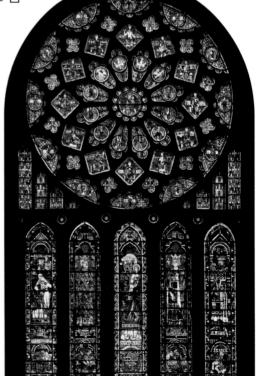

<샤르트르 대성당의 장미창>

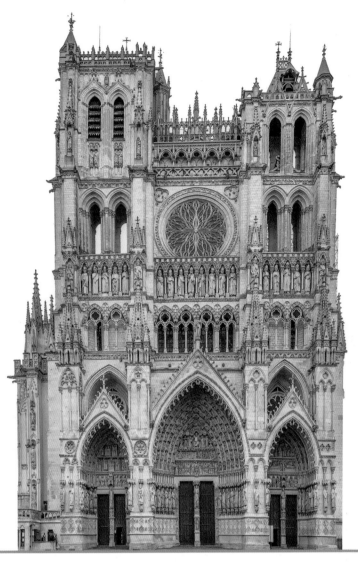

<아미앵 대성당> 1220~1270년경, 북프랑스 아미앵

200년 동안 이어진 십자군 전쟁의 거듭된 실패로 교황권은 추락하고 농촌 중심의 봉건제가 해체되면서 영주와 기사 계급이 몰락하게 됩니다. 반면에 동방과의 무역이 활성화되면서 새로운 도시가 생겨나고 상공업의 발달로 부유한 상인과 수공업자들이 성장합니다.

아빠 결국, '십자군 전쟁' 때문에 중세 봉건제가 무너지고 중세 도시가 생긴 거네요.

그래 맞아. 누구도 예상하지 못했지만, 십자군 원정은 중세 사회의 변화에 큰 영향을 주었단다.

121

 근데 어떻게 대성당이 도시 한가운데에 세워질 수 있었죠?

 고딕 양식의 대성당은 강력한 힘을 지닌 왕의 지원과 부유한 도시민들의 경제적 후원, 그리고 진보된 기술을 지닌 건축가의 노력으로 완성될 수 있었어. 경제적 부를 통해 자유민이 된 도시의 상인과 수공업자들은 이제 새로운 세력으로 성장했단다. 그리고 그들의 지원 덕분에 왕은 더 강력한 힘을 갖게 되었고 '중앙 집권 국가'가 등장할 수 있었지.

 와, 이전에 교황과 영주들이 같은 편인 것처럼 왕과 부유한 상인, 수공업자가 같은 편이 되었네요.

카멜, 조금씩 역사 퍼즐이 완성되니?

 네, 정말 신기하고 재미있어요!

이전의 어둡고 엄숙했던 성당 실내는 스테인드글라스의 신비로운 빛으로 가득 차 있습니다. 중세 미술은 고딕 양식에서 정점을 찍게 됩니다. 중세 고딕 건축가들은 더 높은 성당을 건축하기 위해 새로운 건축술을 발명하며 성당 높이를 두고 서로 경쟁하고 있습니다.

대성당은 단순한 건축물이 아닙니다. 도시 시민들에게는 큰 자긍심이고 성당의 높이는 그들이 믿는 신앙에 대한 믿음의 높이가 됩니다. 어느덧 1000년의 긴 세월을 이어온 중세의 날도 서서히 저물고 있습니다.

카멜과 함께 생각의 힘 더하기

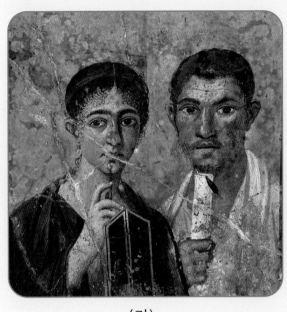

(가)

(나)

1세기경 고대 로마 벽화 (가)와 9세기경 중세 시대의 필사본 삽화 (나)의 표현상의 차이점과 그 배경을 자유롭게 설명해 봅시다.

카멜이 아빠와 함께 도착한 이곳은 아르노강이 지나고 있는 14세기 초 이탈리아의 중부 도시 피렌체입니다. 십자군 전쟁 이후 지중해 무역이 활발해지면서 피렌체에서는 모직물 공업을 중심으로 상공업과 금융업이 발달하게 됩니다. 피렌체는 이제 이탈리아에서 가장 부유한 도시가 되었습니다.

비잔틴 제국이 멸망하면서 많은 학자와 예술가가 피렌체로 모여들었습니다. 그리고 학자들은 그리스·로마의 고전 문화에 관한 활발한 연구를 시작합니다. 고대 로마의 유산을 간직하고 있으며 지중해 무역으로 번영을 이룬 14세기 이탈리아 피렌체에서 가장 먼저 르네상스가 시작됩니다.

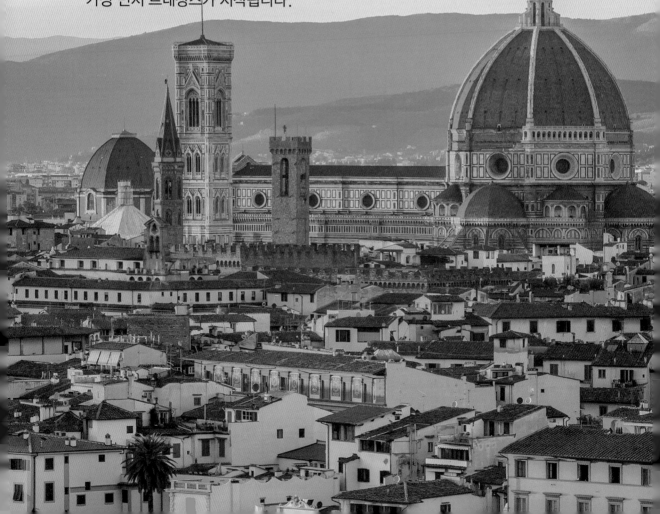

표정이 다시 살아나다

이탈리아 르네상스

'르네상스'는 프랑스어로 '부활'을 의미합니다. 신 중심의 중세가 지나고 인간 중심의 '인문주의'가 다시 태어나고 있습니다.

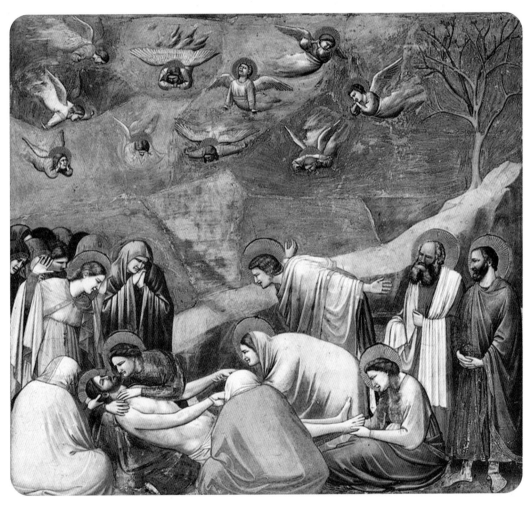

조토 <그리스도를 애도함> 1305년경, 스크로베니 예배당

아빠, 예수님이 십자가에 못 박혀
돌아가신 장면을 그린 작품이죠?

125

 카멜, 이 작품을 그린 조토 디 본도네(1267~1337)는 미술의 흐름을 중세에서 르네상스로 변화시킨 서양 미술의 역사에서 가장 중요하게 평가되는 화가 중의 한 명이란다.

 그림을 잘 그려서요?

 그림에 인간의 감정을 표현해서지.

 인간의 감정요?

 중세 시대에는 인간의 가슴 속 깊이 자리하고 있는 슬픔, 기쁨, 분노, 즐거움과 같은 감정의 표현이 금기시되었지. 하지만 조토는 이 금기를 깨고 그림 속 인물의 몸짓과 표정 안에 인간의 감정을 표현했단다.

 아빠, 하늘 위의 아기 천사들이 하늘을 빙글 빙글 돌며 고통스럽게 울고 있어요.

 카멜, 번지듯이 그려진 천사들의 다리 부분을 보렴. 천사들의 고통스러운 표정과 빠른 움직임이 슬픔의 감정을 더욱 고조시켜 주는 것 같구나.
옆의 두 그림을 비교해 보면 어떤 차이점이 보이니?

 음, 치마부에의 그림은 모두 무표정이지만 오른쪽 조토의 그림 속 인물들은 저마다 슬픈 표정을 하고 다양한 자세를 취하고 있어요.

 또 다른 중요한 차이점은 뭐가 있을까?

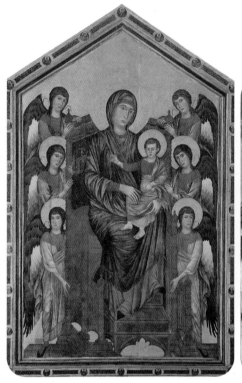

치마부에 <여섯 천사에 둘러싸인 성모와 아기 예수>
1280년경, 루브르 박물관

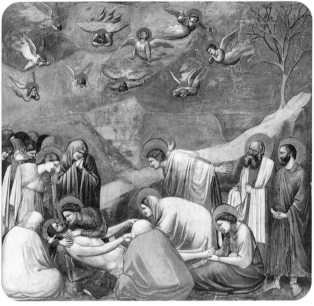

조토 <그리스도를 애도함>
1305년경, 스크로베니 예배당

 아, 치마부에의 그림은 모두 정면을 보고 있고 좌·우측 인물들이 대칭을 이루고 있어요. 그리고 인물들이 그림틀 속에 갇힌 것처럼 답답해 보여요.

 그럼, 조토의 그림은 어떠니?

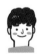 중세 미술 여행에서 뒷모습의 사람은 못 본 것 같아요. 사람들이 마치 실제 공간에 있는 것처럼 보여요.

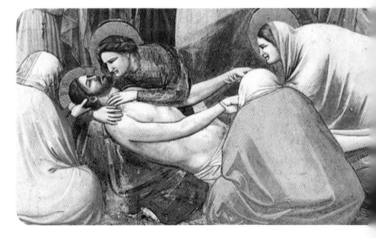

 당시에 뒷모습을 그렸다는 건 정말로 대단한 시도였어. 조토는 평면 위에 인물들을 자연스럽게 배치해 현실감을 주는 방법을 찾아낸 최초의 화가였단다.

127

 그리고 조토의 그림 배경에는 자연 풍경이 그려져 있어요. 혹시 돌로 된 언덕과 나무에 숨겨진 의미가 있나요?

 음~ 어쩌면 대각선 위로 올라가는 언덕은 예수님이 천상으로 오르는 길이 아닐까? 그리고 언덕 맨 끝에 나무를 보렴. 마치 천상과 연결되는 것 같지 않니?

 와, 아빠 말을 듣고 보니 그럴 수도 있겠어요. 그림 감상이 재미있어요!

 회화 작품 속에는 마치 수수께끼처럼 숨겨진 의미들이 많단다. 나중에 아빠랑 찾아보자꾸나.

 네 좋아요. 근데, 르네상스가 무슨 뜻이에요?

르네상스는 '부활'을 뜻하는 말로 14~16세기의 서유럽에서 나타난 문화 운동이란다. 중세 시대를 인간성이 상실된 시대로 여겼던 당시 유럽 사람들은 고대 그리스·로마의 고전 연구를 통해 인간 중심의 문화를 부활시키고자 했어. 다른 말로는 '인문주의'라고 부른단다.

 인문주의요?

 인문주의는 인간의 개성과 가치를 존중하는 정신을 의미하지. 인문주의는 중세 시대의 신 중심 세계관 대신에 이성적이고 과학적인 사고를 통한 '인간다움'을 중시했어.

 고대 그리스와 로마인처럼요?

조토 <유다의 입맞춤> 1304~06년, 스크로베니 예배당

 그렇지. 조토는 단순히 성서 속 이야기를 전달하는 것을 넘어서 예수님의 죽음을 애도하고 있는 실제 인간의 모습을 생생하게 재현하고자 했단다.

 조토의 그림을 보니 이해가 될 것 같아요. '르네상스'의 뜻과 아빠가 설명해 준 '인문주의'에 대해서요.

위 그림은 유다가 예수에게 키스해 예수를 로마 군사에게 알려 주고 있는 성서 속 장면입니다. 다혈질의 베드로는 화가 나서 칼을 들고 말쿠스의 귀를 자르고 있습니다.

조토는 동시대의 엄격한 비잔틴 양식 대신에 인물의 자연스러운 화면 배치와 3차원 공간을 표현하는 방법을 찾아냈습니다. 또한, 그는 인물들의 몸짓과 표정 안에 인간다운 감정을 담아낸 최초의 화가입니다. 그의 새로운 시도는 이후 수많은 화가에게 영향을 주고 르네상스 회화의 선구자로 불리게 됩니다.

이탈리아 르네상스 문학을 대표하는 보카치오는 조토의 그림을 보고 아래와 같은 말을 남기며 조토의 혁신적인 미술을 칭송합니다.

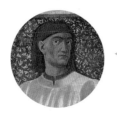

"조토는 실제와 유사하게 그린 것이 아니라, 사실 그 자체인 실제 자연물을 붓끝으로 창조해 냈다."
– 조반니 보카치오

원근법을 완성하다

옆의 그림을 보면 삼위일체 아래 성모와 성 요한이 있습니다. 그리고 바깥쪽에는 그림을 교회에 기부한 부유한 상인 부부가 무릎을 꿇고 앉아 있습니다. 제단 아래쪽에는 죽은 자의 유골이 누워 있습니다. 좌우 균형을 이루고 있는 삼각형 구도는 3차원적인 공간의 깊이감을 더해 주고 있습니다.

우와 아빠, 실제 제 눈앞에 십자가에 매달리신 예수님이 계신 것 같아요.

카멜, 〈성 삼위일체〉에는 르네상스 미술의 특징을 알 수 있는 비밀이 숨겨져 있단다. 카멜이 한번 찾아보면 어떨까?

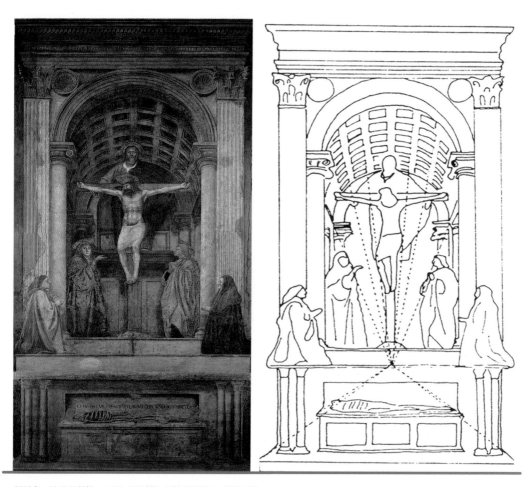

마사초 <성 삼위일체> 1425~28년경, 산타 마리아 노벨라 성당

 마치 인물들이 실제 건축물 안에 있는 것 같은 착각이 들어요.

 그래 맞아. 마사초(1401~1428)는 교회의 평평한 벽면 위에 또 하나의 공간을 창조하고 있단다. 그 비밀은 바로 '원근법'이야. 그림 속 천장과 바닥에 있는 제단을 보면 형태를 이루는 선들이 하나의 점(소실점*)으로 모이고 있지? 마사 초는 사물의 형태가 뒤로 멀어질수록 크기가 작아지는 '선 원근법'을 통해 평 면 위에 공간감을 주는 방법을 발견하게 되었단다.

*소실점 : 실제로는 평행하는 직선을 투시도상에서 멀리 연장했을 때 하나로 만나는 점.

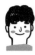 고대 그리스인들이 조각 작품에 생동감을 표현하기 위한 비법을 발명한 것과 비슷하네요.

131

 그렇지! 르네상스 시대의 화가들은 고대 그리스인들처럼 자연을 관찰하고 그 원리를 탐구하면서 '인간 중심적'으로 세상을 바라볼 수 있는 눈을 갖게 되었어. 바로 '원근법의 발견'이란다.

 아빠, 그림 아래에 해골이 누워 있고 위에는 알 수 없는 글이 쓰여 있어요.

'나도 한때는 당신과 같은 모습이었다.
당신도 미래에는 지금 내 모습처럼 될 것이다.'
- 아담

중세에서 죽음의 문제는 신만이 결정하는 것으로 인간의 영역이 아니었습니다. 하지만 이제 르네상스의 유럽인들은 삶과 죽음의 의미에 대해서 깊이 성찰하고 있습니다. 라틴어로 메멘토 모리(memento mori) '죽음을 기억하라'라는 말은 죽음에 대한 성찰을 통해 현재의 삶을 돌아보며 반성하라는 의미입니다.

 이 그림 역시 마사초의 그림이란다. 이 그림은 세리가 예수님에게 종교세를 요구하고 있는 장면이야. 카멜, 그림에 숨겨진 비밀을 찾아볼까?

 아빠, 힌트요.

 예수님의 제자 중 한 명이 힌트란다.

 너무 어려워요.

마사초 <세금을 바치는 예수> 1427년, 산타 마리아 델 카르미네 성당

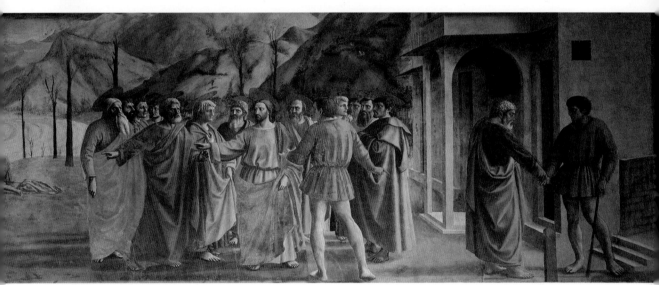

 예수님의 손가락을 자세히 보면 강가를 가리키고 있지? 그리고 예수님 오른편에서 같이 손가락으로 강가를 가리키는 인물이 베드로란다. 그림 왼쪽을 보니 베드로가 예수님의 지시대로 강가에서 물고기를 잡아 물고기 입에서 세금으로 낼 동전을 꺼내고 있구나.

 그림 오른쪽에 또 베드로가 있어요.

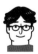 그래, 베드로가 동전을 가지고 돌아와서 세리에게 종교세를 건네고 있는 모습이야. 마사초는 성경 속 이야기의 한 장면이 아니라, 이야기 전체를 하나의 화면 안에 넣는 방법을 찾아냈단다.

133

피렌체의 봄

큰 조개껍질을 타고 있는 미의 여신 비너스가 봄을 알리는 서풍의 신 '제피로스'의 도움과 꽃의 요정 '클로리스'의 장미꽃 세례를 받으며 해안가로 밀려오고 있어요. 꽃의 여신 '플로라'가 외투를 들고 비너스를 맞이하고 있습니다. 혹독한 겨울이 지나고 따뜻한 봄이 찾아왔어요.

고대 그리스 신화에 등장하는 비너스는 아름다움과 풍요를 상징하는 여신입니다. 비너스는 피렌체의 풍요로움과 번영을 뜻하는 의미로 작품 속에 자주 등장하고 있어요.

보티첼리 <비너스의 탄생> 1485년경, 우피치 미술관

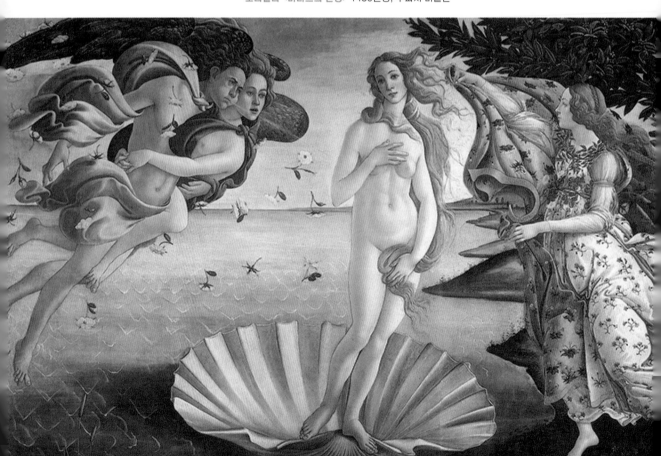

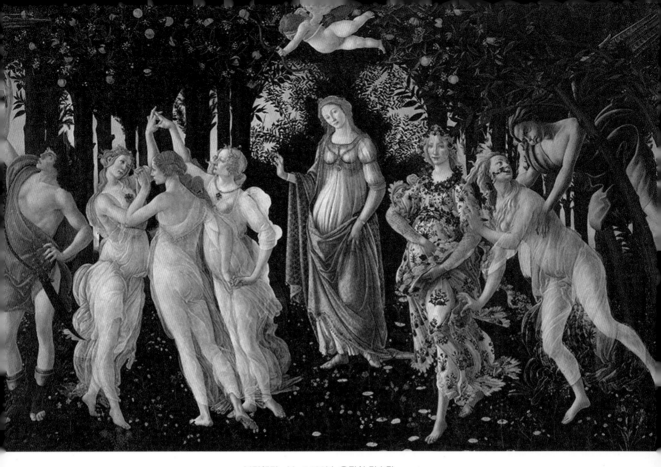

보티첼리 <봄> 1482년, 우피치 미술관

 아빠, 그림 속에 재미있는 이야기가 있을 것 같아요.

 그림은 그리스 로마 신화 속 이야기를 담고 있어. 이야기는 오른쪽부터 시작된단다.

 빨리 얘기해 주세요. 너무 궁금해요!

 파란 몸의 남자는 서풍의 신 제피로스란 다. 제피로스는 숲의 요정 클로리스를 사 랑했지만, 클로리스는 제피로스의 마음을 거절하는 듯 보이는구나. 그래서 제피로스 는 클로리스의 마음을 얻기 위해 그녀에게 세상의 꽃을 지배하는 능력을 주었단다.

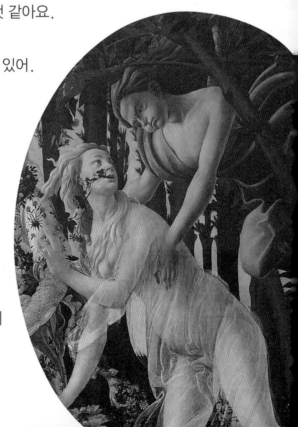

 요즘에 남자가 여자한테 꽃을 선물하는 거랑 똑같네요.

 클로리스가 꽃의 여신 플로라로 변신해서 땅 위에 꽃을 뿌리고 있구나. 추운 겨울이 지나고 봄이 온 것을 알리는 모습이지.

 가운데 살짝 뒤에 있는 여자는 누구예요?

 음, 전체 그림의 중심 역할을 하는 미의 여신 비너스란다. 피렌체 사람들에게 비너스는 아름다움과 함께 번영과 풍요로움을 상징하는 중요한 여신이지.

 아빠, 비너스 위에 아기 천사가 있어요.

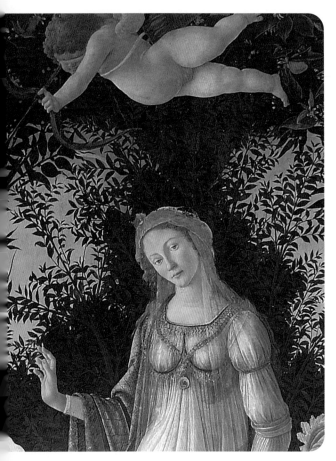

보티첼리 <봄>의 일부분

 화살통을 멘 장난스러운 아기 천사로 표현되는 사랑의 신 큐피드구나. 큐피드는 전쟁의 신 마르스와 비너스 사이에 태어난 아들이란다.

 활을 쏘려고 해요. 어, 눈을 가리고 있어요.

 카멜, 큐피드의 화살을 맞으면 처음으로 본 이성과 사랑에 빠진단다. 그림 속에서 누가 화살을 맞을 것 같니?

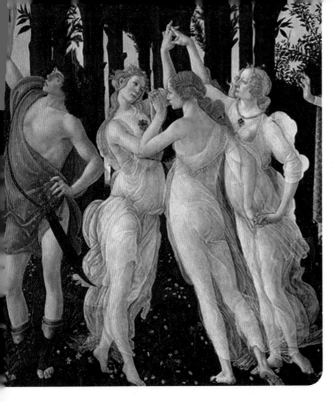

 비너스 옆에 3명의 여자는 누구예요? 분명 셋 중에서 한 명인 것 같아요.

 오 카멜, 눈치가 빠르네. 봄이 온 것을 축복하며 춤을 추고 있는 순결, 사랑, 아름다움을 각각 상징하는 삼미신(三美神)이란다.

보티첼리 <봄>의 일부분

 제가 알아냈어요! 바로 가운데 있는 여신이죠. 가운데 여신의 눈을 보세요. 옆의 남자를 보고 있어요.

정답! 맨 왼쪽에 선 남자는 날개가 달린 신발을 신고 있는 전령의 신 헤르메스란다. 곧 헤르메스와 사랑에 빠지겠구나.

 아빠, 근데 왜 하필 헤르메스일까요?

 <봄>은 당시 피렌체를 실질적으로 지배했던 메디치 가문이 산드로 보티첼리(1446~1510)에게 주문한 그림이란다. 메디치 가문은 일찍이 상업과 무역업으로 경제적인 부를 이루었지. 헤르메스는 전령의 신이자, 상업과 무역업을 관장하는 신이기도 하지. 이런 이유로 보티첼리가 헤르메스를 그리지 않았을까?

 왜! 그림 속에서 숨겨진 이야기와 함께 특별한 이유까지 알게 되니 정말 재미있어요.

137

3명의 천재 예술가

초기 르네상스는 피렌체에서 시작되었지만, 이후 16세기에 이르러서 로마와 베네치아에서 이탈리아 르네상스는 전성기를 맞이하게 됩니다. 레오나르도 다빈치, 미켈란젤로, 라파엘로 이 3명의 천재 예술가는 혁신적인 방법과 실험 정신으로 회화와 조각에서 위대한 업적을 남기고 있습니다.

카멜은 이번 여행에서 전성기 르네상스를 대표하는 3명의 천재 예술가를 꼭 만나고 싶었어요. 그들의 작품 속에 숨어 있는 놀라운 비밀들을 꼭 찾고 싶거든요. 그리고 그들이 경이로운 작품을 남길 수 있었던 이유도 알고 싶어요.

아빠, 〈모나리자〉를 보고 있으면 신비하고 오묘한 느낌이 들어요. 어떤 비밀이 숨겨져 있는 거죠?

그래, 이번에도 카멜이 찾아보면 어떨까?

우선 살짝 입가에 번진 미소가 신비로워요. 그리고 자세와 표정 모두 너무 편안해 보여요. 신비로움과 편안함!

우와, 카멜이 아빠보다 더 똑똑하구나. 모든 작품의 감상은 정해진 답이 없단다. 작품을 감상하는 사람의 느낌이 제일 중요해. 카멜이 〈모나리자〉에서 느낀 신비로움과 편안함이 비밀을 풀 열쇠가 될 것 같은데?

〈모나리자〉의 비밀이 더욱더 궁금해졌어요. 더 자세히 설명해 주세요.

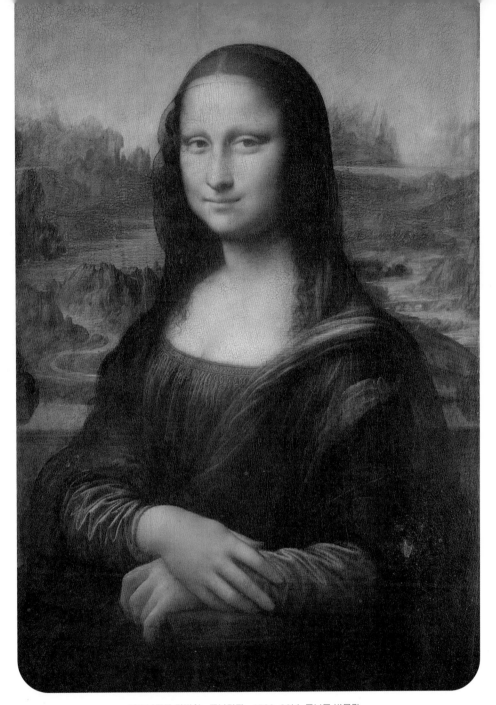

레오나르도 다빈치 <모나리자> 1503~06년, 루브르 박물관

 첫 번째 비밀은 삼각형 구도에 있단다. 얼굴과 어깨 그리고 양팔로 이어지는 삼각형 구도는 안정감을 주고 자연스러운 동세*와 부드러운 시선의 처리는 편안함을 더해 주고 있구나. 두 번째 비밀은 입체감을 주는 '명암법(키아로스쿠로)'이란다.

*동세 : 그림이나 조작에서 나타나는 운동감.

 명암법요?

139

레오나르도 다빈치 <모나리자>의 일부분

 빛이 한 방향에서 내려올 때 빛을 많이 받는 부분은 밝고 반대 부분은 어둡겠지. 그리고 거리가 멀어질수록 밝고 어두운 정도의 차이가 점진적으로 작아지는 원리를 이용한 방법이란다. 이 명암법으로 그림 속 모나리자는 실제와 같은 입체감을 얻게 되었지.

 정말 모나리자의 손을 잡을 수 있을 것 같아요. 하지만 잡을 수는 없겠죠.

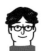 세 번째 비밀은 형태의 부드러운 윤곽선 처리에 있단다. 보티첼리의 그림 <비너스의 탄생>과 달리 <모나리자>는 의도적으로 형태의 윤곽선을 흐릿하게 감추고 있지? 어떤 차이점이 느껴지니, 카멜?

 또렷한 형태의 윤곽보다 흐릿한 형태의 윤곽 쪽이 더 부드럽고 오묘한 느낌을 전해 주는 것 같아요.

 '연기처럼 사라지다.'라는 뜻의 흐릿한 윤곽선 기법을 '스푸마토'라고 한단다. 레오나르도 다빈치(1452~1519)는 스푸마토를 최초로 창안해서 인물의 부드러운 표현과 깊이감 있는 공간 표현을 완성했어. 모나리자 입가와 눈가의 표현을 보렴. 마치 표정이 살아서 움직일 것 같은 생동감이 느껴지지 않니?

 정말 지금 제게 살짝 미소 짓는 것 같아요.

마지막 네 번째 비밀은 공기 원근법을 사용한 비현실적으로 보이는 풍경이란다.

와! 비밀이 엄청 많아요. 편안함과 신비로운 분위기의 비밀은 삼각형 구도, 명암법, 스푸마토(공기 원근법), 그리고 비현실적인 풍경이 모여서 만들어진 거네요. 〈모나리자〉가 왜 대단한 작품인지 이제야 알 것 같아요.

예수님의 오른쪽에는 요한이 있고 과격한 성격의 베드로가 오른손에 칼자루를 들고 요한에게 귓속말을 하고 있어요. 왼쪽에는 의심 많은 도마가 손가락으로 하늘을 가리키며 예수님에게 결백을 주장하듯 무언가를 말하고 있습니다. 레오나르도는 각기 다른 표정과 제스처를 통해 인물들의 성격과 감정을 담아내고 있습니다.

 아빠, 그림이 지워지고 많이 손상된 것 같아요. 유명한 레오나르도 다빈치의 〈최후의 만찬〉이죠?

레오나르도 다빈치 〈최후의 만찬〉 1495~98년, 산타 마리아 델레 그라치에 성당

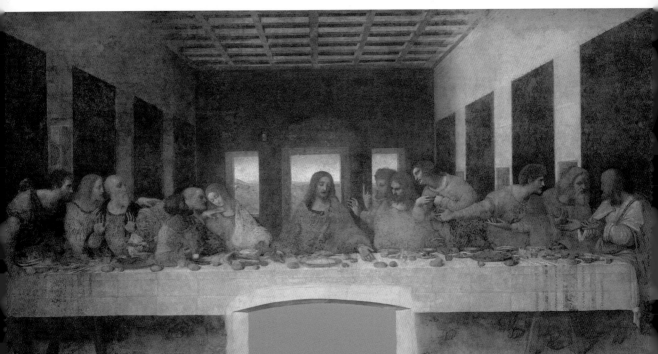

 잘 알고 있구나, 카멜! 벽화가 손상된 이유는 젖은 회반죽 벽에 벽화를 그렸던 기존의 프레스코화 기법을 대신해 마른 벽에 템페라와 유화 재료를 사용해서 그렸기 때문이지.

 레오나르도가 왜 그런 실수를 한 거죠?

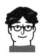 음, 단순히 실수는 아니란다. 프레스코화는 회반죽을 칠한 벽면이 마르기 전에 채색을 끝내야 해서 하루에 그릴 수 있는 작업량이 적을 수밖에 없었어. 그래서 레오나르도는 새로운 기법을 실험한 거지. 물론 보존성이 약해져서 안타깝게도 그림이 손상되었지만, 그의 새로운 시도와 실험 정신은 높이 평가된단다. 카멜, 〈최후의 만찬〉이 왜 유명한지 알고 있니?

 음, 유명한 화가의 작품이라서요?

중앙의 예수님을 중심으로 양옆에 앉아 있는 제자의 자세와 표정을 보려무나. 특히 인물들의 손 모양을 살펴보면 비밀이 숨겨져 있단다.

 예수님은 너무 힘없는 표정으로 앉아 있지만, 나머지 제자들은 무언가에 깜짝 놀라서 서로 분주하게 말을 하고 있어요. 그리고 손동작으로 어떤 감정을 전하는 것 같아요.

 역시 예리한데? 예수님은 열두 제자와 함께 최후의 만찬을 하면서 아래와 같은 대화를 나누고 있단다.

> 예수님: 나는 분명히 말한다.
> 너희 가운데 한 사람이 나를 배반할 것이다.
> 제자들: 아니 그럴 리가요? 설마 저는 아니겠지요?

 이 그림은 예수님의 말씀을 듣고 있는 순간, 제자들이 느낀 놀라움과 두려움, 그리고 서로에 대한 의심과 불안한 감정을 담고 있지. 레오나르도는 제자들의 다양한 표정과 제스처를 통해 제자들의 성격과 심리 상태를 표현하고 있어.

 정말 신기해요. 어떻게 그런 생각을 할 수 있었을까요?

 레오나르도는 인물을 사실적으로 묘사하는 것을 넘어 그 이상을 표현하길 원했어. 인물과 그 영혼이 지닌 눈에 보이지 않는 감정과 성격까지 표현하고자 시도했단다. 카멜, 예수님을 은전 30냥에 팔아넘긴 제자가 누군지 알고 있니?

 그럼요. 유다 맞죠?

 그러면, 유다를 찾아낼 수 있겠니?

 음, 벽화가 많이 손상되어서 화질도 너무 안 좋은데 힌트 좀 주세요.

 유다의 은전 30냥, 그리고 제자들의 손을 잘 살펴보렴.

 혹시 오른손에 돈주머니를 잡고 몸을 뒤로 젖히고 있는 사람 아닌가요? 피부색도 혼자 어둡게 표현된 게 의심이 가요.

 정답!

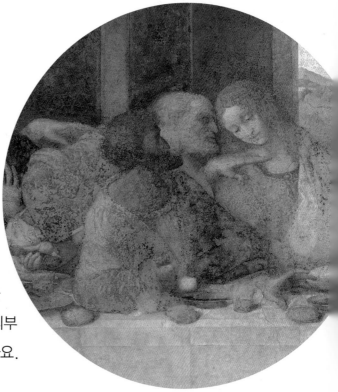

레오나르도 다빈치 <최후의 만찬>의 일부분

> "얼굴의 굴곡이 심하고 깊은 사람은 동물적이고 본능적이며
> 이유 없이 화를 잘 낸다." – 레오나르도 다빈치

신약 성서의 내용을 보면 마태오는 지적이며 침착한 성격이었습니다. 그리고 베드로는 성격이 불같았으며 도마는 의심이 많았어요. 레오나르도 다빈치는 열두 제자를 그리기 위해 성서 속 제자의 성격을 일일이 파악합니다. 그런 다음 성격에 따라 다르게 나타나는 얼굴 생김새와 몸짓을 연구하여 현실감 있는 제자의 모습을 창조하고 있습니다. 레오나르도는 해부학 연구와 관찰을 통해서 두개골 형태에 따라 인물의 관상이 달라지며 이에 따라 사람의 성격이 정해진다고 생각했어요.

전성기 르네상스 미술에서 '해부학 지식의 발전'은 인체의 정확한 형태와 사실적인 표현을 가능하게 해 주었습니다.

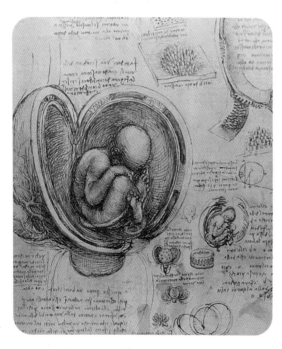

레오나르도 다빈치 <자궁 속의 태아 습작>
1510년경, 윈저궁 왕립 컬렉션

레오나르도 다빈치 <자화상>
1512년경, 토리노 왕립 도서관
작품의 진위 여부를 놓고 전문가들 사이에 의견이 분분함

 사람들이 왜 레오나르도 다빈치를 천재라고 칭송하는지 아니?

 타고난 천재라서요?

원래 천재는 없어, 카멜. 바로 '호기심' 때문이란다. 그는 평소 자신을 '무학자(배우지 못한 사람)'라고 불렀단다. 스스로 모른다고 생각할 때 오히려 호기심으로 세상을 대할 수 있고, 열심히 질문하며 배울 수 있다고 생각했어. 그는 세상에 대한 끊임없는 호기심과 질문으로 르네상스를 대표하는 천재가 될 수 있었단다.

천재의 비결은 세상에 대한 호기심과 질문이구나.

"목적 없는 공부는 기억에 해가 될 뿐이며, 머릿속에 들어온 어떤 것도 간직하지 못한다."
- 레오나르도 다빈치

145

미켈란젤로 <피에타> 1498~99년, 산 피에트로 대성당

성모 마리아와 예수의 군상 조각입니다. 죽은 아들을 안고 있는 성모와 힘없이 안겨 있
는 예수의 모습에서 조용하지만 깊은 슬픔이 느껴집니다.

이 작품은 미켈란젤로 부오나로티(1475~1564)가
24세 때 제작한 '그리스도의 죽음을 애도하다'라는
뜻의 <피에타>란다.

너무 놀라워요. 어떻게 대리석으로
이런 작품을 만들 수 있죠?

146

 미켈란젤로는 어려서부터 그의 재능을 발견해 준 메디치 가문의 후원을 받아 조각 수업을 받을 수 있었어. 여기서 더욱 놀라운 사실은 〈피에타〉는 다른 조각을 전혀 이어 붙이지 않고 한 덩어리의 대리석으로 조각되었다는 거야.

 어떻게 그게 가능하죠? 작은 실수도 없이….

 그는 마치 하느님이 진흙으로 인간을 창조했듯이 자신은 돌을 조각해서 생명체를 창조한다고 생각했어. 그래서 조각가를 신과 가장 가까운 존재로 여기며 자신의 직업과 예술에 대한 자부심도 대단했단다. 그만큼 미켈란젤로는 철저하게 계획하고 계산한 후 오랜 시간 공들여 완벽한 조각 작품을 남겼어.

 근데 아빠, 이상해요. 성모의 치마 주름을 쥐고 있는 예수님의 오른손을 보세요. 마치 살아계신 것처럼 보여요. 그리고 성모가 너무 젊은 모습으로 표현되어 있어요. 예수님보다 엄마인 마리아가 더 어려 보여요.

 카멜, 미켈란젤로는 있는 사실을 그대로 재현하는 것을 중요하게 여기지 않은 것 같구나. 오히려 사실 그 이상의 것을 우리에게 보여 주려고 한 것은 아닐까? 사실 미켈란젤로는 의도적으로 성모의 모습을 예수님보다 더 젊고 아름다운 여인의 모습으로 조각했단다. 세상에서 가장 신성하고 순결한 처녀의 모습으로 말이지.

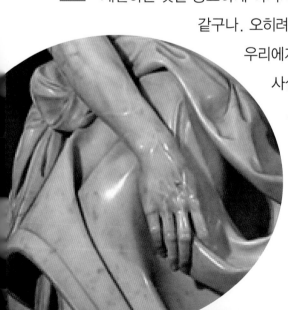

미켈란젤로 〈피에타〉의 일부분

147

 그럼 혹시, 예수님을 살아 계신 것처럼 표현한 것도 예수님의 부활을 나타내기 위해 의도한 것은 아닐까요?

 그럴 수도 있겠구나, 카멜!

미켈란젤로의 조각 작품은 이미 그리스도의 죽음과 슬픔에 대한 재현을 넘어서고 있습니다. 그는 대상에 자신만의 생각과 해석을 담아 조각을 아름다운 예술로 승화시키고 있습니다.

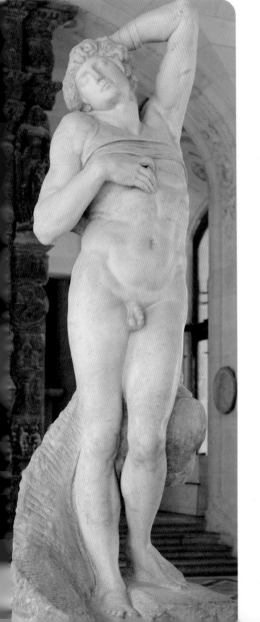

> "조각은 대리석 안에 갇혀 있는 인물을 해방시키는 것이다." - 미켈란젤로

미켈란젤로는 죽어 가는 노예의 사실적인 재현을 원하지 않았습니다. 그에게 조각은 예술로서의 아름다움을 창조하는 일입니다. 세상에서 가장 관능적이고 아름다운 노예의 모습을 감상해 보세요.

1508년 미켈란젤로는 조각뿐 아니라 회화에서도 위대한 업적을 남기고 있습니다. 교황 율리우스 2세는 미켈란젤로에게 시스티나 성당의 천장화를 주문합니다.
미식 축구장의 1.5배가 넘는 크기에 십자형으로 분할된 궁륭 구조 천장에 그림을 그리는 것은 결코 쉬운 일이 아니었습니다. 하지만 그는 조수도 없이 혼자 힘으로 4년 만에 이 거대한 스케일의 천장화를 완성합니다.

미켈란젤로 <죽어 가는 노예> 1513~14년경
대리석, 루브르 박물관

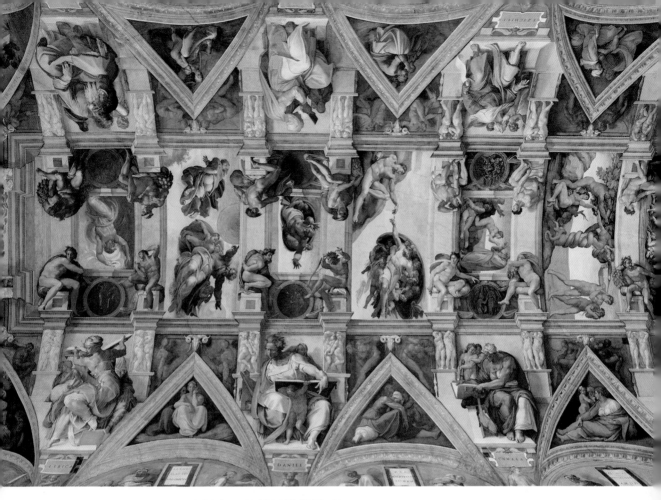

미켈란젤로 <시스티나 성당 천장화> 일부 1508~12년, 바티칸 궁전

미켈란젤로는 시스티나 성당의 천장 안에 인류의 탄생과 죽음을 주제로 한 340여 개의 인물상을 표현하고 있습니다. 그는 오직 자신의 상상력 하나만으로 현실 세계 안에 천상의 세계를 표현하고 있습니다.

 우와 아빠, 저기 위를 보세요!

 미켈란젤로의 시스티나 성당 천장화란다. 정말 규모가 대단하지?

 매우 충격적이에요.

 우리 카멜이 왜 충격을 받았을까?

 고대 그리스 여행에서 누드가 조금은 적응되었지만, 그래도 이렇게 많은 사람이 등장하는 누드는 처음이에요.

 지금이 중세 시대라면 절대 표현될 수 없는 그림이겠지. 르네상스를 대표하는 것 중 하나가 바로 '누드화' 란다. 고대 그리스 문화의 영향을 받은 르네상스 미술가들은 누드를 통해 인체의 아름다움을 표현하고자 했어.

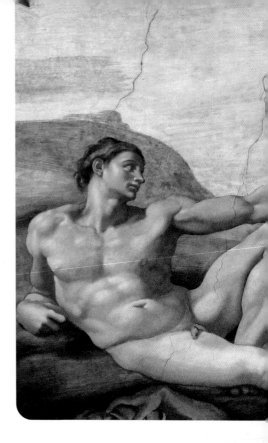

천장 위에 근육질의 사람들이 움직이고 있어요. 그림이 마치 조각 작품처럼 보여요.

 조각에서 보여 주었던 '콘트라포스토'를 그림에도 그대로 적용하고 있구나.

미켈란젤로는 시스티나 성당 천장 위에 자신이 가진 모든 능력을 보여 주고 있습니다. 그는 인체 조각에서의 역동적인 움직임을 천장 벽화에도 그대로 표현했어요. 그래서 움직이는 조각 같은 미켈란젤로의 벽화 작품이 탄생하게 됩니다.

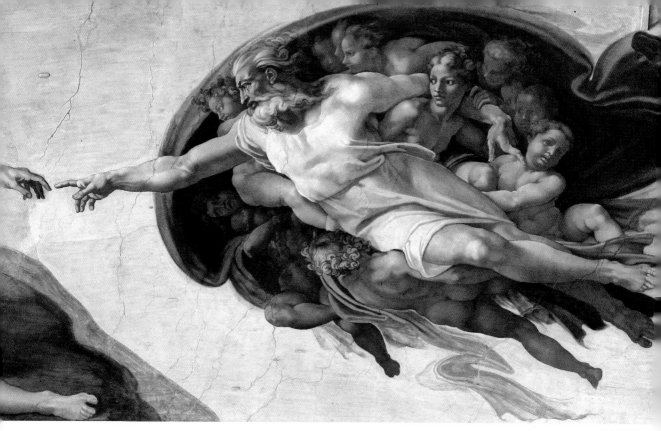

미켈란젤로 <천지창조 중, 아담의 창조> 1508~12년, 시스티나 성당 천장화의 일부분

 천장화에 정말 다양한 사람들이 등장하고 있어요. 어떤 이야기가 담겨 있는 거예요?

카멜, 혹시 구약 성서의 창세기에 대해 들어 본 적 있니?

 아, 그럼요. 중세 시대에 이미 공부했죠.

역시 대단한걸, 카멜! 시스티나 성당 천장화는 〈천지창조〉, 〈인간의 타락〉, 〈노아 이야기〉를 주제로 각각 3장면씩 총 9장면의 창세기 속 이야기를 표현하고 있단다.

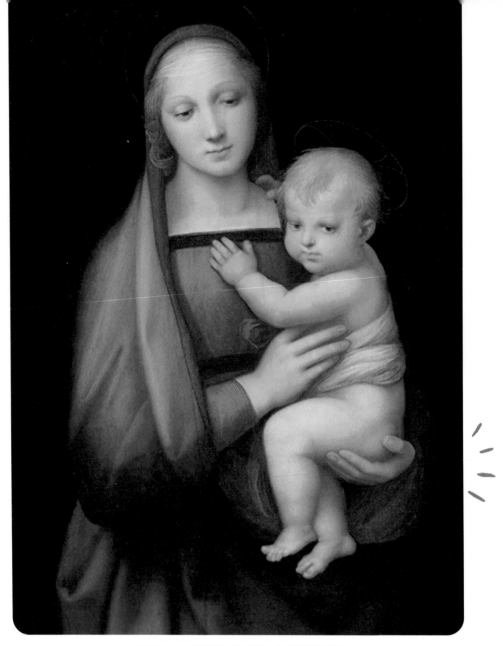

라파엘로 <대공의 성모> 1505년경, 팔리티나 미술관

미켈란젤로는 고된 천장 벽화 작업으로 허리와 목, 그리고 눈까지 큰 무리가 생겨 오랜 기간 후유증에 시달려야 했어요. 하지만 그 무엇도 그의 놀라운 능력과 예술에 대한 열정을 막지는 못했어요. 그는 라파엘로와 같은 동시대 미술가들에게도 많은 영향을 주었습니다.

 아빠, 성모자상이죠? 근데 어디선가 정말 많이 본 그림 같아요.

 워낙 유명하고, 현재까지도 많은 사람에게 사랑받는 라파엘로 산치오 (1483~1520)의 작품이란다.

 라파엘로의 작품은 참 부드럽고 따뜻해요. 그 이유가 뭘까요?

 음, 첫째는 그의 타고난 부드러운 품성이고, 둘째는 마음속의 좋은 스승 덕분이란다.

 좋은 성격은 이해되는데, 마음속의 좋은 스승요?

 라파엘로는 당시 피렌체에서 존경과 흠모의 대상이었던 레오나르도와 같은 시기에 활동했던 미켈란젤로의 초기 작품을 보면서 많은 영감을 받았어. 그는 타인의 장점을 자신의 것으로 만드는 능력이 탁월했단다. 단순한 모방을 넘어서 자신만의 깊이를 더해 그 누구도 흉내 낼 수 없는 경지의 작품을 남겼지.

 레오나르도의 〈모나리자〉 영향을 받은 것 같아요.

 그래 맞아, 모방은 모든 학습의 첫출발이란다.

 아기 예수님을 안고 있는 성모의 표정이 너무나도 평온해 보여요.

아빠는 왼손으로 엉덩이를 살짝 받치고 오른손으로 감싸 안고 있는 성모의 모습에서 보통 어머니의 모성애를 느꼈단다. 중세 시대 엄격한 표정의 성모보다는 라파엘로의 〈대공의 성모〉에서 친근함과 더 깊은 모성애가 느껴지지 않니? 카멜이 아기였을 때 엄마도 성모의 모습처럼 카멜을 안아 주었지.

 살짝 감동이에요.

153

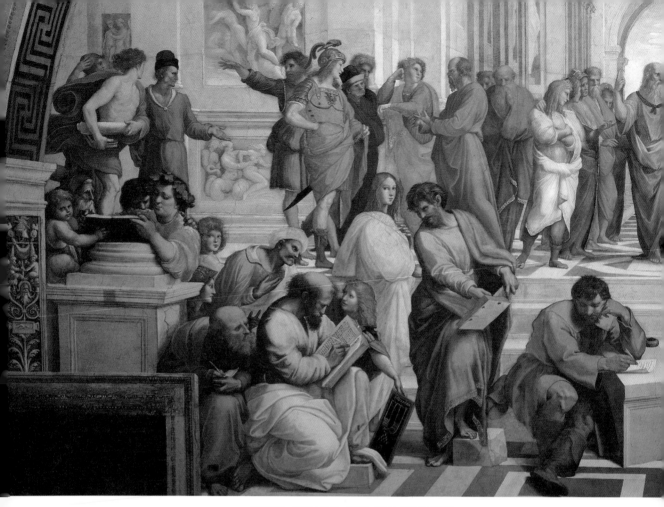

라파엘로 <아테나 학당> 1510~11년, 바티칸 박물관

교황이 중요한 업무를 보던 '서명의 방'을 장식하기 위해 라파엘로가 그렸던 네 개의 벽화 중 하나입니다. 로마 시대 건축의 내부 공간에 고대 그리스·로마의 철학자, 과학자, 수학자들이 등장하고 있어요.

 우왜! 이 많은 사람은 다 누구죠? 고대 그리스 시대 사람들인가요?

 고대 그리스·로마의 철학자, 과학자, 수학자들이지.

 모두들 무언가에 집중하고 있어요. 중앙에 두 사람이 왠지 주인공 같아요.

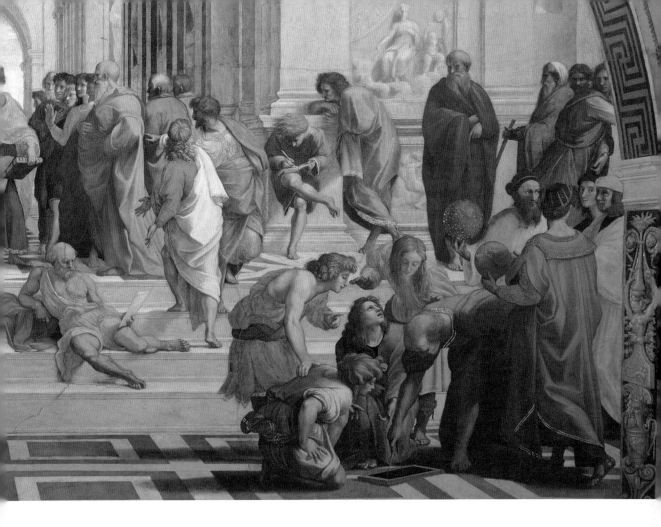

 아빠가 카멜에게 소개해 줄까? 우선 가운데 두 사람 중에 손가락으로 위를 가리키고 있는 사람이 참된 진리는 관념 세계 '이데아'에 있다고 말하고 있는 플라톤이고, 그 옆은 플라톤의 제자인 아리스토텔레스란다. 그는 지금 손바닥으로 대지를 가리키며 참된 진리는 현실 세계에 있다고 말하고 있구나.

 아빠, 철학은 역시 어려운 것 같아요.

플라톤 아리스토텔레스

라파엘로 <아테나 학당>의 일부분

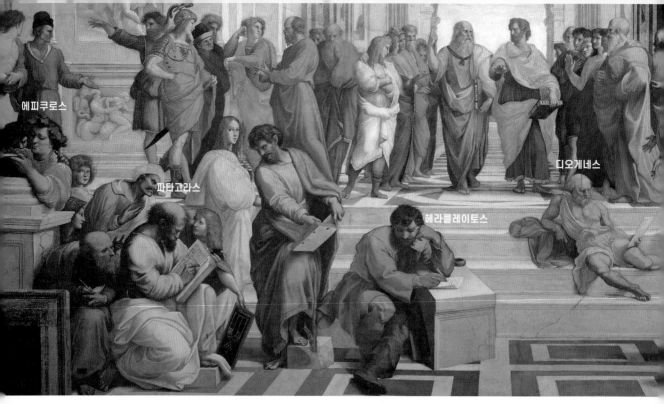

에피쿠로스

파타고라스

헤라클레이토스

디오게네스

라파엘로 <아테나 학당>의 일부분

카멜과 함께 고대 그리스의 유명한 철학자, 과학자, 수학자를 찾아보면 어떨까요?

세상 만물의 근원을 불이라고 주장한 철학자 헤라클레이토스는 맨 앞에 턱을 괴고 앉아 있어요. 계단에 비스듬히 몸을 기대고 앉아 있는 사람은 무욕의 철학자 디오게네스입니다. 화면 좌측에는 푸른색 옷에 월계관을 쓰고 있는 쾌락주의 철학자 에피쿠로스가 보입니다. 앞쪽으로는 수학자 피타고라스가 사람들에 둘러싸인 채로 책에 몰두하고 있습니다.

반대편에는 허리를 굽혀 컴퍼스를 돌리고 있는 기하학자 유클리드가 있습니다. 그 뒤에는 등을 돌린 채 지구의를 들고 천문학자 프톨레마이오스가 서 있습니다. 그리고 하얀색 옷을 입고 천구의를 든 예언가 조로아스터가 보입니다.

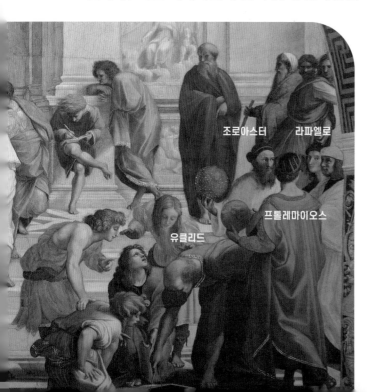

조로아스터

라파엘로

프톨레마이오스

유클리드

바로 뒤에서 정면을 응시하고 있는 검은 모자의 청년은 바로 라파엘로 본인입니다.

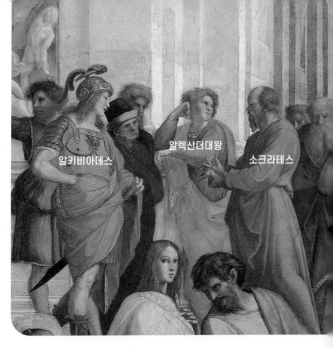

좌측 뒤편에는 무언가를 열심히 설명하고 있는 머리카락이 반쯤 없는 소크라테스가 있습니다. 그리고 그의 옆에 있는 젊은 청년은 알렉산더 대왕입니다. 투구에 군복 차림을 하고 소크라테스를 보고 있는 인물은 아테네의 군인 겸 정치가인 알키비아데스입니다.

라파엘로 <아테나 학당>의 일부분

라파엘로는 〈아테나 학당〉 속의 고대 철학자 모습을 동시대의 실제 인물 모습으로 표현하고 있습니다. 예를 들면 플라톤은 그가 흠모했던 레오나르도의 얼굴이고, 외롭게 홀로 있는 헤라클레이토스는 미켈란젤로의 얼굴입니다. 유클리드 역시 화가 브라만테의 얼굴을 하고 있습니다.

 아빠, 정말 대단해요.

 아직 소개할 역사적인 인물들이 많이 남았는데 어쩌지? 나중에 카멜이 한번 천천히 찾아보면 어떨까?

 네, 그런데 어떻게 라파엘로는 이 많은 사람을 알고 있었을까요?

 그만큼 화가로서 라파엘로는 고전 인문학에 대한 해박한 지식을 갖고 있었어. 르네상스 시대의 예술가들은 단순히 그림만 잘 그리는 화가가 아니란다. 그들은 화가이면서 조각가였고 건축가였지.

좋은 작품을 탄생시키려면 특별한 재능이 필요하지만, 학문적 깊이도 매우 중요하거든. 그리고 부단한 노력과 열정이 있어야겠지?

수많은 고대 그리스·로마의 학자랑 같이 있는 이 방의 주인은 정말 똑똑해질 것 같아요.

라파엘로는 레오나르도와 미켈란젤로의 장점을 통합하여 자신의 것으로 만들었어요. 그는 〈아테나 학당〉을 통해 이탈리아 전성기 르네상스를 완성하고 있습니다. 한 공간에 수많은 사람이 등장하지만, 완벽한 원근법의 구현과 균형을 통해 전혀 산만해 보이지 않습니다. 그리고 등장인물들의 표정과 자세에서 그들의 학문적 깊이와 특징을 발견할 수 있습니다.

 카멜, 우리 베네치아로 떠나 볼까? 혹시 '베니스의 상인'이라고 들어 봤니?

 베니스에서 장사하는 사람요?

 셰익스피어의 유명한 소설 제목인데 그 소설의 무대가 되는 장소가 베네치아란다. 나중에 꼭 아빠와 함께 읽어 보자꾸나.

해상 무역으로 번성한 '물의 도시' 베네치아(베니스)에서도 전성기 르네상스를 대표하는 위대한 화가가 등장합니다. 티치아노 베첼리오(1490~1576)는 이전까지의 목판을 버리고 배의 돛으로 사용되던 천으로 캔버스를 만들고 그 위에 유화를 그린 최초의 화가입니다. 그는 유화의 새로운 실험을 통해 이전의 미술이 보여 주지 못한 표현의 한계에 도전하고 있습니다.

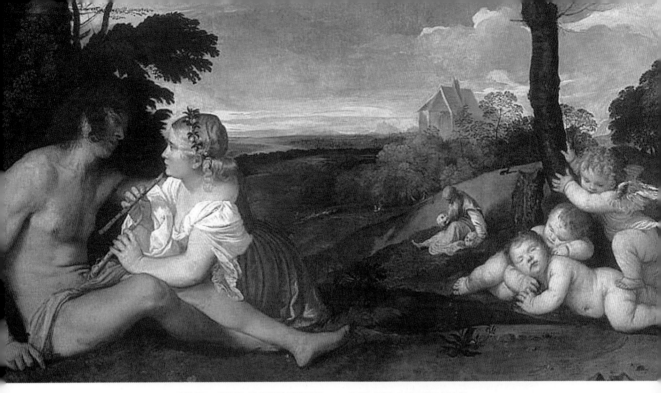

티치아노 <인생의 세 시기의 알레고리> 1512년경, 국립 스코틀랜드 미술관

천진난만한 유아기 시절, 청춘 남녀가 피리를 불며 사랑을 속삭이는 젊음의 시절이 지나고 저 멀리 해골을 들고 죽음을 준비하고 있는 노년의 시절이 보입니다. 인생의 흐름과 죽음에 대한 깊은 생각이 작품의 주제입니다.

 아빠, '알레고리'가 뭐예요?

 알레고리는 본래의 속뜻을 직설적으로 표현하지 않고 다른 사물이나 대상에 빗대어 설명하는 것을 뜻하지.

 직접 표현하면 될 것을 왜 어렵게 표현하죠?

 직접적인 설명보다 은유적인 표현이 더 깊은 메시지를 전해 주기 때문이야.

'알레고리(우의)'는 '무언가 다른 것을 말하기'란 뜻의 그리스어 '알레고리아'에서 나온 말입니다. 알레고리는 고대 그리스의 시인과 철학자들이 사용하던 수사법이었어요. 직접적인 표현보다는 암시적이고 은유적인 표현에서 삶의 교훈과 의미가 더 깊이 전해집니다. 르네상스 시기의 화가들은 고대의 시인처럼 삶과 죽음의 알레고리를 작품 속에 담아내고 있어요.

티치아노 <자화상> 1562년, 프라도 미술관

아빠, 다른 르네상스 화가의 그림과 많이 달라 보여요. 뭐랄까 대충 그린 듯 보이지만 깊이감이 느껴지고 더 사실적인 느낌이 들어요.

티치아노는 회화의 새로운 기법을 발명해서 다양한 가능성을 열어 준 화가란다. 그는 손쉽고 빠른 속도의 붓질을 처음 사용했어. 거친 듯 보이지만 정확하게 계산된 기법이기 때문에 보다 더 감각적으로 보이고 생동감을 느끼게 해 주지.

정말 물감을 툭 하고 찍은 것 같은데 목걸이가 반짝여요. 빠르고 거칠게 붓질을 한 것 같은데 수염이 진짜처럼 보이고, 검은 옷 속에 입은 하얀색 레이스도 정말 가볍고 부드러워 보여요.

카멜, 본래 그림을 감상하는 거리가 있겠지? 아주 가까이서 보면 거친 붓질이 보이지만, 티치아노는 떨어져서 볼 때 오히려 현실감이 배가될 수 있도록 감상자의 시선 거리를 정확하게 계산해서 과학적으로 표현한 거야.

티치아노 <자화상>의 일부분

이전의 그림보다 입체감이 더 느껴져요.

그건 '임파스토(impasto)' 기법 때문이란다.

임파스토요?

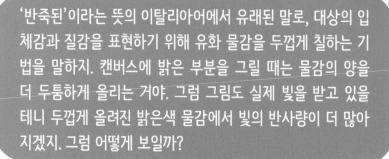

'반죽된'이라는 뜻의 이탈리아어에서 유래된 말로, 대상의 입체감과 질감을 표현하기 위해 유화 물감을 두껍게 칠하는 기법을 말하지. 캔버스에 밝은 부분을 그릴 때는 물감의 양을 더 두툼하게 올리는 거야. 그럼 그림도 실제 빛을 받고 있을 테니 두껍게 올려진 밝은색 물감에서 빛의 반사량이 더 많아지겠지. 그럼 어떻게 보일까?

더 밝게 보이면서 더 돌출되어 보여요.

바로 그거야. 반대로 깊게 들어간 부분은 어두운색 물감을 아주 얇게 칠해서 빛의 반사량을 줄이면 더 어둡게 보이고, 더 깊숙이 들어가는 효과가 생기는 거지.

아빠, 미술이 이렇게 과학적인지 진짜 몰랐어요. 정말 놀라워요!

활발한 해상 무역으로 베네치아에서는 최상 품질의 안료를 비교적 쉽게 구할 수 있었어요. 그 덕분에 티치아노의 그림에서 풍부하고 강한 색채를 느낄 수 있습니다. 그는 유화의 자유로운 색조 변화를 통해 자연스러운 피부를 표현하고, 다양한 기법으로 금속의 반짝이는 재질과 광택이 있는 천의 질감을 완벽하게 구사합니다.

말년의 티치아노는 스페인 국왕 펠리페 2세의 전속 화가로 활동하면서 후대의 위대한 스페인 궁정화가 '벨라스케스'에게 큰 영향을 줍니다. '캔버스에 유화 기법'을 개척하고 이전 화가들과는 다른 차원의 혁신적인 작품들을 제작한 그는 60년 동안 베네치아 회화를 지배하며 '회화의 군주'로 불리게 됩니다.

상징과 사실주의

북유럽 르네상스

카멜은 아빠와 함께 알프스산맥을 넘고 있어요. 카멜은 알프스산맥의 아름다운 대자연을 보고 놀라고 또 감탄했어요. 다리가 살짝 아프긴 했지만 멋진 풍경과 신선한 공기 때문인지 행복한 기분이 들어요. 이 알프스 너머의 나라에는 어떤 작품들이 기다리고 있을까요?

이탈리아에서 처음 시작한 르네상스가 점차 북유럽으로 전파되고 있습니다.

아빠, 그림이 정말 섬세하고 사실적으로 보여요. 근데 무슨 장면이죠?

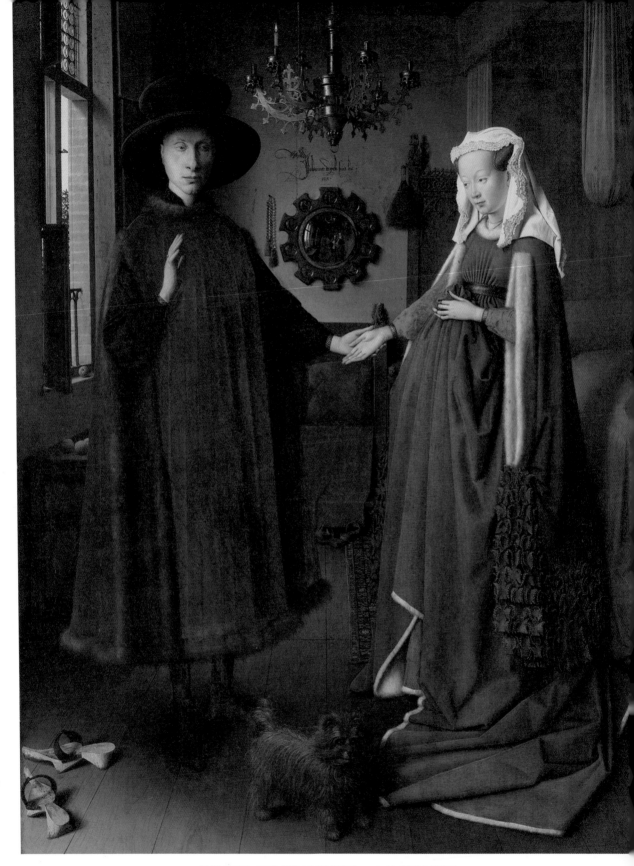

얀 반 에이크 <아르놀피니 부부의 결혼식> 1434년, 내셔널 갤러리

 음, 결혼 서약식 장면이란다. 요즘으로 생각하면 결혼식 기념사진과도 같지. 그런데 신부의 오른손을 신랑이 왼손으로 잡고 있구나. 원래는 신랑도 오른손으로 신부의 오른손을 잡아야 하는데, 아빠 추측이지만 정식 결혼이 아니거나 신부가 두 번째 부인일 수도 있겠어.

 그림 속에 아저씨는 엄청 부자처럼 보여요. 천장에 큰 샹들리에를 보세요.

 그림 속의 남자는 이탈리아 상인 아르놀피니란다. 그의 직업 때문에 아마도 네덜란드에 온 것 같구나. 카멜, 아빠가 먼저 퀴즈 하나 내볼까? 그림 속의 계절이 언제인 것 같니?

 겨울요! 실내인데도 두꺼운 모피 옷을 입고 있잖아요.

 틀렸어! 카멜, 창밖을 보렴. 열매가 달린 체리 나무가 있는 걸 보니 여름이란다.

 근데 왜 더운 여름에 두꺼운 옷을 입고 있는 거죠? 그림 속에 어떤 비밀이 숨어 있지 않을까요?

 카멜 말처럼 황동으로 만들어진 값비싼 샹들리에와 모피 소재의 옷 그리고 창틀과 테이블 위에 무심히 놓여 있는 오렌지들, 이 모두가 부유함을 상징한단다.

 오렌지가요?

 오렌지는 당시만 해도 아주 비싼 가격으로 거래되던 과일이었어. 사실 무심히 놓은 듯 보이지만 부를 과시하기 위해 아주 의도적으로 연출된 장면이지. 부를 상징하는 것들이 아직 많이 남아 있는데, 카멜이 한번 찾아볼래?

 음, 여자가 입은 드레스 장식을 보니 엄청 비싼 옷 같아요. 여자의 목에 금목걸이가 있고 양 손목에도 금팔찌가 있어요. 그리고 붉은색 침대 커튼이 달린 침대도 무척 비싸 보여요. 어, 혹시 강아지도 비싸지 않을까요?

 강아지는 다른 상징이 있어. 충성스러운 강아지처럼 서로에 대한 신뢰와 충실한 결혼 생활을 상징하지.

 아빠, 너무 많아서 못 찾겠어요.

 침대 밑을 보렴. 오리엔트풍의 카펫이 보이지?

 정말로 숨은그림찾기 같아요. 아빠, 또 다른 상징은 없나요?

 카멜, 자세히 보면 나무 샌들로 보이는 하얀색 신발이 벗겨져 있지?

 네, 뒤쪽에도 붉은색 신발이 보여요.

 신을 벗고 있는 것은 지금 이곳이 결혼 의식을 진행하는 성스러운 장소라는 것을 의미한단다.

<아르놀피니 부부의 결혼식>의 일부분

 샹들리에를 보세요. 대낮인데도 불이 켜진 초가 있어요. 그것도 딱 하나 있는데, 이것도 무슨 의미가 있겠죠?

불이 켜진 단 하나의 초는 그리스도를 상징한단다. 그리스도가 결혼식을 지켜보고 계신다면 어떨까? 벗어 놓은 신발과 함께 결혼식의 신성함과 성스러움을 상징하고 있구나.

 저기 침대 뒤쪽에 나무 조각도 궁금해요.

 나무 조각을 자세히 보니 용을 밟고 서 있는 여인 조각이구나. 이교도로 상징되는 용을 물리친 '성 마르가리타'란다. 그녀는 출산의 수호성인으로 건강한 출산을 상징하지.

 상징이 정말 많아요. 혹시 또 있어요?

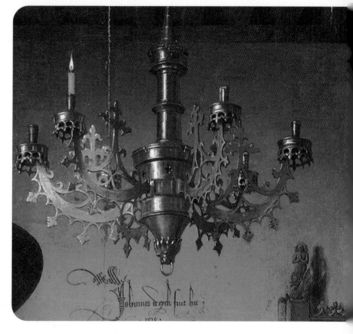

<아르놀피니 부부의 결혼식>의 일부분

창문으로 들어오는 빛이 황동으로 만들어진 샹들리에와 만나고 있어요. 샹들리에의 표면 질감이 반짝이고 있습니다. 뒤에는 용을 밟고 서 있는 성 마르가리타 조각이 보입니다.

얀 반 에이크 <아르놀피니 부부의 결혼식>의 일부분

 거울 오른쪽 벽에 걸려 있는 묵주와 왼쪽의 먼지떨이용 솔은 신부의 순결함과 신앙을 바라는 마음과 더불어 가정 살림을 잘하라는 의미로 신랑이 신부에게 주는 선물이란다.

 정말 단 한 개도 의미 없이 그려진 게 없어요. 그리고 바라는 것도 참 많은 것 같아요. 아빠, 그림 가운데에 거울 좀 보세요. 거울 속에 사람들이 보여요. 그리고 거울 위쪽 벽에 글씨가 쓰여 있어요.

> "얀 반 에이크 이곳에 있었다. 1434년"

 볼록 거울 안에 다른 시점의 공간이 보이는구나. 자세히 보면 신랑 신부 앞에 두 명의 사람이 서 있어. 그중의 한 남자가 화가인 얀 반 에이크란다. 그는 지금 화가이면서 결혼식의 증인 역할을 하는 거야.

거울에도 또 작은 그림이 그려져 있어요.

거울 장식 안에 '그리스도의 고난' 10장면이 그려져
있구나. 얼마나 정교하고 세밀한지 자세히 살펴볼까?

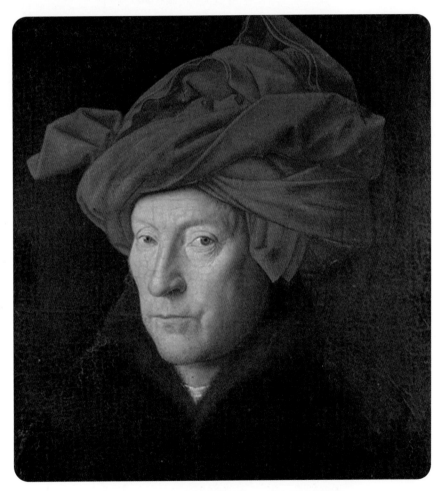

얀 반 에이크 <붉은 터번을 감은 남자> 1433년, 내셔널 갤러리

플랑드르 르네상스의 정교한 사실주의를 대표하는 화가 얀 반 에이크의 자화상입니
다. 초상화라는 장르를 개척한 그는 새로운 유화 기법과 빛의 효과를 이용해 살아 있
는 듯한 피부와 사물의 질감 표현을 완성하고 있습니다.

 그림 속 아저씨가 저를 보고 있어요. 그림이 아니라 진짜 같아요. 눈동자도 빨갛게 충혈되어 있고요. 어젯밤 잠을 못 잤나 봐요.

 카멜, 턱 아래에 짧고 하얀 수염 보이니? 피부의 질감과 잔주름 그리고 작은 수염 구멍 하나까지 눈에 보이는 것을 세밀하게 표현하고 있구나.

 어떻게 저렇게 세밀한 그림을 그릴 수 있었을까요?

 그건 바로 관찰력 때문이야. 알프스 이북의 미술가들은 이탈리아처럼 학습할 수 있는 고전 문화의 유산이 없었단다. 그래서 그들은 주변의 자연을 열심히 관찰하고 탐구했지. 그리고 당면한 현실 문제를 해결하기 위해 노력한 덕분에 놀라운 기술력을 갖게 되었어. 참, 그리고 얀 반 에이크는 처음으로 유화 기법을 기술적으로 완성한 화가란다.

물려받을 재산이 없고 좋은 배경이 없었기 때문에 오히려 더 열심히 관찰하고 기술을 발전시키려 노력한 거네요. 아빠, 유화 기법도 궁금해요!

 음, 우선 템페라 기법이 안료에 달걀 노른자를 섞어 만든 기법이라면 유화 기법은 달걀 대신에 기름을 용매제로 사용한 기법이지.

어떤 차이가 있는 거죠?

 유화는 템페라보다 물감이 천천히 말라서 물감의 색채를 손쉽게 혼합할 수 있었지. 그리고 명암과 색채의 미묘한 변화를 표현하기 수월했어. 그래서 조금 더 세밀한 표현이 가능해졌단다.

북유럽 르네상스는 고전 문화에 대한 부활보다는 현실 사회의 문제에 더 큰 관심을 가졌어요. 이탈리아처럼 고전 문화의 유산은 없었지만, 대신에 북유럽 미술가들은 자연과 일상의 사물에 대한 집요한 관찰력을 가질 수 있었어요.

작품의 표현과 제작 방식에서도 새로운 방법을 실험하며 도전합니다. 그리고 그들의 '정교한 사실주의'는 일상의 다양한 모습들을 표현하고 있습니다.

카멜, 이 작품은 아빠가 학생 시절에 큰 감명을 받았던 그림이야. 어떤 느낌이 드니?

로지에르 반 데르 웨이든 <십자가에서 내려지는 그리스도> 1435년경, 프라도 박물관

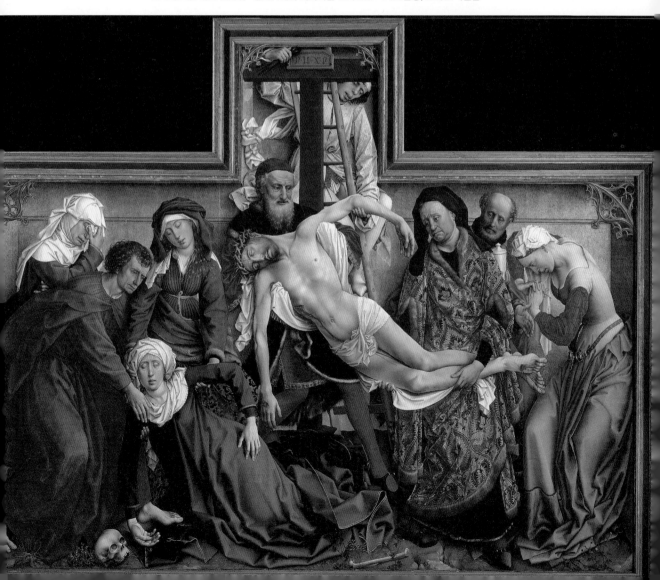

 아빠, 왠지 눈물이 날 것 같아요.

 사실 아빠도 그래. 아빠가 생각하는 이 작품의 주제는 '눈물'이란다. 예수님이 십자가에서 내려지고 있는 모습에 모든 사람이 슬픔의 눈물을 흘리고 있구나.

 파란 옷을 입은 성모 마리아가 너무 큰 슬픔 때문에 기절하신 것 같아요.

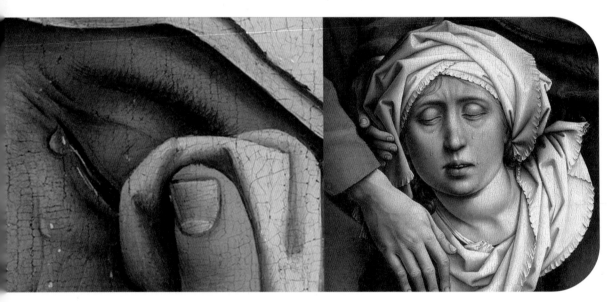

로지에르 반 데르 웨이든 <십자가에서 내려지는 그리스도>의 일부분

 새하얗게 창백해진 얼굴을 보렴. 아직도 눈물이 흐르고 있구나. 화가는 어떻게 하면 슬픔을 더 극적으로 표현할 수 있는지를 고민한 것 같아.

 조금 더 구체적으로 설명해 주세요.

 이 작품은 교회의 제단화로 제작되었어. 예배를 드리며 멀리서 이 그림을 보고 있는 사람들에게 화가는 슬픔을 전하고 싶었겠지? 가운데 예수님과 함께 예수님처럼 대각선 방향으로 쓰러지고 있는 성모 마리아가 이 그림의 주인공이란다. 성모 마리아가 예수님의 죽음과 남아 있는 사람들의 슬픔을 고조시켜 주고 있구나.

그림 속 인물들이 마치 연극 무대 위에 배우 같아요.

아마도 화가 로지에르의 의도가 담긴 것 같아. 가끔은 현실을 재연한 연극에서 더 큰 감동을 느낄 때가 있지. 연극은 연출을 통해 현실보다 더 극적인 느낌을 전할 수 있단다.

그러고 보니 배경도 연극 무대처럼 보여요.

로지에르가 연극 무대의 연출가라고 상상해 볼까? 그는 지금 연극 속에 등장할 배우들을 선택하고, 적절한 의상을 고르고, 분장을 마친 후 무대 위에 세웠지. 그리고 각자 역할에 맞는 자세와 표정으로 슬픈 감정을 표현할 수 있도록 연기를 지도하고 있어.

당시의 화가가 요즘 영화감독과 비슷해요!

1517년 독일에서 중요한 사건이 터졌어요. 교황이 면죄부를 판매하며 교회의 타락이 극에 달하자 루터는 '95조의 반박문'을 발표하고 종교 개혁을 단행합니다. 종교 개혁의 결과로 개인의 신앙과 성서를 중시하는 신교가 새롭게 등장합니다.

로마 가톨릭교회는 신교와 완전히 분리되면서 교황의 권위는 크게 떨어지게 되었어요. 종교 개혁과 인쇄술의 발달로 16세기 북유럽에서는 현실 문제에 대한 비판 의식이 널리 퍼지게 됩니다.

죽음의 공포

14세기 중반에 시작된 흑사병의 유행과 오랜 전쟁으로 유럽이 죽음의 공포에 휩싸이고 있어요. 불안함과 공포는 현실 사회에 대한 불만과 비판으로 이어지고 있습니다.

피테르 브뤼헬 <죽음의 승리> 1562~63년, 프라도 미술관

 아빠, 해골들이 엄청 몰려오고 있어요. 전쟁이 일어난 것 같아요.

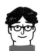 피테르 브뤼헬의 〈죽음의 승리〉라는 작품이야. 당시 유럽에서는 흑사병이 유행하고 거듭된 전쟁으로 수많은 사람이 목숨을 잃었단다. 이 그림은 죽음에 대한 두려움과 공포를 주제로 그려진 작품이지.

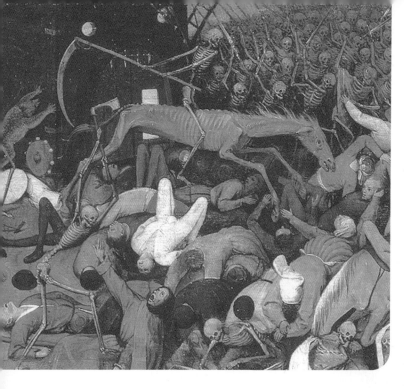

화면 중앙에 삐쩍 마른 말을 타고 있는 죽음을 상징하는 해골이 거대한 낫을 휘두르자 사람들이 죽음의 공포를 느끼고 있습니다. 몰려드는 죽음을 피하려고 몸부림치지만 피할 수가 없습니다. 전염병과 전쟁으로 인한 두려움은 죽음과 살인 등 폭력적인 모습으로 묘사되고 있어요.

모래시계를 들고 있는 죽음이 황제에게 다가와 있어요. 옆에는 다른 죽음이 금화를 훔치고 있습니다. 죽음 앞에서는 생전의 권력과 부는 무의미합니다.

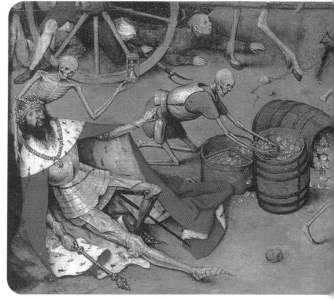

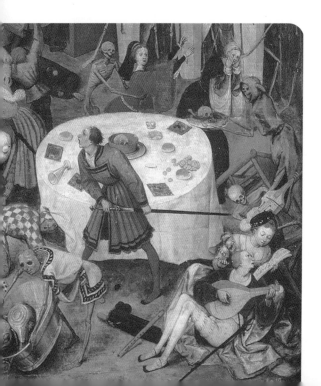

하얀 테이블 옆에서 귀부인이 다가온 죽음을 피하려고 몸부림쳐 보지만 이미 죽음은 그녀의 허리를 감싸고 있어요. 죽음의 공포가 마을 전체를 사로잡고 있는데 악기를 연주하며 사랑 노래를 부르는 철없는 한 쌍의 젊은 남녀가 보입니다.

175

 그림이 정말 끔찍해요. 마치 지옥의 풍경 같아요.

 그래 카멜, 브뢰헬도 현실을 지옥처럼 느낀 것 같아. 화가는 당시 삶과 현실을 담는 사람이란다. 이 참담한 현실을 외면하고 이상적인 신화 이야기만 그린다면 어떨까?

브뢰헬은 부조리한 현실을 풍자한 그림 외에도 일상적인 농민들의 생활을 담은 '풍속화'를 많이 그렸어요. 16세기 플랑드르의 풍속화가 브뢰헬의 또 다른 작품을 만나 볼까요? 짚단을 높게 쌓아 올린 헛간 안에 잔칫상이 차려졌어요. 많은 손님을 받아야 하는 결혼 잔치라서 가장 넓은 헛간을 선택한 것 같아요. 저 멀리 입구 쪽에 한 무리의 손님들이 들어오려고 해요. 이미 자리가 없는 듯 보이는데 어쩌죠? 그 앞에는 잔치에 흥을

피테르 브뢰헬 <시골의 결혼 잔치> 1568년경, 빈 미술사 박물관

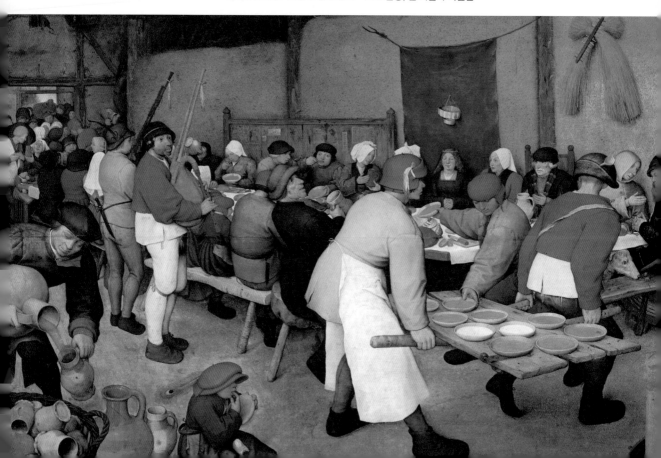

더해 줄 악사들이 보여요. 붉은색 옷을 입은 악사는 배가 많이 고픈가 봐요. 힘없는 표정으로 음식을 보고 있네요. 맨 앞에 음식상을 나르는 두 남자가 보이고 바로 뒤에 앉아서 음식을 옮기는 남자가 있어요. 남자의 오른손 방향을 보니 오늘의 주인공 신부가 보입니다. 머리에 관을 쓴 신부는 부끄러운 듯 붉어진 양 볼을 하고 눈은 아래를 내려보며 양손은 살포시 모으고 있어요. 신부 왼편으로는 신부의 어머니와 아버지가 보입니다.

 아빠, 마을에 잔치가 열렸어요.

 결혼 잔치 장면이란다. 음식을 나르고 있는 걸 보니 잔치가 막 시작된 것 같구나.

 사람들의 모습에서 활기가 느껴져요. 시끌벅적한 소리가 들리는 것 같아요.

 카멜, 신부가 어디 있을까?

 저기를 보세요. 푸른색 휘장이 걸린 곳 앞에 신부가 보여요.

 대단한걸. 그럼 신랑은 어디 있을까?

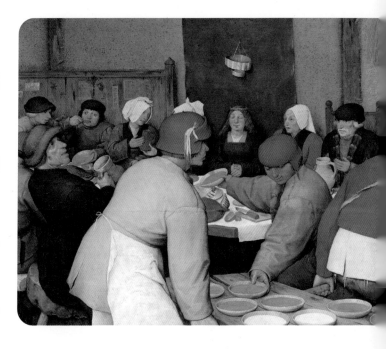

 신부 오른쪽을 보세요. 젊은 남자가 등받이 있는 나무 의자에 앉아서 정신없이 음식을 먹고 있어요. 살짝 철이 없어 보이네요. 눈을 감은 채 미소를 짓고 있는 신부의 표정도 어딘가 살짝 바보 같아 보여요.

 브뢰헬은 농촌 사람들의 꾸밈없고 순박한 모습을 통해 인간 본래의 어리석음을 풍자적으로 표현하고 싶었던 거야.

이전까지 미술의 주제는 신화나 종교적인 내용이거나 작품 주문자의 초상화가 대부분이었습니다. 하지만 북유럽 미술가들의 현실 문제와 주변에 관한 관심으로 평범하고 일상적인 소재가 미술 작품에 등장합니다. 피테르 브뢰헬은 평범한 사람들의 일상을 소재로 지금껏 단 한 번도 없었던 새로운 양식의 풍속화를 표현하고 있습니다.

자연을 관찰하다

뒤러 <모피 코트를 입고 있는 자화상> 1500년, 알테 피나코테크 미술관

알브레히트 뒤러(1471~1528)는 독일 르네상스를 대표하는 화가입니다. 그는 직접 경험한 이탈리아 르네상스의 '혁신적인 발견'과 북유럽 회화의 '사실주의'를 결합하여 발전된 회화의 새로운 모범을 제시합니다. 뒤러에 의해서 16세기 독일 르네상스의 전성기가 열리고 있습니다.

'북유럽의 레오나르도' 라 불릴 정도로 그는 자연과 식물에 관한 연구를 하며 수많은 습작을 남겼습니다. 뒤러가 남긴 습작들을 바라보고 있으면 자연을 대하는 태도를 엿볼 수 있습니다. 풀밭 위에 사소한 풀 하나도 그에게는 결코 사소하지 않습니다. 자연은 그에게 가장 좋은 스승이었으며 훌륭한 작품의 주제가 되었습니다.

"예술이란 자연을 기본으로 해서 존재하는 것이다.
따라서 자연을 찾아다니는 자만이 진정한 예술가이다."
– 알브레히트 뒤러

뒤러 <풀밭> 1503년
수채화 습작, 알베르티나 미술관

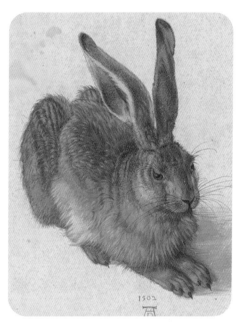

뒤러 <산토끼> 1502년
수채화 습작, 알베르티나 미술관

카멜, 구석기인들의 들소 그림 기억하니?

네, 사냥 성공을 기원하는 간절한 마음을 담아
'자연주의적 관점'으로 들소를 그렸잖아요.

뒤러 역시 간절한 마음으로 자연을 깊이 관찰하며
'자연주의적 관점'으로 대상을 표현했단다.

179

아빠, 정말 풀잎 하나하나가 세밀하게 그려져 있어요. 뒤러의 집중력이 대단한 것 같아요. 산토끼의 털 좀 보세요. 산토끼가 정말 사실적으로 보여요. 뒤러가 간절하게 자연을 관찰한 이유가 궁금해요.

뒤러는 관찰을 통해 자연을 충실하게 묘사하고, 자연 그대로의 아름다움을 표현하고 싶었단다. 카멜, 왜 관찰이 중요한지 아니?

그야, 그림을 잘 그리기 위해서죠.

그래, 하지만 그게 다가 아니란다. 더 놀라운 것이 숨어 있지. 관찰은 놀라운 집중력을 만들어 주고 그전에 보지 못한 새로운 것을 발견할 수 있게 해 준단다. 그리고 새로운 발견은 창의적인 생각으로 발전하게 되지.

뒤러 <투구에 대한 세 습작> 15세기경, 수채화 습작, 루브르 박물관

관찰이 창의적인 생각으로 발전시켜 준다고요?

인류 역사를 변화시킨 놀라운 발견이나 창의적인 생각은 모두 '관찰'에서 시작되었단다.

유럽에서는 새로운 변화의 물결이 일고 있습니다. '종교 개혁'으로 로마 가톨릭과 신교의 대립은 날로 심해지고 있으며 '신항로의 개척'으로 스페인, 영국, 프랑스, 네덜란드 등의 나라들은 국제 무역에 진출하여 엄청난 부를 축적합니다. 경제와 무역의 중심지가 과거 이탈리아에서 이제는 대서양 연안 국가로 옮겨지고 있습니다.

한스 홀바인(1497~1543)은 독일 출신이지만 놀라운 재능을 인정받아 영국 헨리 8세(재위 1509~1547년)의 궁정 화가가 됩니다. 그는 초상화의 기준을 정립한 역사상 가장 위대한 초상화가 중 한 명입니다.

홀바인 <헨리 8세> 1540년경, 로마 국립 고대 미술관

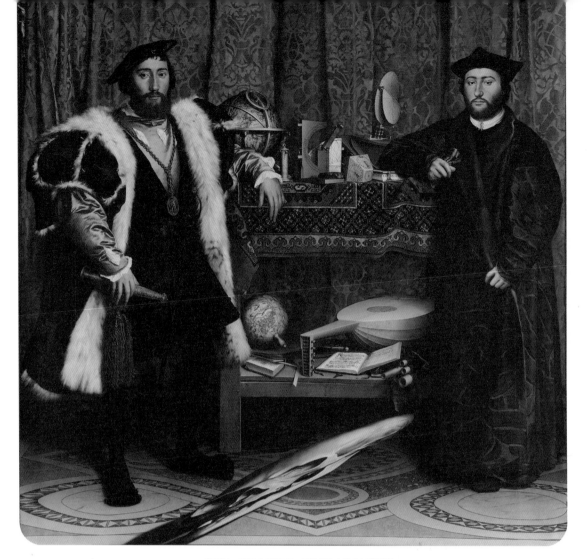

홀바인 <프랑스 대사들> 1533년, 내셔널 갤러리

 아빠, 그림 속 두 아저씨는 누구예요?

 왼편 남자는 프랑스 국왕이 영국 국왕 헨리 8세에게 파견한 외교 대사이고, 이름은 장 드 댕트빌이란다.

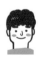 왜 영국에 온 거죠?

 프랑스의 국익을 위해 헨리 8세가 로마 가톨릭과 결별하는 것을 막기 위해서야. 참, 오른편의 인물은 외교 대사의 친구로 프랑스의 성직자란다.

 가운데 선반 위에 물건들이 가득해요. 이것들도 모두 상징과 의미가 담긴 물건이겠죠?

 선반 상단의 천구의, 다면 해시계, 천체 관측 기기 등의 도구들은 과학적인 지식과 새로운 발견에 대한 희망을 상징한단다. 하단에 조화를 상징하는 현악기 류트의 줄이 끊어진 것은 구교와 신교의 불화를 암시하고, 류트 옆의 펼쳐진 성가집은 신·구교 간의 화해를 기원하는 마음을 담고 있지.

 일이 잘 안 풀렸나 봐요. 아저씨들 표정이 안 좋아요.

 결국 헨리 8세는 자신의 이혼 문제로 로마 가톨릭과 결별했어. 그는 종교 개혁을 하고 영국 국교회를 세워 스스로 교회의 수장이 되었단다.

 이혼하기 위해 나라의 종교까지 바꾸다니 정말 왕의 힘이 대단한 것 같아요. 어! 그림 아래에 이상한 게 있어요.

 뒤틀린 해골이란다. 그리고 댕트빌 모자에 작은 해골이 하나 더 있지.

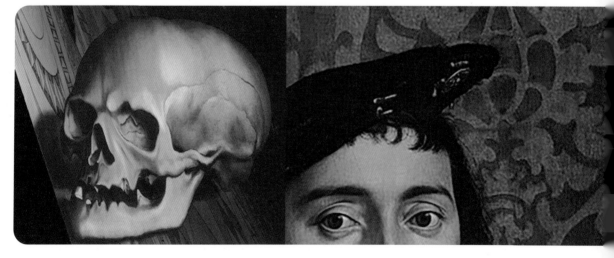

〈프랑스 대사들〉 그림의 오른쪽 측면에서 바라본 온전한 모습의 해골 모양이에요.
댕트빌이 쓴 모자에 해골 장식의 브로치가 보입니다.

 왜 하필이면 해골을 숨겨 놓은 걸까요?

 카멜, 해골은 죽음을 의미한단다. 죽음 앞에서 세상의 부와 권력은 모두 부질없고 사람은 태어나면 누구나 죽음을 피할 수 없지. 하지만 죽음의 문제를 해결할 수 있는 열쇠가 그림 속에 숨겨져 있는데, 카멜이 한번 찾아볼래?

홀바인 <프랑스 대사들>의 일부분

 아빠, 저기 그림 왼쪽 위에 '예수님의 십자가상'이 살짝 보여요. 십자가상이 혹시 열쇠인가요? 그런데 왜 자꾸 숨겨 놓을까요?

원래 귀중한 것은 잘 보이지 않는 곳에 숨겨두잖니. 장 드 댕트빌은 '예수님의 십자가'만이 죽음의 문제를 극복할 수 있는 유일한 열쇠라고 생각했단다.

'메멘토 모리(자신의 죽음을 기억하라)'가 이 작품을 의뢰한 장 드 댕트빌의 좌우명입니다. 르네상스 시대의 인간 중심적 사고는 삶과 죽음의 문제에 대해 깊은 사색을 하게 합니다. 이제 그들에게 죽음은 공포와 두려움의 대상이 아닙니다. 오히려 죽음의 기억을 통해 지난 삶을 반성하고 삶의 진실한 가치를 찾고자 노력합니다.

불안과 혼돈의 시기

마니에리즘(후기 르네상스)

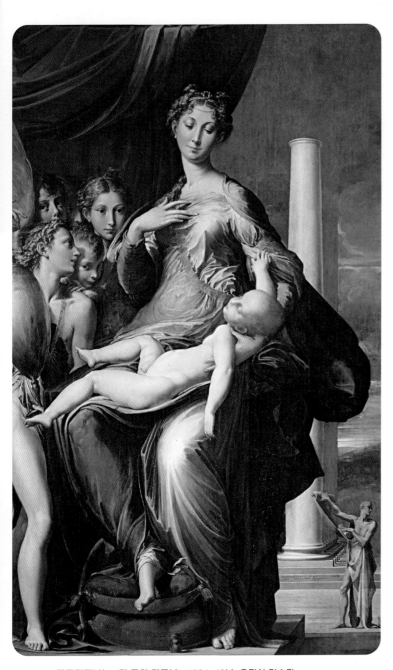

파르미자니노 <긴 목의 마돈나> 1534~40년, 우피치 미술관

라파엘로 이후 이탈리아 르네상스가 완성되자 미술가들은 전성기 르네상스 미술을 극복하고자 노력합니다. 하지만 그 과정은 생각처럼 쉽지 않았습니다. 결과적으로 75년간의 혼란스러웠던 '마니에리즘(매너리즘)' 시기를 맞이하게 됩니다.

마니에리즘 화가들은 독창적인 표현을 위해 르네상스 미술의 조화와 이성적인 표현을 버리고 부조화와 감성을 선택했어요. 인체를 보다 더 우아하게 표현하기 위해 과장된 인체 비율이 나타나고, 균형과 안정감 대신 불안정함이 느껴집니다.

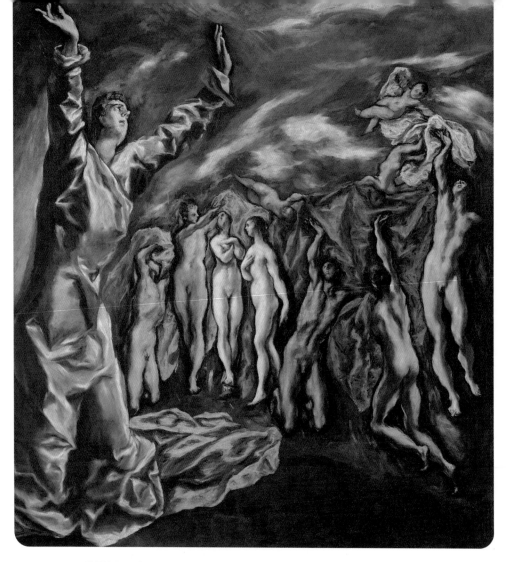

엘 그레코 <요한 묵시록의 다섯 번째 봉인의 개봉> 1608~14년경, 메트로폴리탄 미술관

〈요한 묵시록의 다섯 번째 봉인의 개봉〉의 비정상적으로 길고 비틀린 인체와 강렬한 색채 대비, 그리고 동적인 움직임에서 알 수 없는 신비로움이 느껴집니다.

 아빠, 그림이 좀 이상해요. 마치 꿈틀거리는 것 같아요.

 스페인에서 활동했던 엘 그레코(1541~1614)의 작품이지. 그는 자연을 정확한 형태로 표현하는 것을 의도적으로 거부했어. 오히려 형태를 적극적으로 왜곡시키고 비현실적인 빛과 색채를 이용해 환상적이고 신비로운 장면을 표현하고자 했지. 그리고 카멜, 엘 그레코의 그림은 '이상한' 그림이 아니라 '개성이 강한' 그림이란다.

지금까지 아빠와 여행하면서 감상한 그림 중에 가장 독특한 것 같아요.

미술에서의 독특함은 '독창성'을 의미하지. 그리고 이 '독창성'은 화가에게 가장 중요한 덕목이란다.

독창성을 조금 더 설명해 주세요.

모방적인 태도를 버리고 작가만의 개성과 고유한 능력으로 새로운 것을 만들어 내는 성질을 말하지. 쉽게 말하면 남과 다르게 보고 다르게 표현하는 거야. 엘 그레코의 작품을 독창성의 기준으로 평가한다면, 그 어떤 작품보다도 뛰어난 작품이 된단다.

엘 그레코는 〈요한 묵시록의 다섯 번째 봉인의 개봉〉에서 자연적인 형태와 색채를 대담하게 무시하고 감동적이고 극적인 환상을 창조하고 있습니다. 그의 '독창성'은 20세기 초 '표현주의' 화가들에게 큰 영감이 됩니다. 오늘날 미술에서 가장 중요하게 평가되는 작가의 '개성'과 작품의 '독창성'이 엘 그레코에 의해서 처음으로 주목되고 있습니다.

카멜은 14~16세기 유럽의 르네상스 미술 여행에서 참 많은 것을 배우고 느꼈어요. 이탈리아 르네상스에서는 레오나르도 다빈치로부터 세상에 대한 '호기심과 의문'이 얼마나 중요한지 배웠습니다.
그리고 북유럽 르네상스에서는 뒤러의 작품을 통해 자연에 대한 '관찰'이 왜 중요한지 그리고 관찰이 어떻게 창의적인 생각으로 발전할 수 있는지 알게 되었어요.

카멜과 함께 생각의 힘 더하기

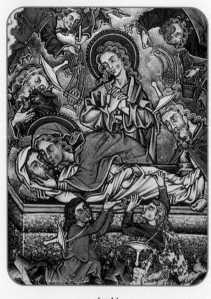
(가)

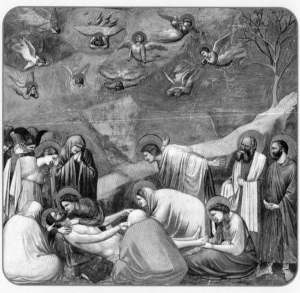
(나)

(가)와 (나)는 동일한 주제를 담고 있는 그림입니다. (가), (나) 작품을 비교 대조하여
자유롭게 설명해 보세요.

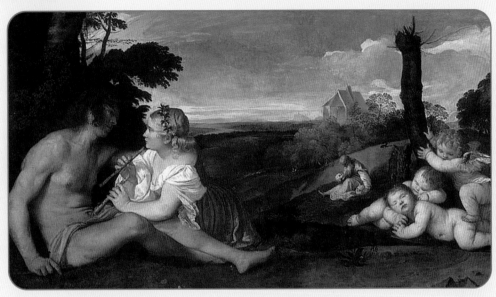

위 작품은 이탈리아 르네상스 화가 티치아노의 작품입니다. 작품 속에 담겨 있는 의미를 생각해 보고, 중세 미술과 비교하여 내용상의 차이점을 설명해 봅시다.

오늘은 카멜과 함께하는 여행의 마지막 날이에요. 이번 바로크 미술 여행도 도시 곳곳이 아름다운 미술 작품으로 가득한 이탈리아 로마에서 시작됩니다. 다음으로는 플랑드르(오늘날의 벨기에와 남부 네덜란드)와 풍차의 나라 네덜란드로 떠날 예정이에요. 그리고 마지막 여행지는 스페인을 거쳐서 섬나라 영국과 프랑스입니다.

비슷한 시기의 바로크 미술이지만 나라별로 정치, 종교와 고유한 문화 양식이 다르기 때문에 다양한 성격의 미술 작품들이 등장합니다. 그래서 카멜은 이번 여행에서 만나 볼 미술 작품들에 정말 기대가 많아요.

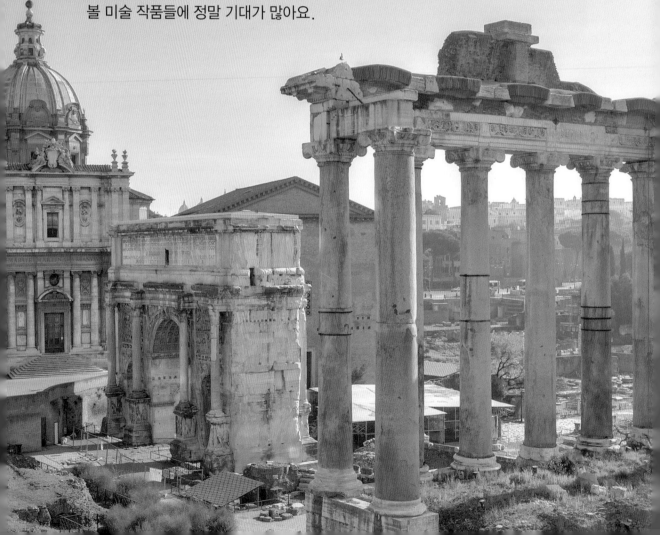

연극적인 빛

이탈리아 바로크

바로크(baroque)는 '비뚤어진 진주'라는 뜻으로 르네상스의 단정하고 우아한 고전 양식에 비하여 지나치게 과장되어 있다는 경멸의 의미로 사용되었어요. 새로운 양식은 대개 처음에는 부정되고 경멸의 대상이 됩니다. 하지만 일정 시간이 흐른 뒤 재평가되어 그 진가를 인정받습니다.

로마 교황청은 '종교 개혁'에 맞서 '반종교 개혁'의 승리를 알리기 위해 예술 작품을 적극적으로 활용합니다. 바로크 양식은 교황청의 후원으로 1600년경 이탈리아에서 시작됩니다. 제작된 미술 작품들은 사람들의 시선을 압도하고 감동을 극대화하기 위해 점점 더 웅장하고 격렬해집니다.

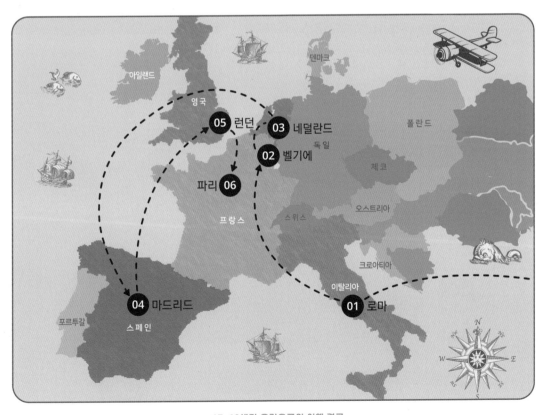

17~18세기 유럽으로의 여행 경로

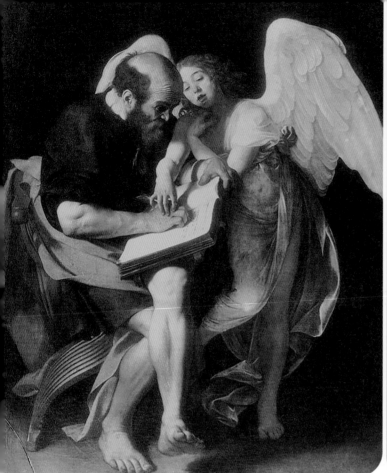

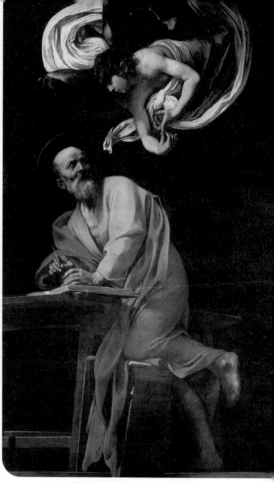

카라바조 <성 마태오와 천사>
1602년경에 그린 첫 번째 그림, 현재는 소실됨

카라바조 <성 마태오와 천사>
1602년경 다시 그린 그림, 산 루이지 데이 프란체시 성당

카멜, 위에 두 그림은 모두 카라바조가 그린 <성 마태오와 천사>라는 작품이야. 두 작품 속 인물 중에 누가 더 성 마태오처럼 보이니?

 그야 당연히 성 마태오는 복음서를 쓴 성인이니깐, 학자처럼 보이는 오른쪽 인물 아닐까요?

당시 마태오의 직업을 생각해 보렴.

당시 마태오는 늙고 볼품없는 모습의 세금 징수원 세리였습니다. 누가 더 마태오처럼 보이나요? 카라바조(1573~1610)는 마태오의 모습을 보다 사실에 가까운 모습으로 재현하고자 거리의 부랑자들을 작품의 모델로 삼았어요. 하지만 그의 첫 번째 〈성 마태오와 천사〉는 주문자에게 처음 공개되었을 때 그림 속 성 마태오의 모습이 불경스럽다는 이유로 거절당합니다. 결국, 〈성 마태오와 천사〉는 주문자의 요청대로 정해진 인습에 따라 다시 그려지게 됩니다.

두 그림은 모두 성 마태오가 천사에게 영감을 받아 복음서(마태복음)를 집필하고 있는 장면을 그린 카라바조의 작품입니다. 후대의 사람 중에 그 누구도 실제 마태오를 본 사람은 없습니다. 오직 화가의 생각과 상상력으로 우리 눈앞에 나타나게 됩니다.

카라바조 <성 도마의 의심> 1602~3년경, 상수시 궁전

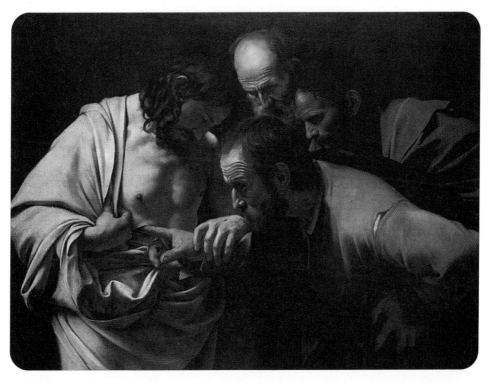

"네 손가락을 여기 대 보고 내 손을 보아라.
네 손을 뻗어 내 옆구리에 넣어 보아라. 그리고 의심을 버리고 믿어라."
- 예수님(요한복음 20장 27절)

 윽, 가운데 남자가 손가락을 살 속에 넣고 있어요!

 카라바조의 〈성 도마의 의심〉이라는 작품이란다. 예수님의 오른쪽 옆구리에 있는 창에 찔린 자국을 확인하고 있는 의심 많은 도마를 표현하고 있지.

 음, 이전의 종교화와 많이 달라 보여요.

당시 사람들에게도 정말 충격적인 그림이었지. 카라바조는 과거의 관습적인 표현을 거부하고 성경 속 이야기를 조금 더 사실적으로 표현하고 싶었단다. 카멜, 도마의 낡고 찢어진 옷이 보이니?

카라바조는 예수님의 제자들을 성스러운 모습이 아니라 실제로 당시의 가난하고 평범한 노동자의 모습으로 표현했어요. 그는 이전의 종교화를 재해석하여 마치 일상에서 일어난 사건 같은 현실감을 표현하고 있습니다. 그리고 평면의 화면 안에 극적인 감동을 담을 수 있는 자신만의 방법을 찾아냅니다. 카멜과 함께 이탈리아 바로크 미술의 거장, 카라바조의 회화 속 비밀을 찾아볼까요?

옆의 그림은 아시리아 적장 홀로페르네스가 만취해 잠든 사이 그의 목을 베어 이스라엘을 구한 여인 유디트의 이야기를 담은 작품입니다.

깜깜하고 어두운 화면 오른쪽에 겁에 질린 한 여인이 보입니다. 그녀는 술에 만취해서 잠을 자던 적장의 목을 베고 있어요. 겁에 질린 여인의 표정과 힘이 가득 들어간 양팔이 극적인 대조를 이루고 있습니다. 고통스럽게 죽어 가고 있는 적장의 목에서 뿜어져 나온 붉은 피는 하얀 침대보를 적시고 불필요한 사물들과 공간은 어둠 속으로 사라지고 있습니다.

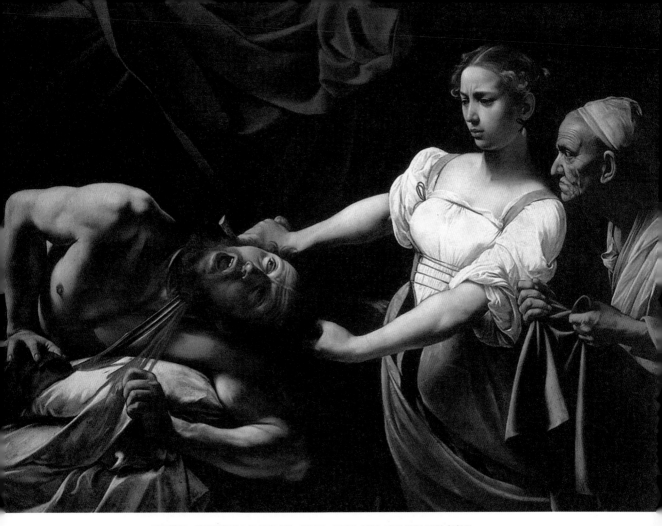

카라바조 <홀로페르네스의 목을 치는 유디트> 1598~99년, 로마 국립 고전 회화관

아빠, 뭔가 그림이 강렬해 보여요. 비밀이 뭐죠?

연극적인 빛을 이용한 강조와 생략이 카라바조 그림의
비밀이란다. 어두운 공간 안에서 중심이 되는 부분에만
강한 빛을 주고, 나머지 부분은 약하거나 과감하게 생략
해서 강렬하고 극적인 느낌이 전달된 거야.

 강렬하고 연극적인 빛의 효과 때문에 그림 속 주인공이 누군지 쉽게 알 것 같아요.

 카라바조는 자신의 그림을 감상하는 사람들에게 더욱 감동을 주기 위해서 연극적인 빛을 처음으로 활용했단다. 그리고 나중에 많은 동료 화가에게 큰 영향을 미쳤지.

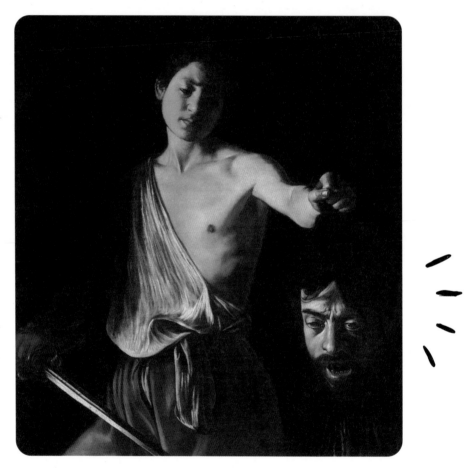

카라바조 <골리앗의 머리를 든 다윗> 1609~10년, 보르게세 미술관

 아빠, 무서워요. 젊은 남자가 거인의 잘린 머리를 들고 있어요.

 다윗이 골리앗과의 싸움에서 승리한 후, 골리앗의 머리를 들고 있는 장면이지. 그런데 카라바조는 골리앗의 모습을 자신의 모습으로 그렸단다.

 왜죠? 왜 하필 머리가 잘린 골리앗에 자기 얼굴을 그려 넣었을까요? 그리고 젊은 다윗의 모습이 승리자의 모습 같지 않고 어딘가 모르게 슬퍼 보여요.

그건 아빠도 정확하게 알 수는 없어. 화가 자신의 당시 힘든 상황과 심경을 담지 않았을까? 르네상스 양식까지는 정확한 형태와 화면 구성을 통해 이야기를 전달하는 것이 주된 목표였지만, 바로크 양식에서는 화가의 주관적인 경험과 생각들이 적극적으로 반영된단다.

'그리스 신화'에 나오는 메두사를 방패에 그린 그림입니다. 메두사의 눈을 보면 사람들은 돌로 변해 버립니다. 페르세우스는 거울이 달린 방패를 이용해 메두사를 무찌릅니다. 메두사가 방패에 비친 자신의 모습을 본 후 페르세우스에게 목이 베인 모습입니다. 카라바조는 자신의 모습을 목이 잘린 메두사로 표현했어요.

카라바조 <메두사의 머리>
1598년경, 우피치 미술관

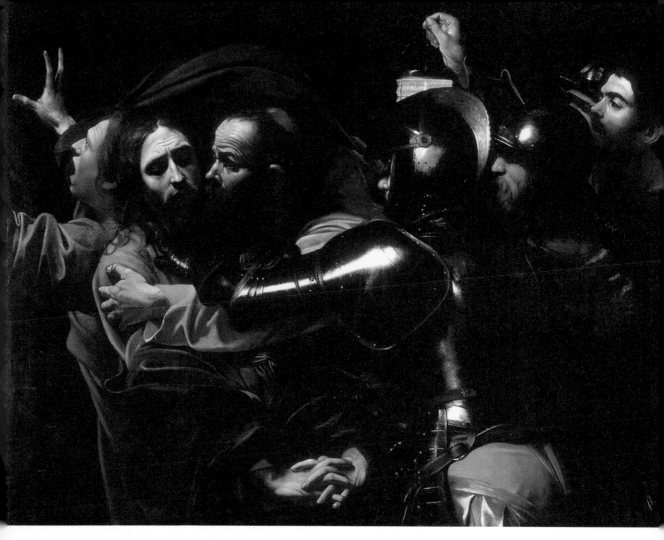

카라바조 <그리스도의 체포> 1603년, 아일랜드 국립 미술관

예수가 유다의 배신으로 체포되고 있는 장면입니다. 예수와 유다는 서로 얼굴을 가까이하고 있지만, 시선에서 미묘하고 복잡한 감정이 드러나고 있습니다. 갑옷을 입은 병사 뒤쪽으로 등불을 비추고 이 생생한 장면을 구경하고 있는 듯한 인물이 보입니다. 바로 카라바조 자신의 모습입니다.

카라바조는 사실적인 인물 묘사와 연극적인 빛 효과를 통해 이탈리아 르네상스의 '고전주의'와 인위적인 '매너리즘 양식'과는 전혀 다른 새로운 '자연주의적 바로크 양식'을 발전시켰어요. 그는 빛과 어둠의 극적인 대비를 이용해 화면의 깊이감과 인물의 특성을 강조하고 있습니다.

한 개인으로서 카라바조의 자의식이 작품 곳곳에 드러나고 있어요. 그의 작품처럼 파란만장한 삶을 살았던 카라바조는 38세의 나이로 짧은 생을 마감하게 됩니다.

다윗이 골리앗에 맞서 막 돌팔매질을 하기 위해 몸을 비틀고 있는 순간의 모습입니다. 입을 꾹 다문 표정에서 긴장감이 느껴져요. 조각에서도 바로크 미술의 특징이 너무도 잘 나타나고 있습니다. 다윗의 살아 움직이는 몸짓에서 역동적인 에너지가 느껴집니다.

 다윗이 던지는 돌에 꼭 맞을 것 같아요. 살짝 긴장돼요.

 잔 로렌초 베르니니(1598~1680)의 〈다윗〉은 단순히 인간의 모습을 한 조각상이 아니란다. 조각상 안에 인간의 감정이 들어 있는 것 같지 않니? 그래서 〈다윗〉을 감상하고 있는 카멜의 마음을 움직여 작품 속으로 끌어들이고 있는 거야.

 인간의 감정을 지닌 조각상이라니 너무 신기하고 놀라워요. 그럼, 다윗 조각상에 인간의 심장이 들어 있는 거네요.

 우리 카멜의 생각이 너무 재미있구나.

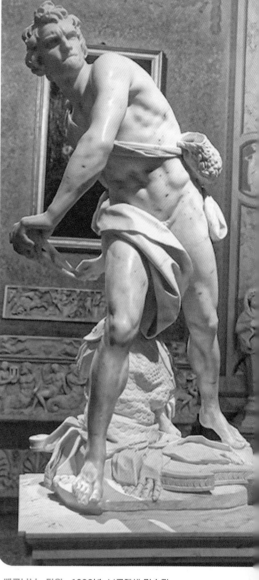

베르니니 〈다윗〉 1623년, 보르게세 미술관

미켈란젤로의 〈다윗〉과 많이 다른 것 같아요.

 미켈란젤로는 다윗의 이상적인 아름다움을 보여 주는 것이 목적이었어. 반면에 베르니니는 다윗의 생동하는 듯한 역동성과 감정 표현을 통해 극적인 감동을 전달하고 싶었단다.

 아빠, 그리스 고전기랑 전성기 르네상스 미술이 닮았듯이 그리스 헬레니즘기와 바로크 미술이 닮았어요.

 그래 맞아! 헬레니즘 미술이 그리스 고전기 미술을 극복하기 위해 인간의 감정을 표현했듯이 바로크 미술 역시 전성기 르네상스 미술을 극복하기 위해 감성적인 면을 선택하게 된 거야. 그래서 보다 더 격렬해지고 역동적인 표현이 나타나게 되었지.

미술은 언제나 새로운 진보를 희망합니다. 미술가들은 당대 최고의 미술을 배우기 위해 열심히 모방했지만, 결코 익숙함에 안주하지 않았어요. 완벽한 조화와 균형의 르네상스 미술 완성 이후, 그들은 새로움과 진보를 추구하며 감성적이고 격렬한 바로크 양식을 탄생시킵니다.

스펙터클한 드라마

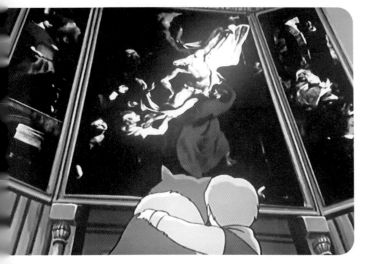

플랑드르 바로크

17세기 이탈리아로 미술 유학을 떠났던 유럽 국가의 미술가들은 고대의 유적지를 돌아보며 전성기 르네상스 미술을 공부했습니다. 그리고 그들이 로마에서 보고 배운 것들은 자국의 정치, 종교, 문화적 환경과 융합되어 각기 다른 성격의 바로크 미술이 나타납니다. 그럼 먼저 플랑드르로 여행을 떠나 볼까요? 카멜이 아빠와 함께 도착한 이곳은 플랑드르(플란다스) 지방에 위치한 벨기에의 도시 '안트베르펜' 입니다.

 아빠, '플란다스의 개' 맞죠? 네로와 파트라슈가 보여요.

 카멜이 어떻게 '플란다스의 개'를 알고 있지? 아빠가 어린 시절 TV에서 보았던 만화 영화인데. 사실 아빠는 이 만화를 보고 너무 감동해서 눈물까지 흘렸단다. 아빠가 화가의 꿈을 꾸고 미술을 배우게 된 것도 바로 네로 때문이었지.

 정말요? 근데 네로는 무슨 그림을 보고 있는 거예요?

 음, 안트베르펜 대성당에 걸려 있던 페테르 파울 루벤스(1577~1640)의 〈십자가에서 내림〉이라는 작품이야.

루벤스 〈십자가에서 내림〉 1612년, 안트베르펜 성모 마리아 대성당

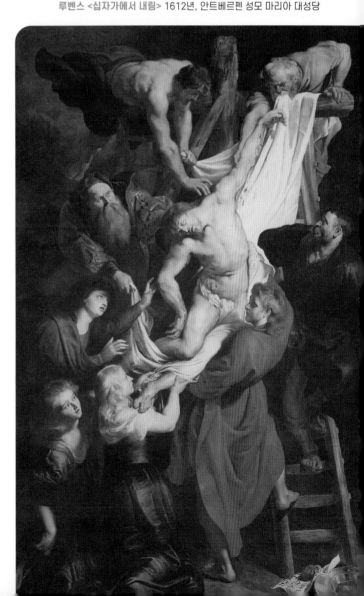

검은 먹구름으로 가득한 하늘, 십자가에서 내려지는 예수님을 사람들이 하얀 천으로 감싸고 있어요. 힘없이 축 처진 예수님에게 강한 빛이 비치고 있습니다.

 아빠, 〈십자가에서 내림〉을 보면 마치 인물들이 살아서 움직이는 듯한 느낌이 들어요.

 루벤스는 생전에 부와 명성을 누리며 모든 것을 다 가졌던 역사상 몇 안 되는 화가란다. 그는 6개 국어를 구사할 정도로 해박한 지식과 교양을 겸비했지. 그리고 타고난 미술적 재능과 끊임없는 노력으로 바로크 미술을 대표하는 화가가 되었어.

 분명 루벤스만의 비밀이 있을 것 같아요.

 그럼, 우리 루벤스 그림의 비밀을 하나씩 찾아볼까?

네, 먼저 살아 움직이는 느낌의 비밀부터 말해 주세요.

 첫 번째 비밀은 '사선 구도'란다. 이전의 '삼각형 구도'는 안정감을 주지만 정적인 느낌이 들지. 그래서 루벤스는 역동성을 강조하기 위해 사선 구도를 사용했어. 다음으로는 섬세한 근육과 피부의 표현이란다. 그는 해부학적 지식을 바탕으로 고전 조각을 연구해 살아서 움직이는 듯한 근육과 피부를 표현했어.

 루벤스 그림의 또 다른 비밀은 뭐예요?

 강렬한 빛과 그림자를 이용한 '명암 대비'와 선명한 색채를 이용한 '색채 대비'란다. 밝게 빛나는 예수님의 몸은 주변의 어둠과 대비를 이루어 강조되고 있지. 그리고 예수님 몸을 감싸는 하얀색 천이 사도 요한의 붉은색 옷과 강한 색채 대비를 만들어 극적인 효과와 생동감을 더해 주고 있구나.
아직 비밀이 하나 더 남아 있는데, 카멜이 찾아볼래?

 다양한 표정과 몸짓을 하고 있는 인물들이 마치 연극배우처럼 보여요.

 역시 카멜! 그동안 아빠랑 여행하며 공부한 보람이 있구나. 감정을 담고 있는 인물들의 연극적인 구성이 마지막 비밀이었어.

 근데 생각해 보니, 루벤스의 비밀들은 이전에 미술가들이 모두 발견한 것들이에요.

 바로 그거야, 카멜. 루벤스가 전 유럽의 바로크 미술을 대표하는 위대한 화가가 될 수 있었던 이유는 이전 화가들이 발견한 것들을 학습하고, 다시 새롭게 통합시킨 능력 덕분이란다. 창조는 아무것도 없는 무에서 생겨나지 않아. 이전 시대의 지식과 경험이 없으면 새로운 창조는 불가능하단다. 카멜이 아빠와 함께 미술 여행을 떠나온 이유도 지식과 경험을 얻기 위해서지.

루벤스 <십자가를 세움> 1610년, 안트베르펜 성모 마리아 대성당

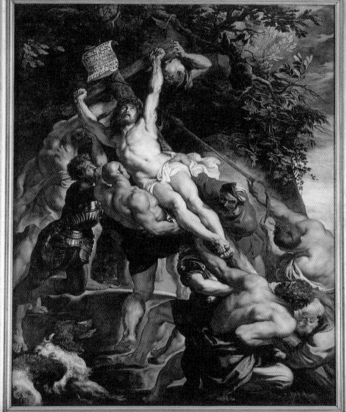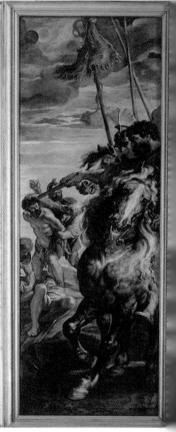

십자가에 매달린 예수를 세우고 있는 장면입니다. 루벤스가 이탈리아 여행을 마치고 돌아와 처음으로 의뢰를 받아 제작한 높이만 462cm에 달하는 거대한 크기의 제단화입니다. 작품 속 신체에서 그가 이탈리아에서 연구했던 고대 조각과 미켈란젤로의 시스티나 예배당 천장화의 영향이 보입니다.

루벤스는 8년 동안의 이탈리아 유학을 통해 고대 미술과 르네상스 거장들의 작품을 연구했어요. 그는 베네치아의 티치아노에게서는 선명하고 풍부한 색채를, 카라바조에게서는 '명암 대비'를 이용한 강렬한 빛의 효과를 배워 자신만의 스펙터클(spectacle)한, 화려하고 웅장한 장면의 바로크 미술을 완성하고 있습니다.

청출어람 초상화가 '반 다이크'

뛰어난 교양과 학식을 갖춘 루벤스는 외교관 역할까지 하며 이미 국제적인 명성을 얻은 화가가 되었습니다. 전 유럽에서 끊임없이 밀려드는 그림 주문량 때문에 그는 수많은 조수를 두고 작업을 합니다. 루벤스의 화실은 말 그대로 '그림 공장'이었어요. 그가 스케치로 작품 구상을 해 놓으면 장르에 따라 분업화된 전문 조수들이 채색하고 루벤스가 마무리하는 식입니다.

그중에서도 가장 뛰어난 젊은 조수가 있습니다. 그의 이름은 안토니 반 다이크(1599~1641)입니다. 반 다이크는 16세에 독립된 작업장을 가질 정도로 신동으로 불리던 화가였어요. 19세 때부터는 루벤스의 일을 도우며 함께했지만, 루벤스의 명성에 자신이 가려지자 조수 일을 그만두게 됩니다. 초상화만큼은 루벤스를 뛰어넘는 실력을 갖추고 있었기 때문에, 1632년 영국 런던으로 이주하여 찰스 1세(재위 1625~1649년)의 궁정 화가가 됩니다.

카멜, 두 화가의 자화상이란다. 둘의 나이 차이는 스물두 살이지. 그림에서 차이점이 보이니?

루벤스는 모든 사람이 인정하는 최고의 화가란 사실을 본인도 알고 있다는 표정이에요. 루벤스는 왕 같은 근엄한 표정인데, 반 다이크는 강해 보이려고 눈에 잔뜩 힘을 주고 있어요. '내가 최고의 화가다!'라고 스스로 말하고 있는 것 같아요.

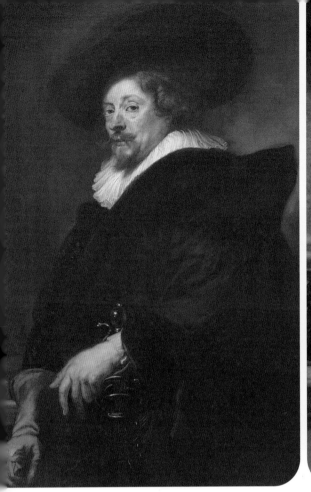

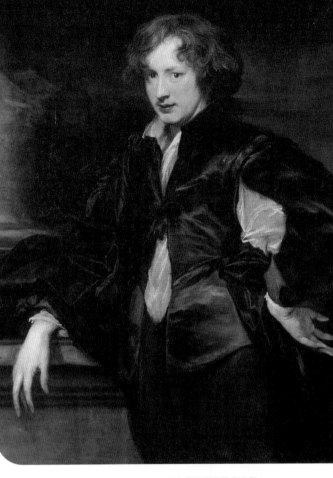

루벤스 <자화상> 1639년경, 빈 미술사 박물관

반 다이크 <자화상> 1622~23년, 에르미타주 미술관

 카멜의 눈이 이제 아빠보다 더 예리한걸. 이미 노년에 접어든 루벤스의 모습이지만 당당함이 살아 있구나. 반 다이크는 워낙 어려서부터 신동 소리를 들을 정도로 재능이 뛰어난 화가야. 그는 자화상 속 모습처럼 잘생긴 외모에 그림 실력에 대한 자신감도 넘쳤단다. 두 화가의 손을 보렴. 얼굴 다음으로 시선이 가도록 구성하고 있지?

그야, 화가에겐 손이 가장 중요해서죠.

반 다이크는 옆으로 선 자세에서 상체를 살짝 돌려 정면을 강하게 응시하고 있습니다. 그리고 오른팔을 벽에 살짝 기대고 왼팔은 자신의 허리춤에 올리고 있습니다. 또 자신의 섬세한 손가락을 자랑하듯 보여 주고 있어요. 표정은 자신감이 지나쳐 살짝 거만해 보입니다.

 카멜, 사진관에서 멋진 포즈로 사진 찍어본 적 있니?

 아니요, 왜요?

 아빠는 찍어 본 적이 있어. 포즈 잡기가 너무 어려워서 사진작가가 아빠의 포즈와 시선 방향을 잡아 주었지. 처음엔 그 포즈가 불편하고 어색했는데, 나중에 사진을 보니 아빠가 멋진 모델처럼 보이는 거야.

 아빠, 반 다이크도 멋진 포즈를 취하고 있어요.

 초상화 주문자의 모습이 더 우아하고 세련되어 보이도록 포즈를 연구한 반 다이크는 루벤스보다 우아한 초상화를 그릴 수 있었단다.

반 다이크 초상화의 인기가 대단했을 것 같아요.

 그의 초상화 인기는 굉장했어. 전 유럽의 귀족과 궁정 초상화의 기준이 되었지. 반 다이크가 초상화를 그리면 누구든지 고귀하고 멋진 신사가 되고, 교양 있는 숙녀가 되었단다.

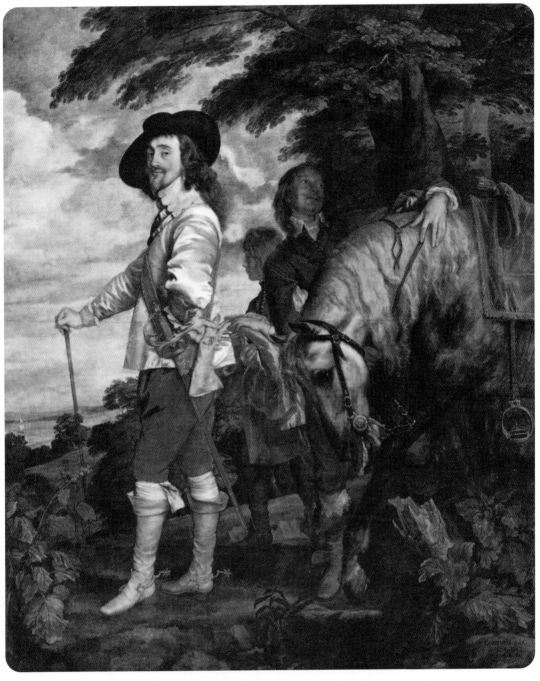

반 다이크 <사냥 중인 찰스 1세> 1635년, 루브르 박물관

사냥을 나온 찰스 1세는 우아한 자세로 정면을 바라보고 있어요. 한 명의 시종이 말을 돌보고 있고, 뒤에는 왕의 외투를 들고 있는 시종이 보입니다. 노을이 물든 하늘과 구름, 뒤편의 나무는 자연스러움과 생기를 더해 주고 있습니다.

 아빠, 재미있는 걸 발견했어요. 찰스 1세만 정면을 보고 있어요.

 시종들이 일부러 시선을 피하고 있구나. 말이 고개를 숙이고 시선을 땅에 고정하고 있는 것도 왕의 권위를 높이기 위해서야.

 그런 시선들 때문에 누가 봐도 찰스 1세가 주인공처럼 보일 것 같아요.

 찰스 1세가 화면 왼쪽으로 살짝 치우쳐 있음에도 시선들 덕분에 당당한 주인공으로 두드러져 보이는구나. 허리춤에 금장이 된 칼을 차고 지팡이를 들고 있는 모습은 왕의 권위를 상징하지. 창이 큰 검은색 모자는 왕의 얼굴을 더더욱 하얗고 빛나게 보이도록 강조하고 있단다.

 참 신기해요. 분명 권위 있는 왕의 모습인데, 어딘가 모르게 부드럽고 온화해 보여요.

 바로 그게 반 다이크의 능력이란다. 권위는 있지만, 인자하고 부드러운 카리스마를 지닌 찰스 1세를 표현한 거지. 반 다이크는 인물을 한층 더 우아하고 세련되어 보이도록 적당하게 미화하는 능력이 뛰어난 화가란다.

 부드러운 카리스마를 표현하다니 반 다이크의 재능은 정말 뛰어나네요.

장르화의 유행

네덜란드 바로크

네덜란드는 플랑드르와 국경을 마주하고 있지만 두 나라는 정치, 종교적으로 정반대의 성격을 지니고 있어요. 플랑드르가 구교가 지배하는 왕국이라면 네덜란드는 신교 세력을 중심으로 독립한 공화국입니다. 종교적으로 검소와 절제의 생활을 중시한 신교는 가톨릭교회의 화려한 장식과 미술품을 타락의 원천으로 생각했어요. 네덜란드는 종교화가 금지되었지만, 무역과 상업으로 부유해진 시민들이 열정적인 미술품 주문자가 되면서 다양한 '장르화'가 발달하게 됩니다.

윌렘 칼프 <성 세바스티아누스 사수들의 조합의 뿔로 만든 술잔과 바닷가재 및 유리잔이 있는 정물> 1653년경, 내셔널 갤러리

 우와, 은쟁반 위에 바닷가재가 정말 싱싱해 보여요. 왠지 이번에도 비싼 물건들이 많은 것 같아요.

 당시 부유한 네덜란드 사람들은 자신의 집을 꾸미기 위해 화가들에게 그림을 주문했어. 정물을 선택할 때 화가의 취향이 있었겠지만, 부를 과시하고 싶은 마음이 담긴 주문자의 요구도 있었겠지.

교훈을 담은 정물화

윌렘 칼프(1619~1693)의 정물화 안에는 신화나 종교화 같은 특별한 주제는 없습니다. 그는 정물의 색채나 질감을 대비시키고, 화면 안에서 조화를 연구합니다. 화려한 페르시아산 양탄자와 바닷가재가 반사되고 있는 은쟁반의 질감 차이를 표현하고, 은으로 세공된 뿔로 만든 술잔과 투명한 유리잔에 빛이 어떻게 반사하는지를 연구하고 표현하는 것이 그의 주제입니다. 17세기의 네덜란드 정물화가들은 그들의 놀라운 솜씨로 평범한 일상 속 정물도 아름다움을 지닌 작품의 주제가 될 수 있다는 사실을 새롭게 증명하고 있습니다.

피터르 클라스존 <바니타스 정물> 1630년경, 리히텐슈타인 박물관

아빠, 도둑이 왔다 갔나 봐요? 귀중해 보이는 물건들이 여기저기 흐트러져 있어요.

그건 아니고, 인생의 덧없음을 표현하기 위해 연출된 장면이란다. 이런 정물화를 '바니타스화'라고 부르지.

바니타스가 무슨 뜻이에요?

음, '바니타스(vanitas)'는 라틴어로 '공허', '헛됨'을 뜻하는 말이란다. 흑사병의 유행과 끔찍했던 '종교 전쟁(30년 전쟁)'의 공포를 경험한 유럽인들이 삶과 죽음에 대해 진지하게 성찰했던 걸 기억하니? 화려한 보석과 값비싼 물건도 곧 꺼지는 촛불처럼 피할 수 없는 죽음 앞에서는 헛되고 허무하다는 생각을 담은 작품이란다.

그러면 인생이 너무 허무하잖아요.

바니타스는 단순히 인생의 허무함만을 말하는 것이 아니라, 그 반대로 '너무 욕심내지 말고 죽음을 늘 기억하며 지금 주어진 삶을 가치 있게 살아라!' 라는 교훈을 담고 있어.

17세기 네덜란드에서는 '바니타스'를 주제로 한 정물화가 유행하고 있습니다. 언젠가는 깨질 수 있는 쓰러진 유리잔과 불이 꺼진 촛불, 그리고 해골은 다가올 죽음을 상징합니다. 유리잔 뒤에는 월계관을 쓴 해골이 보입니다. 해골은 육신의 죽음을, 월계관은 영혼의 부활을 상징합니다.

마음을 담은 풍경화가 '반 루이스달'

해가 살짝 저물어 가고 고기잡이를 떠났던 배가 포구로 돌아오고 있어요. 오른쪽에는 세 명의 아낙이 포구를 향해 걸어가고 있습니다. 아마도 남편 마중을 가는 길처럼 보입니다. 광활한 하늘 위의 먹구름을 보니 곧 비가 내릴 것 같아요. 강한 빛과 어둠은 극적인 대조를 이루며 우울한 분위기를 만들어 주고 있습니다.

반 루이스달 <비지크 비즈 두르스테데의 풍차> 1670년경, 암스테르담 국립 미술관

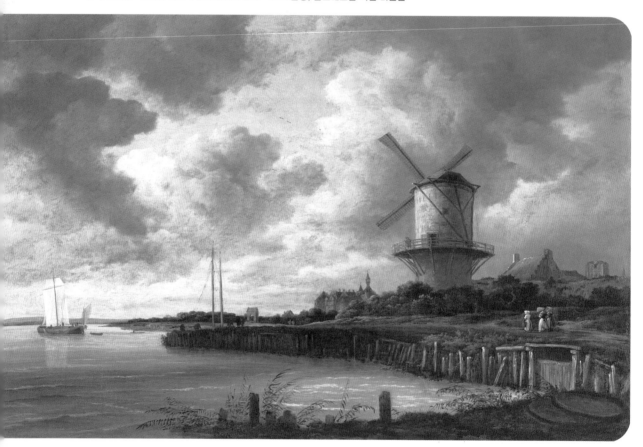

 우와, 구름이 엄청 멋져요. 바람이 부나 봐요. 앞쪽에 수풀들이 흔들리고 있어요.

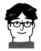 네덜란드 풍경화를 대표하는 야곱 반 루이스달(1625~1682)의 작품이란다. 그는 풍경화에 마음을 담은 최초의 화가지.

마음을 담은 풍경화요?

이전까지 풍경화는 초상화 안에 인물을 위한 배경으로서의 표현이 전부였어. 하지만 반 루이스달은 자연에서 느낀 감정을 고스란히 풍경화 안에 담아 독립된 장르로 발전시켰단다. 마음이 담긴 한 편의 시가 사람들에게 감동을 주듯이, 마음이 담긴 풍경화도 사람들에게 마음의 울림을 전하지.

어쩐지… 마음이 살짝 쓸쓸했는데, 다 이유가 있었네요.

반 루이스달은 아버지와 함께 네덜란드와 독일을 여행하면서 자연을 경험하고 자신만의 눈을 갖게 됩니다. 그는 네덜란드의 변덕스러운 날씨 덕분에 생기는 변화무쌍한 하늘과 구름에 큰 감명을 받았어요.

바로크 시대 이전의 풍경은 전면의 인물을 꾸며 주는 단순 배경의 역할을 담당했습니다. 하지만 17세기 네덜란드 화가들에 의해 풍경화가 독립된 장르로 발전하게 됩니다. 특히 반 루이스달의 '마음을 담은 풍경화'는 후대 화가들에게 영향을 주어 19세기 초 '낭만주의'의 시초가 됩니다.

빛에 영혼을 담은 화가 '렘브란트'

어두운 실내에 밝고 창백한 시신이 누워 있습니다. 인물들의 어두운 옷과 밝게 빛나고 있는 시신이 빛의 효과로 인해 극적인 대비를 이루고 있습니다. 렘브란트는 그전까지의 초상화의 전통을 무시하고 새로운 형식의 단체 초상화를 시도합니다. 해부학 강의를 듣고 있는 순간의 다양한 감정적인 반응이 인물들의 각기 다른 몸짓과 표정을 통해 표현되고 있습니다.

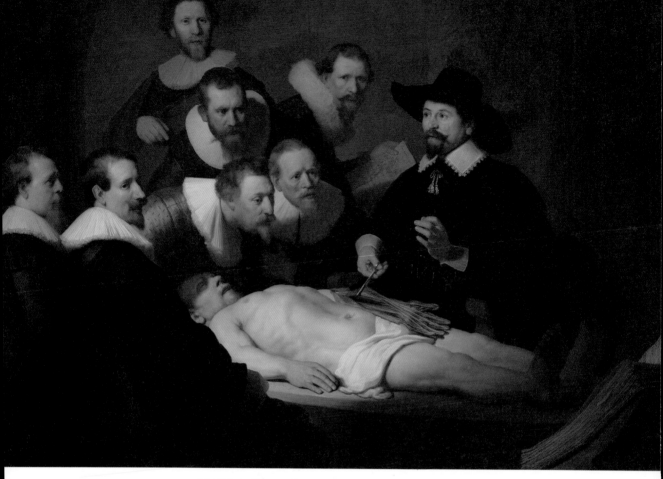

렘브란트 <툴프 박사의 해부학 강의> 1632년, 마우리츠호이스 왕립 미술관

 윽, 혹시 시체를 해부하는 장면인가요? 근데 다들 옷차림이 멋져 보여요.

 툴프 박사가 7명의 암스테르담 외과 의사조합의 의사들 앞에서 해부학 강의를 하고 있는 장면이란다. 해부학 강의에 참석한 사람들이 자신의 모습을 기념하기 위해 렘브란트 반 레인(1606~1669)에게 단체 초상화를 주문했지.

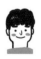 아빠, 가위를 든 손을 보세요. 시체의 팔을 자르고 있어요.

 툴프 박사의 왼손을 보렴. 자신의 엄지와 검지를 움직이면서 팔 근육의 기능을 청강생들에게 설명하고 있는 순간이구나.

요즘처럼 사진기가 있었다면 참 쉬웠을 것 같아요.

그래 맞아. 미술이 오늘날의 사진이나 영상의 역할을 대신하고 있는 거지. 사진이 발명되기 전, 실제 진행되고 있는 사건을 기록한 의미 있는 그림이란다.

렘브란트 <프란스 바닝 코크 대장의 민병대> 1642년, 암스테르담 국립 미술관

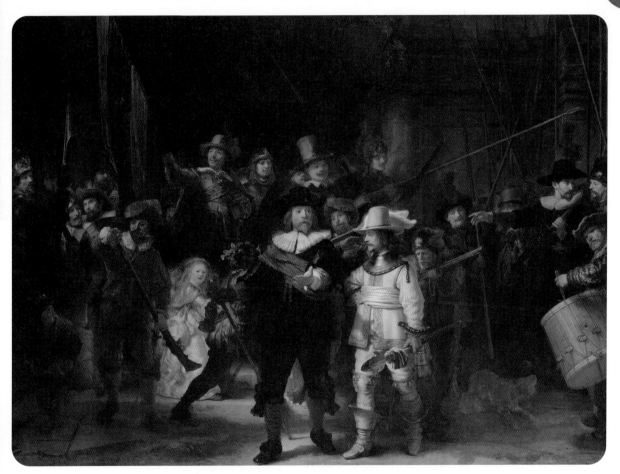

어둑한 그림자가 내려앉은 건물의 뒤뜰에 모인 민병대원들이 눈부신 햇살 속으로 걸어 나오고 있어요. 다양한 시선의 방향과 등장인물의 어수선한 동작들이 모여 공간 속에 활기를 더하고 있습니다. 군대가 동원되는 순간을 역동적인 장면으로 표현함으로써 그룹 초상화를 의뢰한 사람들이 마치 무대 위에 연극배우들처럼 묘사되었어요.

 무기를 든 사람들이 우리 앞으로 걸어 나오고 있어요.

 암스테르담의 민병대원들이 작품의 제작 비용을 모금해 렘브란트에게 주문한 그룹 초상화란다.

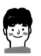 네, 그럼 맨 앞에 그림 속 주인공이 돈을 더 많이 낸 건가요?

 민병대의 대장과 부관이 가장 많은 돈을 냈을 수도 있지.

 아무리 그래도 머리만 보이거나, 그것도 어둠 속에 있어서 잘 보이지 않는 사람은 기분이 상할 것 같아요.

 렘브란트는 〈프란스 바닝 코크 대장의 민병대〉를 주문한 고객의 만족보다는 화가로서 자신의 작품에 대한 욕심이 많았던 것 같아. 그는 그림 전체의 균형과 강조를 위해 개개인의 초상을 희생시켰단다. 결국, 고객의 불만이 폭발했고 그로 인해 경제적인 어려움을 겪게 되었지.

 다른 화가들은 돈을 많이 벌기 위해 고객이 원하고 좋아하는 그림을 그렸을 텐데, 참 대단한 것 같아요.

렘브란트는 돈과 대중적인 인기보다는 자신이 그린 작품의 예술성을 더 중시한 '작가주의' 화가란다.

 작가주의요?

작가주의는 예술 작품을 창작할 때, 주문 고객의 취향보다는 그 작품을 만드는 작가의 특성이나 개성을 중시하는 창작 태도를 말한단다.

"회화는 화가가 완성되었다고 느껴야만 완성된 것이다."
– 렘브란트 반 레인

렘브란트는 인물들의 움직임과 창과 방패, 총, 깃발, 드럼이 만들어 내는 시선을 복잡하게 구성하면서도 극적인 빛과 색의 대비 효과를 이용해 조화롭고 통일된 화면을 창조하려고 노력했습니다. 당시에는 많은 비난과 오해를 받았던 작품이지만, 그의 '작가주의'와 혁신적인 실험은 후대 화가들에게 많은 영감을 주었습니다.

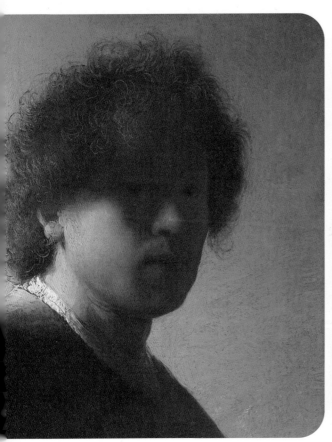

렘브란트 <자화상> 1628~29년경, 암스테르담 국립 미술관

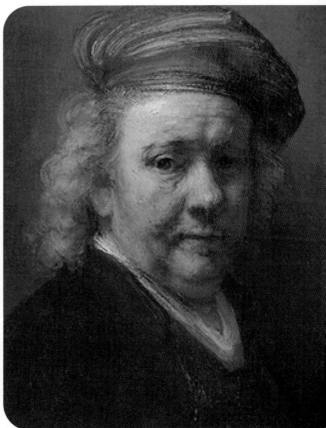

렘브란트 <자화상> 1669년, 마우리츠호이스 왕립 미술관

 아빠, 렘브란트의 그림을 더 알고 싶어요. 자화상을 보면 다른 화가들이랑은 뭔가 다른 것 같아요.

 렘브란트는 100여 점의 자화상을 남긴 화가란다. 앞 페이지의 자화상은 젊은 시절과 노년 시절의 렘브란트의 모습이지. 어떤 느낌이 드니?

 젊은 시절의 자화상은 부드러운 빛이 신비로움을 주는 것 같아요. 노년 시절의 모습은 표현이 거칠고, 표정은 왠지 모르게 슬퍼 보여요.

 빛이 만들어 내는 미묘한 명암과 색조의 변화가 인간 내면의 깊은 감정을 불러 일으켜 감상자에게 고스란히 전해지고 있구나.

 내면의 깊은 감정요?

 카멜, 우리 눈에 보이는 것만 이 전부는 아니겠지. 렘브란트의 자화상은 눈에 보이지 않는 내면세계를 표현하고 있단다. 사랑하는 아내와 자식이 죽은 후 빚더미에 앉은 그는 슬픔과 고통의 시간을 보내야만 했어. 노년 시절 그의 자화상에는 삶에 대한 깊은 감정과 고뇌가 담겨 있지.

렘브란트 <자화상>의 일부분

아빠, 눈에 보이지 않는 내면을 표현한다는 말이 참 멋져요. 렘브란트가 왜 유명한 화가인지 이제야 알 것 같아요.

렘브란트는 빛으로 영혼의 울림을 표현한 최초의 화가란다. 후대의 반 고흐도 렘브란트에게 큰 감명을 받았지.

모두 뛰어난 화가지만, 렘브란트는 루벤스와 반 다이크랑은 많이 다른 것 같아요.

렘브란트는 남들과 타협할 수 없는 자신만의 예술 세계 때문에 대중의 외면을 받아 빈곤한 노년을 보내야 했지. 하지만 그의 작품은 사람들에게 깊은 울림을 주어 그를 역사상 가장 위대한 화가로 기억되도록 해 주었어.

"나는 그림을 그릴 때 마음속 깊숙이 자리한 가장 크고 깊은 감정으로 그린다." – 렘브란트 반 레인

고요한 순간의 빛을 담은 화가 '페르메이르'

한 손에는 승리를 상징하는 트럼펫, 다른 손엔 역사책을 들고 머리 위에는 월계관을 쓴 여인이 보입니다. 아마도 여인은 역사의 신 '클리오' 역할을 하며 화가의 모델을 서고 있는 듯합니다.

앞에는 멋지게 차려입은 화가 자신이 등장하고 있어요. 그는 부드럽고 은은한 빛이 감싸고 있는 화가의 작업실 안에서 열심히 작업에 열중하고 있어요.

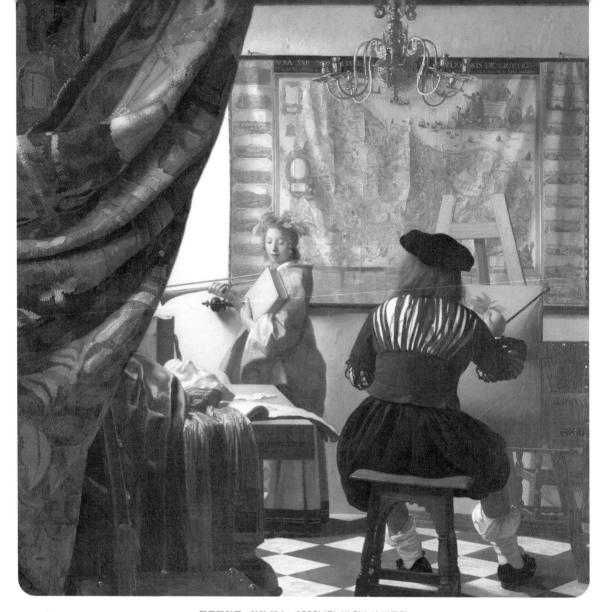

페르메이르 <회화 예술> 1666년경, 빈 미술사 박물관

 아빠, 그림 속의 빛이 은은하고 부드러워서 마음이 편안해져요.

 아빠도 요하네스 페르메이르(1632~1675) 작품의 주제는 '맑고 부드러운 빛'이라고 생각해. 다른 화가들이 어두운 공간 안에 극적인 빛을 연출했다면 페르메이르는 외부에서 실내로 들어오는 따스하고 은은한 자연광을 그림 속에 활용했단다.

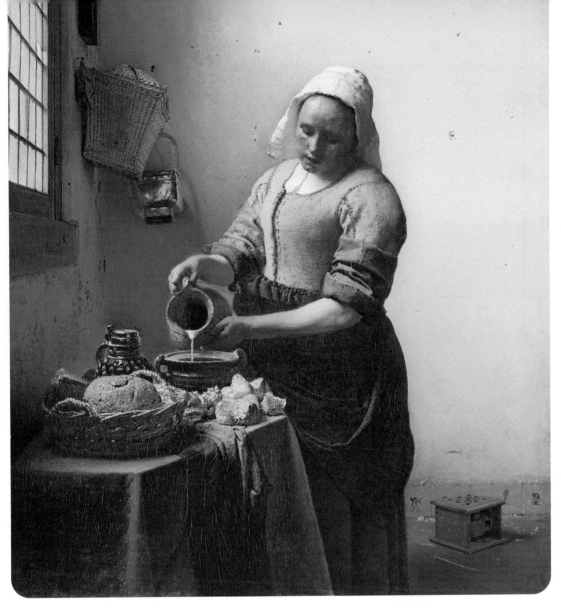

페르메이르 <우유를 따르는 하녀> 1658~1660년경, 암스테르담 국립 미술관

한낮의 오후 시간입니다. 한 여인이 점심 식사 준비를 하고 있습니다. 여인의 우측 측면에 있는 창에서 밝은 빛이 내려오고 있어요. 테이블 위 바구니에는 잘 구워진 빵이 보이네요. 여인은 조심스럽게 우유를 따르고 있습니다.

페르메이르의 그림은 조용하고 차분한 느낌이 들어요. 왠지 앞에서 떠들면 안 될 것 같아요.

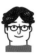 카멜의 말처럼 정말 조용하고 정적인 느낌이 드는구나. 그래서 화가가 우리에게 전하고 싶은 말이 있는 것 같아.

 그게 뭘까요? 궁금해요.

페르메이르 <우유를 따르는 하녀>의 일부분

 카멜, 빛은 순간을 표현한단다. 잠시라도 시간이 지나면 자연의 빛은 변하게 되지. 페르메이르가 '조용히 지금, 이 순간의 빛을 감상해 보세요.'라고 말하는 것 같지 않니? 가만히 살펴보렴. 빛이 각각의 사물과 만나 형태와 질감 그리고 색채를 드러내 주고 있구나.

 자세히 보니, 정말 빵과 바구니 그리고 도자기에서도 순간 반짝이는 빛이 느껴져요.

페르메이르는 빛을 이용해 평화로운 일상을 화폭에 담아내고 있습니다. 화려하지 않은 간결한 구성과 차분한 빛이 만들어 주는 서정성이 우리를 조용히 화면 안으로 초대하는 듯합니다.

세 개의 시선

벨라스케스 <시녀들> 1656년, 프라도 미술관

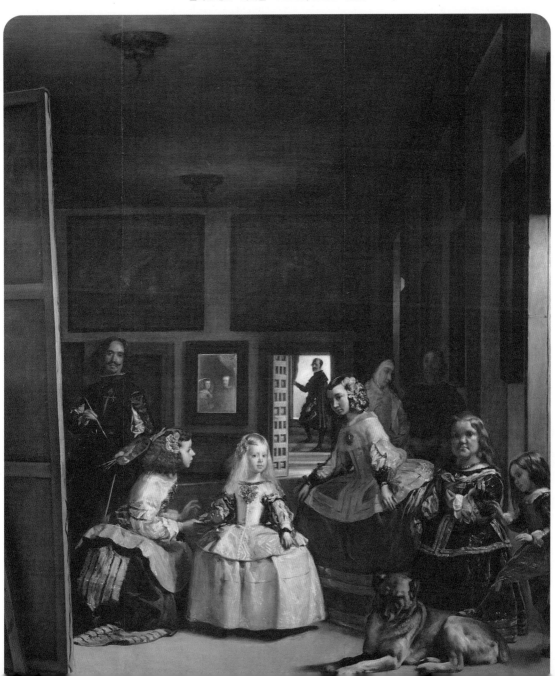

스페인 바로크

가장 먼저 절대 왕정을 이루고 무적함대를 만들어 대서양 무역을 주도했던 에스파냐 (오늘날의 스페인)는 17세기에 들어서 쇠퇴하기 시작합니다. 정치, 경제적으로 많은 어려움을 겪고 있지만, 펠리페 4세(1621~1665)는 떨어진 왕의 권위를 높이기 위해 벨라스케스와 같은 예술가들을 궁정으로 불러들입니다. 정치, 경제적으로는 무척 힘든 시기이지만 문화, 예술적으로는 빛나는 시기입니다.

이곳은 스페인 펠리페 4세의 궁정입니다. 마르가리타 공주가 중앙에 서서 누군가를 바라보고 있어요. 공주의 양쪽에는 시녀가 있습니다. 시녀 오른쪽에는 궁정에서 웃음을 담당하는 난쟁이 어릿광대와 큰 개 한 마리가 있어요. 왼편에 팔레트와 붓을 들고 서 있는 남자가 궁정 화가 벨라스케스입니다. 공주가 바라보고 있는 펠리페 4세와 왕비의 모습은 거울 속에 비치고 있습니다.

<시녀들>의 일부분

 아빠, 공주가 마치 저를 보고 있는 것 같아요. 화가도 마찬가지로 절 보고 있는 것 같고요.

 거울 속을 자세히 보렴. 공주는 지금 왕과 왕비를 보고 있는 거야. 사실 카멜이 서 있는 그 자리에 왕과 왕비가 있단다. 이 그림은 미술의 역사에서 정말 중요하게 평가되는 디에고 벨라스케스(1599~1660)의 작품이란다.

 특별한 이유가 있나요?

 그림 속에 비밀이 있지!

 아빠, 제발 그냥 설명해 주시면 안 돼요?

 그림 속에는 세 개의 시선이 있단다. 그 첫 번째는 공간과 인물들을 바라보며 그림을 그리는 화가의 시선이 있겠지.

 그림 속의 장면은 왕이 보고 있는 장면이잖아요? 그럼 화가의 시선과 왕의 시선이 같은 거예요?

 그래 맞아, 그리고 하나의 시선이 또 있지. 바로 카멜과 같이 그림을 보고 있는 관객의 시선이란다.

 세 개의 시선이 모두 하나로 연결되어 있어요. 그리고 실제 그림을 그리고 있는 화가가 그림 속에 등장한 것도 너무 신기해요.

 아빠 생각에는 벨라스케스 〈시녀들〉의 주제는 '시선'인 것 같구나. 그는 특히 그림을 보는 관객의 시선을 펠리페 4세와 동일시해서 표현했어. 그림 속 화가와 마르가리타 공주의 시선은 펠리페 4세와 관객의 시선과 마주하고 있는 거지.

〈시녀들〉의 눈높이는 정확하게 거울 속 왕의 눈높이로 표현되어 있습니다. 소실점이 그림 내부에 존재하고 아랫부분에만 인물을 배치하여 절반 이상이 빈 공간으로 할애되고 있어서 관람객이 마치 실제 공간 안에 있는 듯한 착각을 불러일으킵니다. 그림 앞에 선 모든 관객은 시공간을 초월해 사랑스러운 딸, 마르가리타 공주를 보고 있는 펠리페 4세의 시선을 직접 경험하게 됩니다.

벨라스케스는 그 어떤 화가들도 시도하지 않았던 '시선'을 주제로 독특한 화면 구성을 완성했어요. 그림 안의 다양한 시선과 형태, 그리고 질감은 화면에 변화를 부여하고 있습니다. 빛과 그림자가 만들어 주는 깊이감 있는 공간과 분위기에서 벨라스케스의 탁월한 감각이 드러납니다.

벨라스케스 <교황 인노켄티우스 10세> 1650년, 도리아 팜필리 미술관

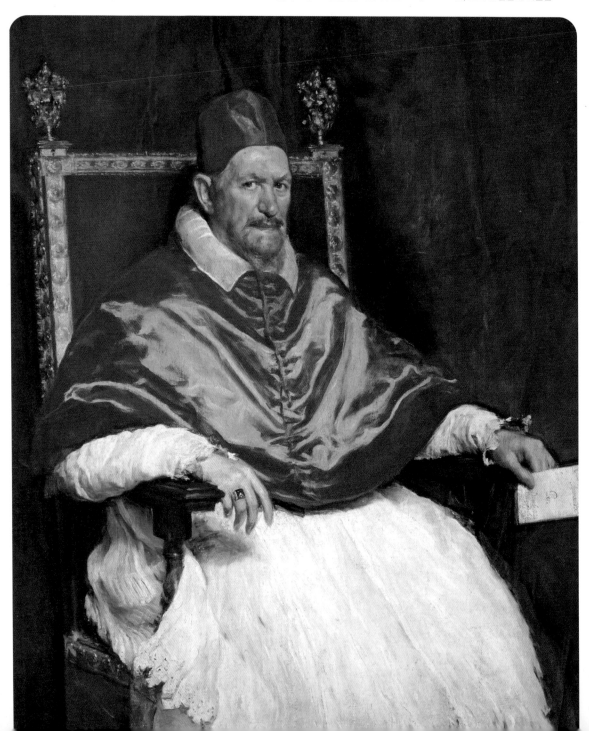

교황 인노켄티우스 10세입니다. 75세의 교황은 얼굴이 붉어질 정도로 화가 난 듯 보여요. 벨라스케스는 교황의 과격한 성품과 그림을 그리고 있는 순간, 교황의 감정까지도 그대로 표현하고 있습니다.

 아빠, 교황님이 무섭게 생겼어요. 매섭게 저를 쳐다보고 있어요. 그림이지만 정말 실제로 제 앞에 앉아 있는 것 같아요.

 카멜 말처럼 정말 눈이 무섭구나. 카멜이 그림을 실제처럼 느낀 이유는 뭘까?

 그야 살아 있는 느낌이 들 정도로 잘 그려서죠.

 그건 '사실주의' 때문이란다.

사실주의요?

 사실주의는 19세기 중엽 유럽에서 일어난 예술 사조로 지금 보이는 현실을 있는 그대로 표현하려는 경향을 말하지. 이미 200년 전의 벨라스케스는 특별한 연출 없이 눈앞에 보이는 인물의 모습과 성격까지도 사실주의로 표현하고 있단다.

 그럼, 카라바조의 그림은 사실주의가 아닌가요?

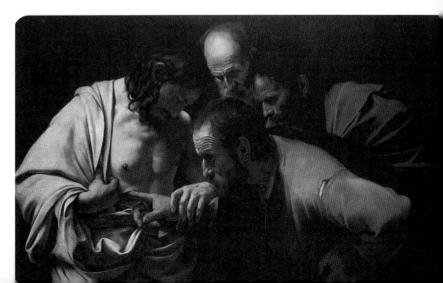

카라바조 <성 도마의 의심>
1602~3년경, 상수시 궁전

 〈성 도마의 의심〉은 카라바조의 눈앞에서 일어난 현실을 그린 것이 아니기 때문에 사실주의 작품이 아니란다. 성서 속 사건이 마치 현실에서 일어난 사건처럼 보이도록 카라바조가 연출하여 '사실적'으로 표현한 그림이지.

 '사실주의'와 '사실적'이 이렇게 큰 차이가 있는 줄 몰랐어요. 그리고 눈앞에 실제 보이는 현실을 표현한 것이 사실주의란 것도 이제는 알 것 같아요.

 카멜, 여기를 보렴. 거친 붓질이 보이니? 벨라스케스의 그림은 멀리서 보면 매우 세밀하고 정교하게 그려진 듯 보이지만, 가까이에서 보면 아주 빠른 속도의 거친 붓질이 보인단다. 거장의 반열에 오른 화가들은 단 몇 번의 붓질만으로도 생생한 표현이 가능했어. 실제로도 빠르고 거친 단 몇 번의 붓질로 표현된 그림은 생동감이 느껴지고 더 세련되어 보이는 효과가 있지.

 아빠, 티치아노의 그림에서 배운 기억이 나요.

벨라스케스 〈교황 인노켄티우스 10세〉의 일부분

 벨라스케스 역시 이탈리아의 로마, 베네치아, 나폴리를 여행하며 티치아노와 카라바조 같은 이탈리아 거장의 그림을 직접 보고 많은 영향을 받았단다.

 여행은 정말 중요한 공부 같아요. 다음에도 아빠랑 여행할 기회가 또 있겠죠?

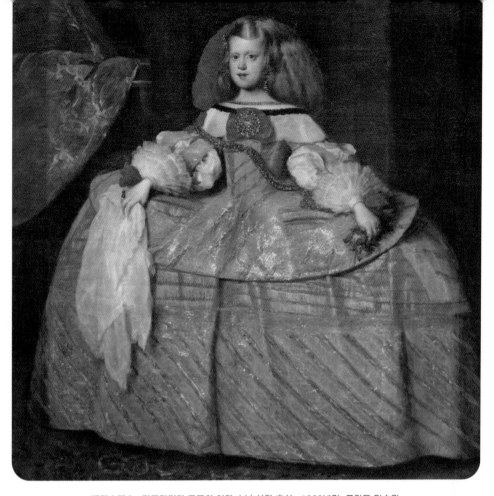

벨라스케스 <마르가리타 공주의 어린 소녀 시절 초상> 1660년경, 프라도 미술관

 와! 드레스가 엄청나게 커서 많이 불편해 보여요. 이 그림 속의 주인공은 누구예요?

 벨라스케스가 그린 마르가리타 공주의 9세 때 초상화란다.

 공주의 얼굴이 많이 변한 것 같아요. 얼굴이 살짝 길어졌어요.

펠리페 4세와 마르가리타 공주

 여기에도 숨겨진 약간 슬픈 이야기가 있지. 위의 그림을 보렴. 펠리페 4세와 그의 딸 마르가리타 공주란다.

229

 얼굴형과 살짝 슬픈 듯한 눈매를 보면, 아빠와 딸이 정말 많이 닮은 것 같아요.

 스페인에서는 왕족의 혈통을 위해서 근친혼이 장려되었단다. 마르가리타의 엄마 마리안느는 아빠 친누나의 딸이었어.

 네? 펠리페 4세가 친누나의 딸과 결혼해서 얻은 딸이 마르가리타 공주라고요? 너무 가까운 가족과 결혼한 것 같아요.

 마르가리타의 아빠와 엄마도 근친혼 때문에 주걱턱을 갖게 되었는데, 다시 둘의 결혼으로 태어난 마르가리타 역시 성장할수록 턱이 나오고 얼굴이 길어지는 주걱턱이 유전되었지. 근친혼 때문에 유전적인 질병까지 얻게 되어 21세의 젊은 나이에 죽게 된단다.

 정말 슬픈 이야기네요.

벨라스케스는 '모든 것을 자연 속에서 구하라'는 스승의 가르침을 잊지 않았어요. 그는 자신의 눈에 보이는 것을 사실적으로 표현합니다. 그림을 돋보이게 하기 위한 그 어떤 장식과 연출도 불필요해 보입니다. 벨라스케스는 펠리페 4세 왕가의 모습을 미화하거나 이상화하지 않고 보이는 모습 그대로를 표현했어요. 그의 빠른 붓질과 생동감 넘치는 사실주의는 고야, 쿠르베, 마네 등 후대의 많은 예술가에게 영감을 제공합니다.

현실 사회의 풍자

영국 바로크

섬나라인 영국은 지리적 한계로 유럽 대륙의 다른 국가보다 미술의 발전이 미진했습니다. 16세기 대륙에서 건너온 '홀바인' 이후 영국 미술의 흐름이 끊어진 상황이었지만

다행히 영국에서 활동했던 '반 다이크' 덕분에 대륙의 바로크 미술이 영국에도 전해졌습니다. 18세기에 들어서 최초의 영국 출신 화가 호가스, 게인즈버러, 레이놀즈의 등장으로 영국 미술은 새로운 전환기를 맞이합니다.

영국은 청교도 혁명 이후 종교화가 금지되었고, 신화를 주제로 한 그림은 영국인들의 취향에 맞지 않았어요. 풍경화 역시 큰 인기가 없었기 때문에 초상화에 국한된 미술이 나타나고 있습니다.

어느 귀족의 집 거실입니다. 가운데에 앉은 신부의 아버지가 안경을 쓰고 '결혼 계약서'를 꼼꼼히 살피고 있습니다. 가장 오른쪽에 거만하게 앉아 있는 남자가 신랑의 아버지인 백작입니다. 왼손으로는 족보를 가리키며 집안 자랑을 늘어놓고 있어요.

호가스 <유행 결혼> 중 '결혼 계약' 1743~45년, 내셔널 갤러리

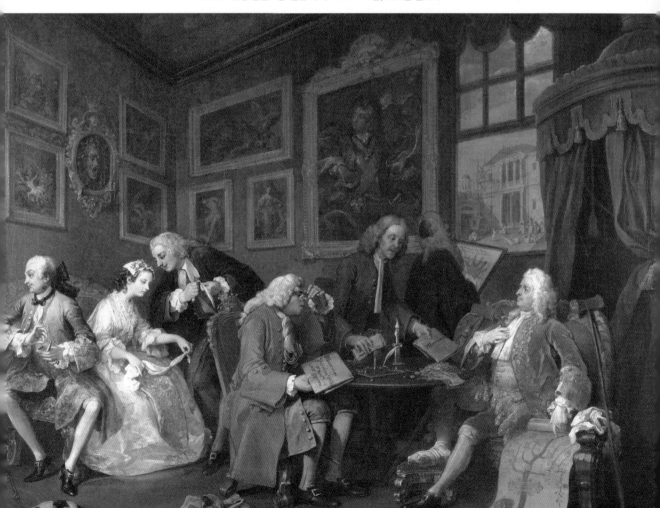

탁자 위에는 신부 측에서 건넨 결혼 지참금이 쌓여 있습니다. 소파에 나란히 앉아 있는 예비 신랑과 신부는 등을 돌린 채 서로 관심이 없고, 심지어 신부는 다른 남자와 더 가까워 보입니다.

 아빠, 그림 속 장면이 궁금해요.

 음, 결혼 풍속을 그린 그림이란다. 6점의 연작 중 결혼 계약을 하고 있는 장면을 묘사한 첫 번째 그림이야.

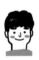 사랑해서 결혼하는 게 아니라 계약을 하고 결혼을 해요?

18세기 영국 상류 사회에서는 부도덕한 계약 결혼이 빈번하게 이루어졌지. 윌리엄 호가스(1697~1764)는 오늘날의 TV 연속극처럼 6점의 연작을 그려서 영국 상류 사회의 부도덕한 세태를 풍자하고 있단다.

 연속극 줄거리가 궁금해요. 분명 결말이 좋지 않을 것 같아요.

 내용이 요즘의 막장 드라마란다. 아빠가 전체 줄거리는 말해 주지 못하지만, 결론은 그림 속에 이미 암시되어 있지. 카멜이 찾아볼래?

 또요? 도저히 못 찾겠어요.

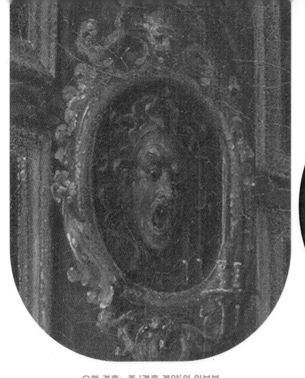
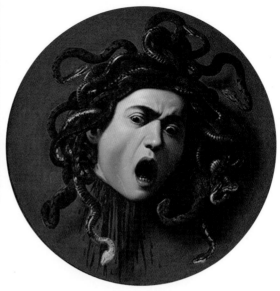

<유행 결혼> 중 '결혼 계약'의 일부분

저기 그림 속 왼쪽 벽면을 보렴. 카라바조의 작품인 <메두사의 머리>가 걸려 있지?

<메두사의 머리>는 죽음을 의미하잖아요?

카멜, 나머지는 상상에 맡겨 둘게.

18세기 초 영국에서는 신흥 부자들과 몰락해 가는 귀족 집안 사이의 계약 결혼이 유행했습니다. 호가스는 인물을 미화하는 초상화 대신 한 편의 연극과 같은 이야기가 담긴 연작 그림을 그렸어요. 그는 현실 사회를 풍자하는 새로운 장르 '풍자화'를 개척하며 대중적인 인기를 얻었습니다.

> "나는 그림의 주제를 극작가처럼 다루려고 노력한다.
> 나의 회화는 나의 무대이다!"
> – 윌리엄 호가스

게인즈버러 <아침 산책>
1785년, 내셔널 갤러리

잘 차려입은 젊은 남녀 한 쌍이 이른 아침에 산책을 하고 있습니다. 하얀색 스피츠가 산책을 따라 나왔네요. 마치 오늘날 결혼식 야외 촬영을 하는 예비 신혼부부처럼 보입니다. 부드러운 빛이 만들어 내는 풍성한 색조가 인상적입니다.

 아빠, 이전 초상화랑 많이 달라 보여요.

 이전까지 초상화는 보통 실내의 모습이 많았지. 토머스 게인즈버러 (1727~1788)는 자연을 무척 좋아한 화가란다. 그는 단순히 풍경을 초상화의 배경으로 이용한 것이 아니라, 인물을 멋진 풍경 속에 자연스럽게 배치하고 있어.

 자연 속에 있으니 주인공들이 훨씬 멋져 보이는 것 같아요. 그럼 '풍경화' 와 '초상화' 가 하나로 합쳐진 거네요.

 그래 맞아, 풍경과 인물이 멋진 조화를 이루고 있지. 저기 애완견의 시선을 보렴. 그림 속 주인공은 멋진 모자를 쓴 아름다운 부인이라고 말해 주는 것 같지 않니?

게인즈버러 <보트가 있는 풍경> 1768~70년, 필라델피아 미술관

본래 시골 출신인 게인즈버러는 조용한 시골 풍경을 좋아했어요. 평소 자연과 음악을 사랑한 그는 서정적인 풍경화를 많이 남겼어요. 안타깝게도 당시 영국에서는 풍경화를 좋아하는 사람들이 없었습니다. 19세기에 이르러서야 대중적으로 인기 있는 그림이 됩니다. 18세기 영국 미술은 바로크 양식적인 요소 안에 영국의 사회적 분위기를 담은 '로코코 양식'이 만나 두 양식이 혼합된 모습으로 나타나고 있습니다.

고전을 흠모하다

프랑스의 바로크

프랑스의 왕 루이 14세(재위 1643~1715년)는 그리스 로마의 고전 문화를 흠모했습니다. 많은 프랑스 미술가는 이탈리아 유학을 다녀오거나 로마에서 작품 활동을 하고 있습니다. 17세기 유럽은 바로크 양식이 한창 유행하고 있지만, 독특하게 프랑스만큼은 고전주의풍의 미술이 유행합니다.

〈솔로몬의 심판〉은 구약 성서 '열왕기 상' 3장 16~28절에 나오는 일화인 '솔로몬의 심판'을 주제로 그려진 17세기 프랑스 바로크 시대의 대표 화가인 니콜라 푸생 (1594~1665)의 작품입니다.

하루는 두 여인이 솔로몬 왕을 찾아왔어요. 두 여자는 사흘 간격을 두고 아들을 낳아 한 집에 살았어요. 그런데 밤에 한 여자가 자기 아들을 깔고 자는 바람에 그 아기가 죽게 됩니다. 이 여자는 다른 여자가 잠자는 사이에 몰래 일어나 아기를 바꿔 놓았습니다. 두 여자는 모두 자기가 살아 있는 아기의 생모라고 주장하면서 서로 말싸움을 벌이고 있어요. 솔로몬은 살아 있는 아기를 반으로 나누어 주라고 명령을 내리고 있습니다.

카멜, 누가 진짜 살아 있는 아기의 엄마일까?

푸생 〈솔로몬의 심판〉 1649년, 루브르 박물관

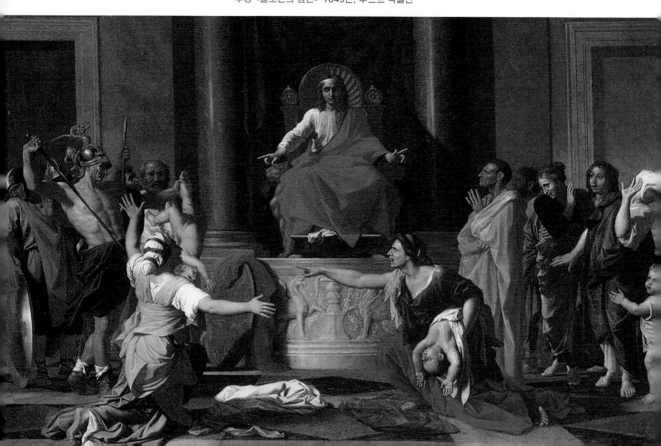

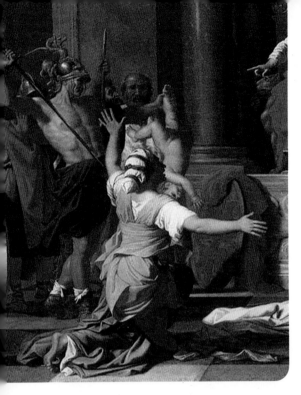

 아빠, 이번에는 완전 쉬운데요. 오른쪽에 죽은 아기를 안고 있는 여자가 가짜 엄마죠. 얼굴이 아주 심술궂게 생겼어요. 간절하게 양팔을 벌리고 있는 왼쪽 여자가 살아 있는 아기의 진짜 엄마예요.

 대단한데? 그럼, 인물의 모습과 배경에서 그리스와 로마의 양식이 보이지?

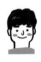 제가 먼저 질문하려고 했는데….

 프랑스 화가들에게는 고전 문화의 전통이 없었기 때문에 고전 문화를 흠모하고 열심히 연구했단다. 그 덕분에 프랑스는 새로운 문화적 전통을 만들 수 있었고, 이런 노력이 결실을 맺어 이후 프랑스가 미술 역사의 중심이 될 수 있었지.

 고전 문화와 문화적인 전통이 참 중요한 거네요.

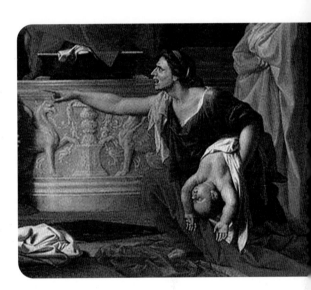

 카멜, 〈솔로몬의 심판〉을 보니 어떤 느낌이 드니?

 뭔가 고요하고 엄격한 분위기지만 격렬한 느낌이 나요.

 우리 카멜이 푸생의 의도를 정확히 찾았구나. 푸생은 솔로몬의 명령을 받은 군사가 긴 칼을 뽑아 아기를 반으로 나누려는 긴박한 상황과 인물들의 감정을 극적으로 표현하고 싶었단다. 좌우 대칭 구조의 정적인 분위기 덕분에 인물들의 격렬한 몸짓과 감정이 더 강조되고 있지.

왕좌에 앉은 솔로몬 왕을 중심으로 양쪽에 있는 여인들이 꼭짓점을 이루며 완벽한 삼각형 구도가 만들어졌어요. 양쪽 여인의 모습과 배경의 인물군에서도 대조를 이루고 있습니다. 왼쪽은 강인한 모습인 반면에, 오른쪽은 연약한 모습으로 표현하고 있어요. 바로 이런 대조가 고전주의 미술의 특징입니다. 좌우 대칭 구조의 단순하고 엄격한 분위기 안에서 인물들의 극적인 감정과 역동적인 움직임이 강조됩니다. 푸생에 의해 프랑스 고전주의의 기법과 틀이 완성되고 있습니다.

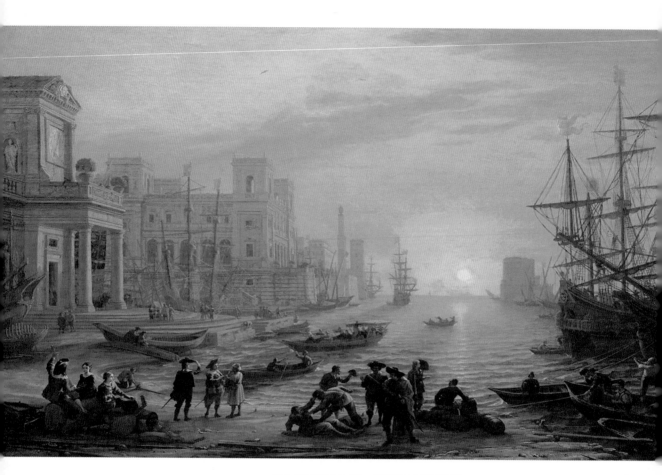

로랭 <일몰의 항구 도시> 1639년, 루브르 박물관

푸생과 함께 당시 '프랑스 고전주의'를 대표하는 화가 클로드 로랭(1600~1682)의 작품입니다. 저물고 있는 태양의 빛을 이용해 화면 전체에 환상적인 분위기를 만들어 주고, 전경에 인물들을 마치 풍경의 일부처럼 배치해 화면에 변화와 생기를 더해 주고 있어요.

 해가 저물고 있어요. 아빠, 그림이 너무 신비로워요.

 이탈리아의 낭만적인 풍광과 자연을 소재로 많은 작품을 남긴 풍경화가 로랭의 작품이란다. 카멜, 고전주의 그림의 특징이 뭔지 아니?

 음, 신화를 소재로 한 작품이 많았고 또 균형과 조화가 중요했어요.

 그래 맞아, 그리고 중요한 게 한 가지 더 있지?

아, 이상적인 미(美)요!

 정답! 로랭은 현실의 풍경 안에 이상적인 미를 담아내고 있단다. 현실적인 풍경과 이상적인 풍경이 조화를 이루어 서정적인 아름다움이 느껴지는구나.

 가운데 사람들을 보세요. 남자 둘이 싸우고 있어요.

 로랭이 싸움하는 모습을 그려 넣은 이유가 뭘까?

 좀 어려워요, 모르겠어요.

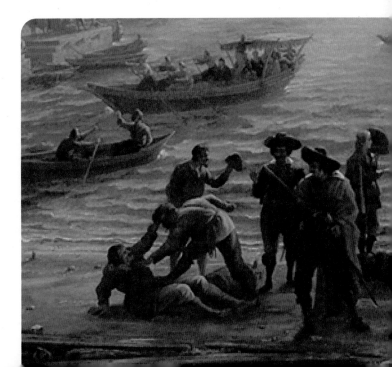

로랭은 서정적이고 아름다운 풍경 안에 의도적으로 싸움하는 장면을 그려 넣어 극적인 대비 효과를 주고자 한 것 같아. 아름답게 이상화된 풍경과 일상적인 싸움이 하나의 공간에서 만나 묘한 분위기를 만들어 내고 있어.

미술은 정말 신기해요. 마치 수수께끼 같기도 하고, 숨은그림찾기처럼 재미있어요.

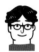
그래, 지금 우리가 보면 아무것도 아닌 것처럼 평범해 보여도 당시에는 대부분 새로운 시도였어. 화가의 많은 고민과 연구들이 모여서 만들어진 거란다.

로랭의 〈일몰의 항구 도시〉를 한 단어로 정리할 수 있을 것 같아요. 바로 '반전'이에요.

정말 극적인 반전이구나!

<베르사유 궁전>

르 브룅과 망사르 <거울의 방> 1680년, 베르사유 궁전

파리에서 남서쪽으로 22km가량 떨어진 베르사유에 위치한 <베르사유 궁전>은 루이 14세의 강력한 권력을 상징하는 건축물입니다. 건설 기간 내내 약 3만 명이 넘는 인부가 매년 동원되었다고 해요. 루이 14세는 귀족의 세력을 견제하고 '절대 왕정'을 확립하기 위해 세상에서 가장 광대하고 화려한 바로크 양식의 베르사유 궁전을 건설합니다. 그리고 강제로 모든 귀족의 거처를 베르사유로 옮기게 합니다.

<거울의 방>의 바닥에서 천장까지 이르는 거대한 17개의 창과 거울에 햇빛이 반사되고 있어요. 길이가 73m인 방 안에는 수많은 샹들리에와 화려한 은제 가구들로 가득 차 있습니다.

더 화려하게 장식적으로

18세기 '로코코 양식'

아빠와 함께하는 여행의 마지막 목적지는 18세기 프랑스 파리입니다. 무더운 여름 날씨에도 귀족들의 사교 파티가 한창입니다. 귀족 부인들은 경쟁하듯이 부풀려진 화려한 드레스를 입고 머리 장식은 하늘을 향해 높게 솟아 있어요. 덥지도 않은가 봐요. 아빠와 카멜이 보기에는 아주 우스꽝스러워 보였답니다.

18세기 프랑스 파리에서는 '로코코 양식'이 유행합니다. '로코코(rococo)'는 조개껍데기 모양의 장식을 의미하는 프랑스어 '로카유(rocaille)'에서 유래한 말로 귀족풍의 장식 예술로 생각하면 쉬울 듯합니다. 루이 14세가 죽자, 귀족들은 베르사유를 떠나 파리에 있는 자신의 저택으로 돌아갑니다. 그리고 자신의 저택을 화려한 로코코 양식으로 꾸미기 시작합니다.

프라고나르 <그네> 1767년, 월리스 컬렉션

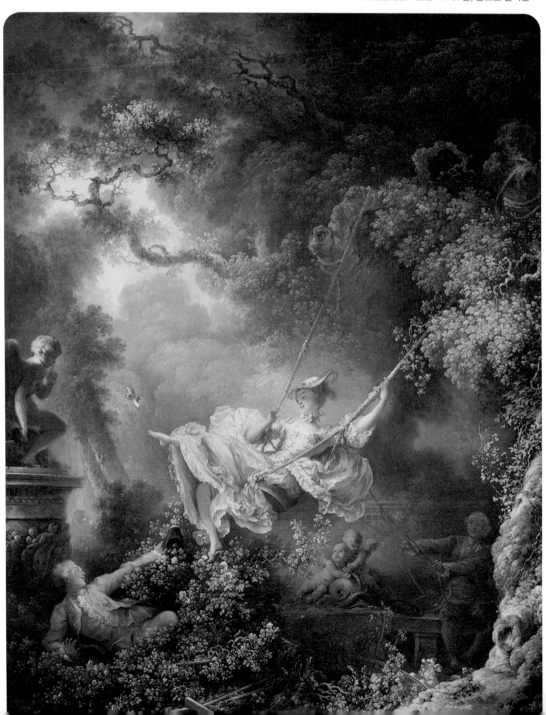

한 여자가 두 남자 사이를 오가는 듯한 아슬아슬한 〈그네〉에서 아름다움보다는 경박함과 외설스러움이 느껴집니다. 미술 작품은 제작된 시대의 모습을 고스란히 반영합니다. 18세기의 프랑스 사회는 어떤 모습이었을까요?

 아빠, 이상해요. 그네를 타고 있는 여자 아래에서 한 남자가 손을 내밀고, 여자는 일부러 신발 한 짝을 남자에게 날려 보내고 있어요. 뒤쪽 어둠 속에서는 늙은 남자가 여자의 그네를 밀고 있어요.

 음, 카멜에게 이 그림을 설명하기가 조금 민망하구나. 프랑스 성직자 협회의 관리직이었던 생 쥘리앙 남작은 자신의 젊은 애인과 같이 있는 초상화를 프라고나르에게 직접 주문했단다. 그림에서 남작은 관목 숲속에 숨어 구애하는 남자로 묘사되어 있지.

 어떻게 교회 관계자가 이런 민망한 그림을 주문할 수 있죠?

미술은 그 시대의 삶을 그대로 반영한단다. 다소 민망하고 부끄럽지만 18세기 프랑스 귀족의 허영과 향락적인 취향을 고스란히 보여 주고 있구나.

이제 미술 작품에서 종교적인 주제는 완전히 사라졌습니다. 삶의 의미보다는 유희와 쾌락을 추구하는 경향이 나타나고 있습니다. 장 오노레 프라고나르(1732~1806)는 그림을 귀족 취향의 화려한 색감으로 표현하기 위해 자연의 색보다는 인공적인 색을 사용합니다. 지나친 화려함과 장식으로 의미는 사라지고 공허함만 남습니다.

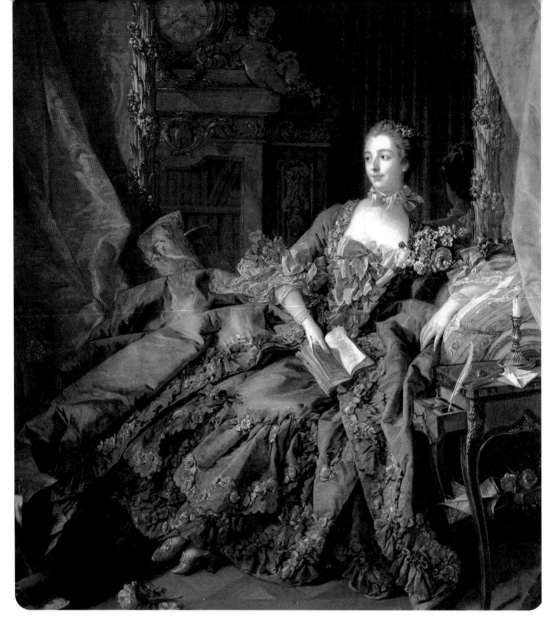

부셰 <퐁파두르 부인의 초상> 1756년, 알테 피나코테크 미술관

화려한 꽃과 리본으로 장식한 드레스를 입고 있는 여인이 한 손에는 책을 들고 우아한 자세로 앉아 있어요. 예술적인 안목과 지성을 갖춘 퐁파두르 부인은 루이 15세의 총애를 받았어요. 프랑스 로코코 미술가들의 강력한 후원자로 프랑스 문화 예술계를 이끌었지만, 그녀의 오랜 사치와 낭비는 후일 '프랑스 혁명'의 원인 중 하나가 됩니다.

 아빠, 정말 그림이 화려해요. 방 안 가득히 꽃과 꿈틀거리는 장식이 있어요. 화려한 드레스에도 꽃이 가득해요.

 예쁘고 화려한 장식도 너무 지나치면 어떨까?

정신이 없어 보여요. 그림 속 여자가 책을 들고 있지만, 너무 화려한 장식 때문에 오히려 지적으로 보이지 않아요. 그리고 그림에서 깊은 감동보다는 가벼운 느낌이 들어요.

 카멜의 말처럼 화려한 장식이 지나칠 정도로 강조되어서 오히려 '정신성'이 떨어져 보이는구나. 그리고 지나친 장식은 시각적으로도 피로감을 주고 쉽게 질릴 수도 있지.

로베르 <콜로세움> 1761~63년, 에르미타주 미술관

〈콜로세움〉은 프랑스의 대표적인 풍경화가 위베르 로베르(1733~1808)의 작품입니다. 로베르는 오랜 시간을 로마에 머무르며 폐허가 된 로마의 유적지를 주제로 많은 풍경화를 제작했어요. 그는 시간을 품은 역사적인 유적지와 폐허에서 느껴지는 정취를 자신만의 감성을 담아 낭만적인 풍경으로 표현하고 있습니다.

245

마리 앙투아네트는 루이 16세의 왕비로 작고 아름다운 외모로 작은 요정이라 불렸어요. 불행하게도 프랑스 혁명 발발 후, 반혁명을 시도했다는 죄명과 국고를 낭비한 죄로 처형됩니다.

인간의 이성을 더욱 중시하는 '계몽사상'은 인류의 진보를 위해 낡은 제도와 구습의 타파를 주장합니다. 계몽사상의 영향으로 시작된 프랑스 혁명(1789년)으로 루이 16세(재위 1774~1792년)가 처형되고 '절대 왕정'의 시대는 막을 내리게 됩니다. 이제 다시 새로운 시대가 열리고 있습니다.

비제 르 브룅 <장미를 들고 있는 마리 앙투아네트>
1783년, 베르사유 트리아농 궁

 카멜, 아빠와 함께한 미술 여행을 이제 마무리할 시간이 다 되었구나. 기원전 25000년부터 18세기 후반까지 정말 긴 시간을 여행한 소감이 어떠니?

 아빠, 정말 많이 보고 또 많이 배운 것 같아요. 그리고 조금 더 천천히 생각해 보고 싶은 것들도 생겼어요.

 예를 들면 뭐가 있을까?

 음, 고대 그리스인에게서는 배움을 위한 열린 자세와 열정을 배웠고, 르네상스 화가들에게서는 새로운 변화를 위한 끊임없는 연구와 실험 정신을 배웠어요.

 우리 카멜이 아빠랑 미술 여행하면서 훌쩍 성장했구나. 천천히 생각해 보고 싶은 게 뭔지도 궁금한데?

 새로움을 창조하기 위해서 고전에 관한 깊은 연구가 왜 중요한지 루벤스 작품을 보고 느꼈어요. 하지만 '엘 그레코'는 독창성을 위해서 르네상스 미술을 과감하게 거부했잖아요. 아빠, 어떤 것이 맞는 거예요? 미술은 재미있지만, 또 복잡한 것 같아요.

 둘 다 맞는 거야. 서로 반대인 듯 보이지만 공통점이 있지. 바로 지식과 경험이란다.

 지식과 경험요?

 새로움을 창조하기 위해서는 남이 보지 못하는 것을 볼 수 있는 눈이 필요하지. 그 눈을 만들어 주는 것은 지식과 경험이란다. 예를 들어 '전성기 르네상스' 미술을 거부하고 새로움을 창조한 엘 그레코의 용기는 그의 지식과 경험에서 나올 수 있었단다.

미술가들은 정말 대단한 것 같아요. 저도 루벤스와 엘 그레코처럼 잘할 수 있을까요?

 카멜이 여행하면서 많은 것을 배우고 느꼈다면, 그리고 배우고 느낀 것을 실천한다면 무슨 일이든지 잘 해낼 수 있을 거야.

247

카멜과 함께 생각의 힘 더하기

(가)

(나)

(가), (나)는 '다윗'을 표현한 작품입니다. 두 작품의 차이점을 자유롭게 설명해 보세요.

(가) (나)

(가)와 (나)는 '유다의 배신 장면'을 표현한 작품입니다. 두 작품의 차이점을 자유롭게
설명해 보세요.

★ 여행을 마무리하며 아빠가 카멜에게 보내는 편지

카멜, 아빠가 미술사 여행을 시작할 때 '관점'에 대해서 설명해 준 것 기억하니? 사람마다 경험이 다르고 처한 처지가 다르기 때문에 같은 대상을 바라보아도 서로 다르게 볼 수밖에 없다고 말했지. 그래서 작은 사물에서부터 넓은 세상까지 바라볼 때, 자신만의 올바른 '관점'을 갖는 게 중요하단다. 아빠와 함께한 여행은 카멜에게 '특별한 관점'을 갖도록 도와주는 소중한 경험이 될 거야.

세상을 살다 보면 날이 흐려 눈앞이 잘 보이지 않을 때도 있고, 맑은 날엔 모든 것이 다 보인다고 착각할 때도 있어. 결국, 지금 카멜이 보는 것은 세상의 일부분이란다. 아빠와의 여행을 통해 우리 카멜의 생각이 더 깊어지고 세상을 바라보는 시선이 더 높아졌으면 좋겠구나.

그리고 카멜! 우리는 앞으로 그것이 무엇이든지 간에 둘 중 하나를 선택해야 하는 순간을 맞이하게 된단다. 현명한 선택은 자신이 쌓아온 지식과 경험에서 나온다는 사실을 꼭 기억하렴. 우리 카멜이 세상에서 좋은 가치를 만들고 많은 사람과 함께 나눌 수 있는 어른으로 성장하길 바라며…

2021. 1. 아빠가

이미지 출처

p10 구매 https://www.shutterstock.com
p11 구매 https://www.shutterstock.com
p12 구매 https://www.shutterstock.com
p15 구매 https://www.shutterstock.com
p17 (상)https://commons.wikimedia.org/wiki/File:Altamira,_boar.JPG
(중)구매 https://www.shutterstock.com
(하)https://commons.wikimedia.org/wiki/File:KoreanEarthenwareJar4000B
CEAmsa-DongNearSeoul.jpg
p19 구매 https://www.shutterstock.com
p20 ©naeemkhan.com
p21 https://commons.wikimedia.org/wiki/File:Stonehenge,_Salisbury_
retouched.jpg
p22 (좌)https://commons.wikimedia.org/wiki/File:%EA%B0%95%ED%99%9
4%EC%A7%80%EC%84%9D%EB%AC%98%EC%9D%98_%EC%9C%84EC%
9A%A9.jpg
(우)https://commons.wikimedia.org/wiki/File:Crucuno_dolmen.jpg
p23 (좌)https://commons.wikimedia.org/wiki/File:Altamira_bisons.jpg
(우)구매 https://www.shutterstock.com
p24 https://commons.wikimedia.org/wiki/File:Paleta_de_Narmer_
(46612519651).jpg
구매 https://www.shutterstock.com
p27 https://commons.wikimedia.org/wiki/File:Hesy-Ra_CG1427.jpg
p29 (첫번째)https://commons.wikimedia.org/wiki/File:RAMmummy.jpg
(두번째)구매 https://www.shutterstock.com
p30 (첫번째)https://commons.wikimedia.org/wiki/File:%C3%84gyptisches_
Museum_Kairo_2016-03-29_Rahotep_Nofret_01.jpg
(두번째)https://commons.wikimedia.org/wiki/File:King_Menkaura_
(Mycerinus)_and_queen.jpg
p31,32 https://commons.wikimedia.org/wiki/File:BD_Hunefer.jpg
p32,33 구매 https://www.shutterstock.com
https://commons.wikimedia.org/wiki/File:Hathor.svg
https://commons.wikimedia.org/wiki/File:Thoth.svg
https://commons.wikimedia.org/wiki/File:Set.svg
p34 https://commons.wikimedia.org/wiki/File:TombofNebamun-2.jpg
p35 https://commons.wikimedia.org/wiki/File:Le_Jardin_de_
N%C3%A9bamoun.jpg
p36 (상)https://commons.wikimedia.org/wiki/File:Nebamun_tomb_fresco_
dancers_and_musicians.png
(하)https://commons.wikimedia.org/wiki/File:Facsimile_Painting_of_
Geese,_Tomb_of_Nefermaat_and_Itet_MET_31.6.8_EGDP013015.jpg
p37 (상,하)구매 https://www.shutterstock.com
p38 구매 https://www.shutterstock.com
p39 https://commons.wikimedia.org/wiki/File:Akhenaten,_Nefertiti_
and_three_daughters_beneath_the_Aten;_from_Amarna;_18th_dynasty;_
ca._1345_BCE;_Pergamon_Museum,_Berlin_(2)_(26350816948).jpg
p42 구매 https://www.shutterstock.com
p45 https://commons.wikimedia.org/wiki/File:Geometric_krater_
Met_14.130.14_n01.jpg
p46 https://pixabay.com/photos/ruin-greece-rhodes-lindos-2435362/
p47 (첫 번째)https://commons.wikimedia.org/wiki/File:Marble_statue_of_a_
kouros_(youth)_MET_DT247656.jpg
(두 번째)https://www.ecured.cu/Archivo:Bakenrenef_1.jpeg
(세 번째)https://commons.wikimedia.org/wiki/File:Mentuhotep_VI.jpg
p48 구매 https://www.shutterstock.com
p49 https://commons.wikimedia.org/wiki/File:Ac.kleobisandbiton.jpg
p50,51 (좌)구매 https://www.shutterstock.com
(우)https://commons.wikimedia.org/wiki/File:ACMA_679_Kore_1.JPG
p52 구매 https://www.shutterstock.com
p53 (위)https://commons.wikimedia.org/wiki/File:Olympia_Metopes._
VIII._Herakles%E2%80%99_Eleventh_Labor._Atlas_and_the_Apples_of_
Hesperides.jpg
(아래)https://fr.wikipedia.org/wiki/Fichier:Bronze_Zeus_or_Poseidon_
NAMA_X_15161_Athens_Greece.jpg
p55 (첫번째)https://commons.wikimedia.org/wiki/File:Athena_
Varvakeion_-_front-_NAMA_129.jpg
(두번째)https://commons.wikimedia.org/wiki/File:Athena_Parthenos_
Harpers.png
p56 구매 https://www.shutterstock.com
p57 https://commons.wikimedia.org/wiki/File:Discobolus_Lancelotti_
Massimo.jpg
p58 https://commons.wikimedia.org/wiki/File:ACMA_973_Nik%C3%A8_

sandale_3.JPG
p59 구매 https://www.shutterstock.com
p61 구매 https://www.shutterstock.com
p63 https://commons.wikimedia.org/wiki/File:Alexander_the_Great_
portrait_Istanbul_Archaeological_Museum_-_inv._1138_T_02.jpg
p65 (두번째)구매 https://www.shutterstock.com
(세번째)https://commons.wikimedia.org/wiki/File:Seokguram_Buddha2.jpg
p66 구매 https://www.shutterstock.com
p67 구매 https://www.shutterstock.com
p68 (상,하)구매 https://www.shutterstock.com
p69 구매 https://www.shutterstock.com
p70 https://commons.wikimedia.org/wiki/File:Ludovisi_Gaul_Altemps_
Inv8608_n3.jpg
p74 구매 https://www.shutterstock.com
p75 구매 https://www.shutterstock.com
p76 https://commons.wikimedia.org/wiki/File:Eugene_Guillaume_-_the_Gracchi.jpg
p77 구매 https://www.shutterstock.com
p79 구매 https://www.shutterstock.com
p81 (상,하)구매 https://www.shutterstock.com
p82 https://commons.wikimedia.org/wiki/File:Pont_du_Gard_Oct_2007.jpg
p83,84 구매 https://www.shutterstock.com
p85 (상)https://commons.wikimedia.org/wiki/File:Villa_di_livia,_affreschi_di_
giardino,_parete_corta_meridionale_01.jpg
(하)https://commons.wikimedia.org/wiki/File:Pompeii-couple.jpg
p86 구매 https://www.shutterstock.com
p87 https://commons.wikimedia.org/wiki/File:Traijan%27s_Column_2013-2.jpg
(하)구매 https://www.shutterstock.com
p89 (상)구매 https://www.shutterstock.com
(하)https://commons.wikimedia.org/wiki/File:Arch_of_Constantine.png
p90 구매 https://www.shutterstock.com
p92 (첫번째) https://commons.wikimedia.org/wiki/File:Apollo_of_the_
Belvedere.jpg
p96 구매 https://www.shutterstock.com
p97,98, 99 https://tr.wikipedia.org/wiki/Dosya:Sanvitale03.jpg
p95 구매 https://www.shutterstock.com
p100 (첫번째)구매 https://www.shutterstock.com
(두번째)https://upload.wikimedia.org/wikipedia/commons/a/af/
HagiaSophia_DomeVerticalPano_%28pixinn.net%29.jpg
p101 https://commons.wikimedia.org/wiki/File:Clasm_Chludov.jpg
p103 https://commons.wikimedia.org/wiki/File:Saint_Matthew2.jpg
p104 (좌)https://commons.wikimedia.org/wiki/File:Bernwardst%C3%BCr.jpg
(우)https://commons.wikimedia.org/wiki/File:Bernwardst%C3%BCr_(36).JPG
p105 https://commons.wikimedia.org/wiki/File:Monreale_BW_2012-10-
09_09-52-40.jpg
p106 https://commons.wikimedia.org/wiki/File:Madonna_and_Child_on_a_
Curved_Throne_A16836.jpg
p107 https://www.akg-images.com/archive/Die-Grablegung-Christi-
2UMEBMLP6LOW.html
p108 (상)구매 https://www.shutterstock.com
(하)https://commons.wikimedia.org/wiki/File:Hugo-v-cluny_heinrich-iv_
mathilde-v-tuszien_cod-vat-lat-4922_1115ad.jpg
p110 (상,하)구매 https://www.shutterstock.com
p111 https://commons.wikimedia.org/wiki/File:MK54140_%C3%89glise_
Saint-Trophime_(Arles).jpg
p112 https://commons.wikimedia.org/wiki/File:Arles_St_Trophime_Portail.
jpg?uselang=fr
p113 (좌,우)구매 https://www.shutterstock.com
p114 구매 https://www.shutterstock.com
p115 구매 https://www.shutterstock.com
p116 (좌,우)구매 https://www.shutterstock.com
p118 구매 https://www.shutterstock.com
p119 구매 https://www.shutterstock.com
p120 (첫번째)구매 https://www.shutterstock.com
(두번째)https://commons.wikimedia.org/wiki/File:Chartres_-_
cath%C3%A9drale_-_rosace_nord.jpg
p121 구매 https://www.shutterstock.com
p124 구매 https://www.shutterstock.com
p125 https://commons.wikimedia.org/wiki/File:Giotto_-_
Scrovegni_-_-36-_-_Lamentation_(The_Mourning_of_Christ)_adj.jpg
p127 (좌)https://commons.wikimedia.org/wiki/File:Cimabue_-_
Maest%C3%A0_du_Louvre.jpg

(우)https://commons.wikimedia.org/wiki/File:Giotto_-_Scrovegni_-_-36-_-_Lamentation_(The_Mourning_of_Christ)_adj.jpg
p129 https://commons.wikimedia.org/wiki/File:Giotto_-_Scrovegni_-_-31-_-_Kiss_of_Judas.jpg
p130 https://commons.wikimedia.org/wiki/File:Andrea_del_Castagno_Giovanni_Boccaccio_c_1450.jpg
p131 (좌)https://commons.wikimedia.org/wiki/File:Masaccio_trinity.jpg
(우)https://commons.wikimedia.org/wiki/File:Masaccio._Trinity._Scheme_of_linear_perspective..jpg
p132 https://commons.wikimedia.org/wiki/File:Sarcofago_Trinit%C3%A0_di_Masaccio.jpg
p133 https://commons.wikimedia.org/wiki/File:Masaccio7.jpg
p134 https://commons.wikimedia.org/wiki/File:El_nacimiento_de_Venus,_por_Sandro_Botticelli.jpg
p135 https://commons.wikimedia.org/wiki/File:Botticelli-primavera.jpg
p139 https://commons.wikimedia.org/wiki/File:Mona_Lisa,_by_Leonardo_da_Vinci,_from_C2RMF_retouched.jpg
p141 https://commons.wikimedia.org/wiki/File:Leonardo_da_Vinci_(1452-1519)_-_The_Last_Supper_(1495-1498).jpg
p144 (좌)https://commons.wikimedia.org/wiki/File:Da_Vinci_Studies_of_Embryos_Luc_Viatour.jpg
(우)https://commons.wikimedia.org/wiki/File:Leonardo_da_Vinci_-_presumed_self-portrait_-_WGA12798.jpg
p145 https://commons.wikimedia.org/wiki/File:Da_Vinci_Vitruve_Luc_Viatour.jpg
p146,147 https://commons.wikimedia.org/wiki/File:Michelangelo%27s_Pieta_5450_cropncleaned_edit.jpg
p148 https://commons.wikimedia.org/wiki/File:Dying_slave_Louvre_MR_1590.jpg
p149 https://commons.wikimedia.org/wiki/File:Lightmatter_Sistine_Chapel_ceiling.jpg
p151 https://commons.wikimedia.org/wiki/File:Michelangelo_-_Creation_of_Adam_(cropped).jpg
p152 https://commons.wikimedia.org/wiki/File:Madona_del_gran_duque,_por_Rafael.jpg
p154,155 https://commons.wikimedia.org/wiki/File:Raffael_058_(cropped).jpg
p159 https://commons.wikimedia.org/wiki/File:Tiziano_Vecellio_-_Le_tre_et%C3%A0_dell%27uomo.jpg
p160 https://commons.wikimedia.org/wiki/File:Vecellio_di_Gregorio_Tiziano_-_autoritratto.jpg
p161 https://commons.wikimedia.org/wiki/File:Autorretrato_de_Tiziano_(detalle).jpg
p163 구매 https://www.shutterstock.com
p164 https://commons.wikimedia.org/wiki/File:Van_Eyck_-_Arnolfini_Portrait.jpg
p169 https://commons.wikimedia.org/wiki/File:Portrait_of_a_Man_by_Jan_van_Eyck.jpg
p171 https://commons.wikimedia.org/wiki/File:Weyden_Deposition.jpg
p172 (좌)https://commons.wikimedia.org/wiki/File:Rogier_van_der_Weyden_-_Deposition_(detail)_-_WGA25578.jpg
(우)https://commons.wikimedia.org/wiki/File:Rogier_van_der_Weyden_-_Deposition_(detail)_-_WGA25577.jpg
p174 https://commons.wikimedia.org/wiki/File:Thetriumphofdeath.jpg
p175 https://commons.wikimedia.org/wiki/File:Thetriumphofdeath_detail2.jpg
p176 https://commons.wikimedia.org/wiki/File:Pieter_Bruegel_the_Elder,_Peasant_Wedding.jpg
p178 https://commons.wikimedia.org/wiki/File:Albrecht_D%C3%BCrer_-_Selbstbildnis_im_Pelzrock_-_Alte_Pinakothek.jpg
p179 (좌)https://commons.wikimedia.org/wiki/File:Albrecht_D%C3%BCrer_-_The_Large_Piece_of_Turf,_1503_-_Google_Art_Project.jpg
(우)https://commons.wikimedia.org/wiki/File:Albrecht_D%C3%BCrer_-_Hare,_1502_-_Google_Art_Project.jpg
p180 https://www.wikiart.org/en/albrecht-durer/three-studies-of-a-helmet
p181 https://commons.wikimedia.org/wiki/File:Hans_Holbein_d._J._-_Portrait_of_Henry_VIII_-_WGA11564.jpg
p182 https://commons.wikimedia.org/wiki/File:Hans_Holbein_the_Younger_-_The_Ambassadors_-_Google_Art_Project.jpg
p185 https://commons.wikimedia.org/wiki/File:Parmigianino_-_Madonna_dal_collo_lungo_-_Google_Art_Project.jpg
p186 https://commons.wikimedia.org/wiki/File:The_Vision_of_Saint_John_

MET_DT1052.jpg
p190 구매 https://www.shutterstock.com
p192 (좌)https://commons.wikimedia.org/wiki/File:Caravaggio_MatthewAndTheAngel_byMikeyAngels.jpg
(우)https://commons.wikimedia.org/wiki/File:The_Inspiration_of_Saint_Matthew_by_Caravaggio.jpg
p193 https://commons.wikimedia.org/wiki/File:Caravaggio_-_The_Incredulity_of_Saint_Thomas.jpg
p195 https://commons.wikimedia.org/wiki/File:Judith_Beheading_Holofernes_-_Caravaggio.jpg
p196 https://commons.wikimedia.org/wiki/File:David_with_the_Head_of_Goliath-Caravaggio_(1610).jpg
p197 https://commons.wikimedia.org/wiki/File:Medusa_by_Caravaggio_2.jpg
p198 https://commons.wikimedia.org/wiki/File:Caravaggio_-_The_Taking_of_Christ.jpg
p199 https://commons.wikimedia.org/wiki/File:Galleria_Borghese_42.jpg
p201 https://commons.wikimedia.org/wiki/File:Peter_Paul_Rubens_-_Descent_from_the_Cross_-_WGA20212_(cropped).jpg
p203 https://commons.wikimedia.org/wiki/File:Rubens_-_The_Raising_of_the_Cross.jpg
p205 (좌)https://commons.wikimedia.org/wiki/File:Peter_Paul_Rubens_-_Selfportrait_-_Google_Art_Project.jpg
(우)https://commons.wikimedia.org/wiki/File:Anthonis_van_Dyck_049.jpg
p207 https://commons.wikimedia.org/wiki/File:Anthonis_van_Dyck_044.jpg
p209 https://commons.wikimedia.org/wiki/File:Willem_Kalf,_Still_Life_with_Drinking-Horn,_c._1653,_oil_on_canvas,_National_Gallery.png
p212 https://commons.wikimedia.org/wiki/File:The_Windmill_at_Wijk_bij_Duurstede_1670_Ruisdael.jpg
p214 https://commons.wikimedia.org/wiki/File:Rembrandt_-_The_Anatomy_Lesson_of_Dr_Nicolaes_Tulp.jpg
p215 https://commons.wikimedia.org/wiki/File:La_ronda_de_noche,_por_Rembrandt_van_Rijn.jpg
p217 (첫번째)https://commons.wikimedia.org/wiki/File:Self-portrait_(1628-1629),_by_Rembrandt.jpg
(두번째)https://commons.wikimedia.org/wiki/File:Rembrandt_Self-portrait_(Mauritshuis).jpg
p220 https://commons.wikimedia.org/wiki/File:Jan_Vermeer_-_The_Art_of_Painting_-_Google_Art_Project.jpg
p221 https://commons.wikimedia.org/wiki/File:Johannes_Vermeer_-_Het_melkmeisje_-_Google_Art_Project.jpg
p223 https://commons.wikimedia.org/wiki/File:Las_Meninas,_by_Diego_Vel%C3%A1zquez,_from_Prado_in_Google_Earth.jpg
p224 https://commons.wikimedia.org/wiki/File:Las_Meninas_mirror_detail.jpg
p226 https://commons.wikimedia.org/wiki/File:Retrato_del_Papa_Inocencio_X._Roma,_by_Diego_Vel%C3%A1zquez.jpg
p229 https://commons.wikimedia.org/wiki/File:Diego_Vel%C3%A1zquez_026.jpg
https://commons.wikimedia.org/wiki/File:Philip_IV_of_Spain_-_Vel%C3%A1zquez_1644.jpg
p231 https://commons.wikimedia.org/wiki/File:Marriage_A-la-Mode_1,_The_Marriage_Settlement_-_William_Hogarth.jpg
p233 (우)https://commons.wikimedia.org/wiki/File:Medusa_by_Carvaggio.jpg
p234 https://commons.wikimedia.org/wiki/File:Thomas_Gainsborough_-_Mr_and_Mrs_William_Hallett_(%27The_Morning_Walk%27)_-_WGA8418.jpg
p235 https://commons.wikimedia.org/wiki/File:GAINSBOROUGH_River_Landscape.jpg
p236 https://commons.wikimedia.org/wiki/File:Nicolas_Poussin_-_The_Judgment_of_Solomon_-_WGA18330.jpg
p238,239 https://commons.wikimedia.org/wiki/File:F0087_Louvre_Gellee_port_au_soleil_couchant-_INV4715_rwk.jpg
p240 구매 https://www.shutterstock.com
p241 https://commons.wikimedia.org/wiki/File:Chateau_Versailles_Galerie_des_Glaces.jpg
p242 https://commons.wikimedia.org/wiki/File:Joean_Honor%C3%A9_Fragonard_-_The_Swing.jpg
p244 https://commons.wikimedia.org/wiki/File:Boucher_Marquise_de_Pompadour_1756.jpg
p245 https://wikioo.org/ko/paintings.php?refarticle=8LJ3VN&titlepainting=Colosseum&artistname=Hubert%20Robert
p246 https://commons.wikimedia.org/wiki/File:Vig%C3%A9e-Lebrun_Marie_Antoinette_1783.jpg